Casino Industry in Asia Pacific
Development, Operation, and Impact

博奕產業發展
亞太地區的發展與影響

Cathy H.C. Hsu • 主編
Helen Breen、Nerilee Hing • 等著
賴宏昇 • 譯

原編著者序

　　很高興及惶恐的得知由我所編著的*Casino Industry in Asia Pacific: Development, Operation, and Impact*一書，受到國內學界的青睞，由銘傳大學賴宏昇博士翻譯成中文版，以供國內大專院校教授博奕相關課程的使用。

　　本書原著是在2006年出版，所以並沒有針對近三年來新加坡及台灣發展狀況的分析，然而我相信本書嚴謹的考據和編撰內容仍是適切時宜的。博奕事業先進國家的經驗，能提供台灣很好的學習教材。相信除了學術界之外，政府相關單位的工作人員以及對博奕有興趣的從業人員，都能藉由這本書窺視博奕事業的全貌與國外的經驗。至於本書的內容則請參考前言部分，在此不作贅述。

　　博奕產業的優質發展，能導致觀光旅遊事業的蓬勃發展，能夠製造就業機會並吸引投資，對於周邊其他娛樂與休閒活動的開發和零售業的銷售也會有正面的影響，如果政府能制訂好的稅制及稅收使用方法，相信能對社會福利事業有更進一步的貢獻。然而不可不謹慎的是，博奕對社會發展的負面影響，台灣固有的賭博本性、六合彩簽賭與職棒非法賭博的醜聞，都是很實在的警訊。為了讓博奕事業能發揮正面功能而成為國家的長期資源，博奕專業人士的培養和專職機構的建立是十分重要的。

　　個人認為博奕熱潮席捲台灣學界是個好現象，也希望經由學術界能影響政府的決策和業界的正確觀念。國內的正規教育在博奕產業的發展上，應能提供最好的平台，首先，在教學上能提供優秀的師資、課程設計和學習環境，而培養出具有社會責任與良知的博奕

專業人才。其次，能針對台灣地區性的特色，進行學術性研究，以健全制度與防範及解決問題的產生，同時找出最適合台灣博奕產業發展的重要規劃方案。最後，能以學術的權威教育社會大眾，以期化解大眾對博奕產業發展的誤解與疑慮，讓博奕產業得到大眾的支持。以學術為中心，培育人才，向政府提出適切的建言，適時的教育民眾，使博奕產業可長可久！澎湖公投結果，對博奕事業的發展投下了變數，但也給予學術界一個緩衝的契機，冀望在國內達人先進的領導之下，讓博奕事業成功的在台灣推行並且能成為國家的長期資源。

　　希望國內的專家學者能提供您寶貴的研究成果和在博奕產業發展的經驗，相互切磋，以期為台灣博奕產業的健全發展提出我們的建言。也要感謝揚智文化事業股份有限公司在提供優秀知識來源上所作的努力。

香港理工大學酒店及旅遊業管理學院副院長

徐惠群　教授

譯　序

　　譯者在台灣教授博奕管理課程匆匆已有四個年頭,但博奕條款在台灣立法院闖關卻至少已有十年以上歷史,因涉及道德爭議,所以一直無法完成立法。然而從2005年楊志義教授在銘傳大學率先開設「博奕活動概論」的課程,爾後隨著博奕活動與賭場的日益受到台灣政府的關注,到了2008年博奕課程也相對開始受到學界的重視。終於在2009年1月12日政府的全力支持下,台灣立法院三讀通過爭議十多年的離島博奕條款,未來離島縣市政府,可以透過公民投票法,在地方民意多數同意的情況下,開放設置觀光賭場。這項博奕條款草案的通過,造成博奕熱潮席捲台灣學界,包括台灣科技大學、高雄餐旅學院、台灣觀光學院、東南科技大學、稻江管理學院等校,近來爭相開班授賭,為未來指日可待的台灣博奕產業培養優秀人才。

　　然而博奕活動在亞洲其實已流行了數千年,博奕是許多亞洲人的文化和日常生活的一部分。雖然西方的賭場在遲至20世紀才正式介紹到亞洲地區,但短短數十年,現今的澳洲、澳門、韓國、馬來西亞和一些亞太地區的國家卻已經發展著活絡的賭場產業。而其他許多的亞洲政府也正用博奕來幫助增強其經濟發展,藉此獲得因為違法賭博而流失的稅收。

　　譯者認為此書以整合亞太地區賭場博奕之研究為目的,記載了亞太地區的博奕產業發展,加上以產業專家所累積的經驗作為產業發展、營運與衝擊的參考根據,內容上乃是從各種觀點提供對博奕產業之觀察,各作者以中立的角度來探討博奕議題,並報告亞太地區賭場相關的事實與經驗,因此可以提供一個全面的資訊來源,

以了解亞太地區的現代賭場產業，國內的博奕研究者可以發現此書對回顧現有的文獻之幫助；另外，研究者也可以藉此獲得博奕產業的專家以實際經驗來幫助發展新的博奕研究議程，更重要的是，本書提供了目前國內所缺乏的博奕產業政策制定的重要訊息，譯者以為，可以提供未來的政策制定者與賭場開發者在思索長期的計畫時，應加以討論的議題，就如同本書編者徐惠群博士所言，希望所有的讀者經由論述及經驗分享，認識亞太地區博奕產業上的一些重要且獨特的營運議題，對亞太地區博奕產業發展的範疇獲得更深入的了解。

個人於翻譯本書時，以採用中英對照的方式盡可能保留原文專用術語和專有名詞，以免因個人認知的差異，造成日後教師在授課與學生在學習上的誤解。

最後，在此我要感謝我親愛的家人：太太惠惠、女兒Emily、兒子Allen及女兒Allie，對於我在翻譯過程中的支持與幫助，更要敬上十二萬分的謝意給予下列對於本書翻譯編寫提供寶貴意見與有所貢獻之學者：銘傳大學的楊志義博士、黃純德博士和鄭建瑋博士、德霖技術學院的洪景文博士、台中技術學院的蔡招仁博士、世新大學的林芳儀博士及中國廈門大學的徐淑美博士候選人，由於各位前輩和先進的幫忙與協助，加快了我在翻譯這本書的歷程。

銘傳大學餐旅管理系暨觀光研究所助理教授

賴宏昇　謹識

致　謝

在此特別感謝提供機會並教導指正的賴宏昇教授，以及幫忙編譯的廈大財務博士李培功先生，為此致上深深的謝意。

徐淑美　廈門大學管理學院旅遊管理博士候選人
　　　　中國文化大學觀光事業休閒管理研究所
　　　　金門技術學院國際事務系兼任講師

目　錄

第二單元 ┃ 運作　122

 第六章　給亞洲博奕產業管轄權的建議──有效規定管理要素　123

 第七章　對於授予賭場執照的調查　131

 第十三章　博奕與中國文化　243

Cathy H. C. Hsu

緒　論

　　博奕在亞洲已行之數千年，在許多亞洲文化裡，博奕是每日生活的一部分。雖然西方型態的賭場在上世紀才被引進亞洲地區，許多亞洲太平洋國家和地區卻已經具有活絡的博奕產業，如澳洲與澳門。其他許多亞洲政府也正在透過博奕來幫助增強其經濟發展，藉此收回因違法賭博而流失的稅收。圖A說明本書中論及的國家與地區。

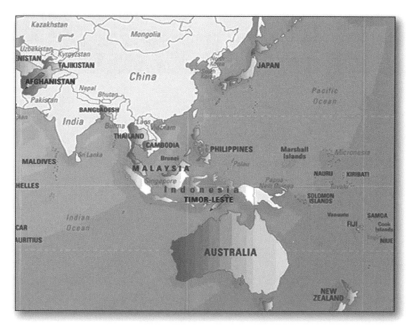

圖A　本書討論的亞太國家和地區

資料來源：http://www.icbl.org/lm/2003/maps/asia-pacific.html

　　印度和南韓已經各自為他們的國家開設了第一家賭場；菲律賓人也誓言改變其賭場壟斷的獨占事業以協助產業的擴展；柬埔寨和緬甸邊界的賭場繁生；長期堅持不讓步的日本、泰國以及台灣正爭論賭場合法化的問題；東京和其他四個地方政府已經催促日本中

央政府立法允許賭場的設立，因為地方政治領導人認為，賭場的設立可以促進觀光；台灣外島設立賭場的立法也已經熱烈討論了五年之久，一項台灣內政部公布的意見調查顯示，有65%的受訪者表示贊同在澎湖群島通過賭博的立法，而有22%的受訪者表示不贊同。即使大部分的博奕活動在中國、香港和台灣是違法的，但這三個地區的人在境外賭博的花費金額卻占了亞太地區的人在賭場總花費金額的一半。

　　拉斯維加斯的博奕企業集團並沒有忽略掉亞太地區賭場的成長與未來展望，事實上有許多企業集團早已積極的在這個部分擴張與尋找進一步發展的機會。永利渡假村（澳門）股份有限公司（Wynn Resorts）和威尼斯人渡假村酒店（Venetian）早已取得在澳門的經營執照；Park Place娛樂公司和米高梅幻象公司（MGM Mirage）分別也已經與東京的政府代表，討論在日本發展博奕產業；有些拉斯維加斯的大型集團也宣告已經與澎湖地方政府合作規劃在台灣的賭場。

　　然而，至今大多數在英文媒體發表的博奕研究是從西方的範圍操作的，較少有強調亞太地區博奕產業發展、營運或衝擊的文獻發表。有一些關於亞太地區博奕產業的研究已經出現，但大部分著重於地方性的研究。所以，有一個能夠涵蓋最新的亞太地區博奕研究的資訊匯總就尤其重要。

　　本書的目的在於融合博奕之學術研究和產業專家積累的實踐經驗，作為產業發展、營運，以及衝擊的參考依據，而現有的學術研究則包括亞太地區關於博奕業有文獻記載的和沒有文獻記載的資料。為了向讀者提供一個多角度的博奕業的回顧，各個章節的作者對博奕議題採取了中立的角度進行探討，而僅報告與亞太地區賭場有關部門的事實與經驗。

　　本書可以作為大學高年級學生和研究生的有關亞太地區賭場產業介紹的入門書籍。同時博奕研究者會發現此書對回顧現有文獻的幫助；研究者也可由此獲得自產業專家的實際顯著經驗，以幫助其發展研究議程。在此書中，我們提供了重要的訊息，以及為政策制定者與賭場開發者在思索長期計畫時提供予應討論的議題。書中並述及重要且獨特的營運議題以提高讀者的注意，所有的讀者將會對亞太地區博奕發展的範疇獲得深度的了解，本書不僅包含博奕產業發展和衝擊的學術評價，也含括了老練產業專家的經驗分享。

　　本書在架構上分成三個部分進行討論：即發展、營運、衝擊。第一部分中，每個章節涉及到一個特定地區的博奕發展歷史的介紹，地區包括澳洲、日本、南韓、澳門和東南亞。並且透過檢視每個地區的法律和規定來報導博奕的變化與現狀；在第二部分，每個章節檢視一個重要的賭場營運議題，包括了有效的規定、執照與查核、內部控管與會計檢查及流動佣金，以及提供例子說明適當營運控管的重要性；第三部分檢視了博奕對於澳洲和南韓的經濟與社會的衝擊，並且透過探討博奕與中國文化之間的關係，來闡釋博奕與中國人日常生活糾結狀況。

　　第一章，從1778年澳洲賭博歷史發展之檢視開始，討論的重點主要是圍繞在澳洲博奕業發展的四個重要的歷史時期中，其政府在對博奕的政策所發生的轉變，以及如何將博奕予以重新定義的話題上，也詳細記述了從1973年開始，賭場發展的三波浪潮。本章以澳洲賭場的發展、特色、現況、治理，以及機遇與挑戰等的陳述作為結尾。

　　第二章，探討韓國賭場博奕的歷史發展及現有博奕產業的特徵，包括經營、顧客及收入。主要的賭場活動和外國玩家所帶來的賭場收益，於文中以表格的方式來加以說明。另外，有關韓國博奕

澳門永利渡假村

的管理系統則由執照、規定、營運策略,以及開放國內市場的角度
來作詳細解釋。

　　第三章,記錄澳門的博奕歷史,包括從17世紀就開始且持續至
今的合法與非法形式,並且仔細描述了澳門博奕歷史的精采過去,
也探討自2001年開始對賭場放寬限制的近來發展。文末則以「將賭
場整合在更大型的觀光發展計畫裡,以及當地公司和兩家拉斯維加
斯經營者對未來賭場的保證投資」的探討作為總結。

　　在日本賭博是違法的,第四章是以作者親自探查日本博奕活
動為開場,從介紹柏青哥機台(pachinko machines)至探討何謂賭
博。如日人柏青哥的上癮程度,以及柏青哥的歷史如何進一步模糊
了柏青哥是否為賭博遊戲。作者也仔細檢視了樂透彩與各種賽事,
包括賽馬、摩托艇、摩托車及自行車。

　　第五章,提供東南亞合法博奕概況,論及的國家有柬埔寨、印
度尼西亞、寮國、馬來西亞、緬甸、新加坡、泰國及越南。探討每
個國家博奕的合法或非法狀況、法律上認可的形式、現存的博奕產

如何有效規定賭場的管理要素成了政府政策
規劃的重點所在

業、管理的控制、博奕控管的單位，以及推行的計畫案等。

　　第六章，第二部分的開始，提供亞洲博奕在規範與管理賭場時，應該採用的管轄權和標準之建議。作者強調擁有管轄權者應清楚說明為何博奕事業得以逐漸合法化，以及將博奕合法化納入公共政策目標的原因為何，並應仔細解釋其建議的執照標準及賭場營運控制要素。

　　第七章，討論政府需要制定程序來提供有意義的方式，決定賭場申請者之合宜性。本章作者藉由調查一位申請者的程序來引領讀者，從完成申請表開始、簽授權書，以及通過數次查證的調查，為賭場的實體執照、販賣執照，以及雇員執照的詳細資格要求作說明；最後以一個申請者被發現不適合申請一張賭場執照的真實案例研究與調查作為本章的總結。

　　第八章，談及會計與內部管控，以及審計查帳的重要性。在檢視一般有效的會計與內部管控系統原則後，精心闡述保護賭場金錢

籌碼兌換處、賭桌遊戲、吃角子老虎機的標準，隨後陳述賭場內部與外部會計查帳的必要條件。

第九章，介紹使用禁止轉換現金籌碼來作為給VIP級或國際級豪賭型客群計算佣金回扣的工具。章節一開始便說明何謂「禁止轉換現金籌碼」與「如何使用禁止轉換現金籌碼」，接下來則介紹實務上的數學計算考量。考量賭金、賭場的莊家優勢、推測的下注總額、賭場稅、推測的賭博淨收入等，並比較了這些用在百家樂、21點、輪盤上的禁止轉換現金籌碼。章節最後尚有專業術語與定義的附錄做說明。

第十章，先列出博奕所造成的衝擊清單，接著聚焦在探討問題賭博及其衝擊上。在澳洲，問題賭博已引起相當大的關注，作者於文中指出問題賭博在澳洲成為社會議題的原因，並解釋問題賭博的重新定義是一個公眾健康議題。本章透徹地討論政府與產業對問題賭博之回應，並且以評估負責任的賭博測量之有效性作為總結。

第十一章，先簡短地介紹澳洲博奕產業的歷史，檢視其市場架構與所有權狀態，以及評估博奕衝擊時需考量的因素。本章討論的賭場經濟收益包括消費者利益、經濟成長，以及給公共領域的稅收。受檢驗的賭場發展經濟成本包括雇用性質、其他產業領域減少的商業機會、政府對賭博稅收增加的依賴、問題賭博，以及社會觀感與衝擊。最後以討論澳洲博奕產業的未來作為結束。

第十二章，評估賭場在韓國造成的正面經濟衝擊與負面社會衝擊。根據輸入與輸出分析的收益增值率，測量外國玩家帶來的經濟衝擊，也將賭場增加的雇用機會與其他出口貿易作比較，如以觀光客到該區的數量、稅收及雇用的情形來衡量開放國內玩家帶來的經濟衝擊。本章從社會與個人層級進行探討，並參考先前的研究文獻來檢視社會的衝擊。

　　第十三章，追溯至接近西元前三百年的中國博奕歷史，介紹中國的紙牌、麻將，紀錄了中國玩家在現代化賭場的重要性，並探討中國文化在博奕的特點，且提供諸建議給賭場經營者。本章檢視中國社會博奕合法化的狀態，探討範圍為中國大陸、香港與台灣。

　　在說明了亞太地區賭場發展的速度與散布後，適當的規範與管理的重要性顯得更加重要了。然而，對一些亞洲國家來說賭博合法化的主要挑戰就是規範與管理這項重要議題。在許多開發中或新開發國家中，他們的政治與規範系統並沒有適當的組織足以去監控如此龐大現金集中的賭場營運，因此在第二部分所提供的資訊應可以為政策制定者與管理者提供一些想法與建議。

　　賭場對社會與經濟的衝擊是很難去測量的，亞太地區的政治、經濟、文化、地理與人口特徵的多樣性，使得每個國家適合的衝擊測量方式皆是獨特的。許多亞洲國家因規模較小，彼此鄰近他國（如新加坡），其經濟與觀光活動往往緊密地糾結在一起，這些因素進一步把測量議題變得更為複雜。當讀者對各章做一回顧整理後，相信會了解與發現到，即使各章節作者已經嘗試著將研究發現，由博奕的經濟與社會衝擊面做一概括整理，現今可利用的研究當中，所接觸到的都仍只是冰山的一角，需要更多的研究來幫助評估亞太地區賭場博奕所帶來的衝擊。

　　一個特別需要調查研究的經濟議題是，漏損率的因素。許多亞洲國家已經了解到，因缺乏營運大規模賭場的經驗，或因缺乏初期所需的投資金額，在進而引進外國管理公司或開發商的情況下，賭場適當管理的重要性。當外國的管理者與開發商理所當然的把他們所賺得的利益匯回他們的祖國時，我們需要有研究來調查由於這類的商定所帶來的淨經濟影響。

　　文獻上已記載了居民們投入觀光發展計畫所獲得的收益，卻很

少有以英文發表的關於亞太地區居民對於賭場開發的意見與態度的研究。招徠經濟收益的政府官員與說客是特別感興趣的團體，因此增加入境觀光客與觀光收入、增加外匯收入，或減少玩家出境至外國賭場等，成為許多國家與地區開發賭場的主要原因。然而，亞洲地區的司法體制有別於美洲地區；在美洲，公民可以透過投票表決的通過與否，來決定賭場營運的合法化，多數亞洲賭場只靠立法單位代表或總理首相允許即可，並沒有詢問也沒有將居民的意見與態度納入考量；雖然居民在決策過程中無法表示意見，但他們的生活卻深受賭場影響，所以研究人員有責任揭露他們的感受與意見。

由於現階段許多北美和歐洲的賭場吸引的是大量從中國，以及其他亞洲國家和地區的豪客級玩家，因此亞太地區越來越多的賭場開發，將有可能對西方博奕業造成威脅。雖然本書的重點集中於亞太地區博奕產業的發展與營運，但這一部分也將會牽涉到全世界的博奕產業；這樣的隱含牽涉是一個值得研究的焦點，而且其研究結果可以為不同國家與地區的賭場策略方向提供建議。因此，未來關於亞太地區賭場的研究與探討，將可對全球賭場組織產生極大的利益與價值。

本書彙集現有可以得到的有關亞太地區的博奕資訊，因而就其本身對博奕文獻而言就是個貢獻；然而，除了與產業執行者分享經驗外，尚還有更多的需求與無數機會有待進一步的研究調查。我只號召同儕專家學者進一步發表更多的學術期刊文章、專題論文、研討會議文章與專書，以為亞太地區博奕活動的文獻做貢獻，無疑地此舉可以協助這個產業在此地區健康地發展。

香港理工大學酒店及旅遊業管理學院教授

徐惠群　博士

第 一 單 元

歷史、發展和立法

Chapter 1

Helen Breen,
Nerilee Hing

澳大利亞賭場的歷史、發展與立法

Helen Breen

　　澳洲南十字星大學（Southern Cross University）課程及俱樂部管理專業發展中心的學院協調人，其研究興趣包含成人教育計畫發展、觀光餐旅管理能力、博奕衝擊及負責任的博奕策略評估。Breen曾參與許多聯合研究計畫案，也參與編寫澳洲第一本專為學習博奕管理的學生所設計的教科書，她在澳洲國內外的期刊以及會議論文集均曾發表多篇文章。

Nerilee Hing

　　Nerilee Hing現任澳洲利斯摩爾（Lismore）南十字星大學觀光與餐旅學院資深講師，並擔任該校博奕教育研究中心主任。Hing的教學領域為博奕、俱樂部管理、策略管理、企業家領導精神及餐飲管理。Hing的主要研究重點為商業博奕管理，特別是博奕產業的社會責任與問題博奕的管理。她為許多政府及企業團體執行與博奕相關的研究計畫，也曾出版許多博奕、觀光、餐飲領域的書籍，並在管理期刊中發表多篇文章。

　　如果從一個寬泛的角度出發來看整個博奕產業，我們將會更加充分了解澳大利亞賭場的歷史、發展進程與立法轉變。賭場相較於澳大利亞的博奕產業而言，它是個新生產物，因為澳大利亞一直到1973年才在塔斯馬尼亞省（Tasmania）成立第一家合法賭場於荷柏特市的瑞斯特點賭場（Wrest Point）。目前，澳大利亞共有十三家賭場，也就是全國每個省和領地都至少擁有一間以上的賭場，而各省和領地對於自己轄內的賭場保有各自的賭場法律和政策。然而，我們有必要從澳大利亞社會經濟狀況的演進背景中去了解賭場的歷史和發展，因為從最早一批歐洲人定居澳大利亞之後，這些社會和經濟狀況就始終影響著澳大利亞政府的政策制定。澳大利亞賭博研究所（Australian Institute for Gambling Research, 1999）明確指出四個重要的歷史時期，及政府在這四個時期當中對賭博的政策發生轉變和如何對賭博予以重新定義：

1.1778到1900年，政府選擇性的禁止賭博業為殖民時代早期的特徵。

2.1900年代到1940年代為選擇性合法化時期（selective legalization）。

3.從第二次世界大戰（1939至1945年）到1970年代為政府許可期，是博奕產業的成長期。

4.1970年代至今，賭博商業化，市場開始擴張及市場競爭加劇（Australian Institute for Gambling Research, 1999, p. i）。

　　本章將運用上述四個重要時期來解釋不斷變化的歷史、社會和經濟狀況如何創造出這樣一個法律環境，使得澳大利亞的賭場可以確立並且繼續發展。首先先來界定本章中出現的幾個術語以明確它們的意思。**賭博（gambling）**，即「對於未來不確定事件的結

果下注或打賭的（合法）行為（placement）」（Tasmanian Gaming Commission, 2002, p. 5）。在澳大利亞，賭博涵蓋了博奕、賽馬、打賭和體育賽事賭博。**博奕**（gaming），指的是「一切合法形式的賭博」，它涵蓋了賭場賭博、撲克和博奕機台（gaming machines）、彩票、足球大家樂（football pools，即類似六合彩的博彩遊戲）、（電腦）互動式賭博（interactive gaming）和小賭博遊戲[譯註1]（minor gaming），但不包含賽馬和體育賽事賭博（Tasmanian Gaming Commission, 2002, p. 5）。**賽馬**（racing）、**打賭**（wagering）和**體育賽事賭博**（sports betting）則是透過賽馬賭博的賭金計算器（totalisators）和賭馬業者／馬票商人[譯註2]在賽馬、賽狗和特別的體育賽事上合法的下注（Tasmanian Gaming Commision, 2002, p. 5）。

 ## 第一節　殖民時代早期：1778至1900年

　　早期殖民者將英國的賭博習俗帶到了澳大利亞，而對於賭博的政策，政府反映出基於不同社會階層／階級的區別對待（O'Hara, 1988）。儘管社會底層中盛行著禁止賭博的傳統，但是在私人俱樂部裡會員間的打賭，以及在賽馬比賽中下注等卻被廣為接受，因為無論從娛樂的角度或者社會的角度來審視，賭博都有所貢獻。富裕階層視打撲克牌（card playing）、撞球（billiards）和打賭

[譯註1] 小賭博遊戲是遊戲的收益用於非營利組織或慈善事業（如教育、福利、體育和娛樂），而非利益個人或其他人的賭博遊戲。塔斯馬尼亞博彩委員會（Tasmanian Gaming Commission）已批准了一些為未成年人提供的遊戲，包括賓果、獎券、幸運大信封等，您必須已滿18歲並且為擁有未成年遊戲許可證而負責。

[譯註2] 賭馬業者／馬票商人（bookmaker）是指其企業體的主要活動是接受投注。

（betting）為一種聲譽、文明和榮耀的象徵，而非僅僅把賭博「視為贏錢」（O'Hara, 1988, p. 246）。

在這樣的背景下，早期的俱樂部成了具有社會目標的非營利組織。澳大利亞俱樂部成立於1838年的雪梨（Sydney），為俱樂部城市和鄉村成員提供食宿與休閒設備。高昂的會費、地位顯赫的會員制使得該俱樂部頗具聲望，這些會員都是政界、軍隊、法律界及教會的關鍵人物（Williams, 1938）。恰巧相反地，窮人階層則視賭博為他們所能獲取的有限的消遣娛樂方式之一（O'Hara, 1988）。當時澳大利亞社會最低階層的人為罪犯，有部分的罪犯是因為犯有賭博罪而被押解到澳大利亞，他們當中有許多人用食物和衣物作為他們賭博的賭注（Cumes, 1979）。而在這些低等階級的人當中，流行賭博的方式包括鬥狗、鬥雞（甚至是鬥鼠），還有撲克牌、骰子、雙好（two-up）和硬幣遊戲。

在殖民地，馬是重要的交通運輸工具。馬匹的流行使得賽馬比賽備受重視（O'Hara, 1988）。在新南威爾斯省（New South Wales, NSW），有組織的賽馬出現於1810年；到了19世紀中期，賽馬場、俱樂部設施和賭金全贏制賽馬（sweepstakes based on horse racing）都已成型（McMillen, 1996）。在1861年舉辦了第一屆的墨爾本杯全澳大利亞賽馬精英賽。

當然，伴隨著賭博業的成長，反對聲浪不絕於耳，不斷增加的城市中產階級及新教徒們（Inglis, 1985; O'Hara, 1988）都很反對賭博。那些強調工作倫理和厭惡遊手好閒的價值觀，更是將賭博視為「誘惑人們遠離勞務美德的惡性」，這種觀念在工人階層中特別強烈（O'Hara, 1988, p. 104）。儘管道德改良運動成功地推動了反賭博立法（Inglis, 1985），但是在降低人們參與賭博（無論是合法的或者非法的）方面卻收效甚微。1876至1897年間，所有的殖民地

都通過立法，禁止人們在街頭、商店和私人住所賭博，但是因賭博而受到起訴的卻是鳳毛麟角（O'Hara, 1988）。政府的目標主要是在防止賭博在下層社會之間流傳，但對於上層社會的人卻睜一隻眼閉一隻眼，這些都映射出當時的階級特權以及保守的道德準則（Australian Institute for Gambling Research, 1999）。

 ## 第二節　選擇性合法化：1900至1940年代

在20世紀前半世紀，政府對於賭博的政策從針對不同社會階層的禁止思維轉向選擇性的承認其合法化，從而將合法的賭博與社會利益（social benefit）聯繫起來。「新南威爾斯省1906年博奕和賭博法案」（the Gaming and Betting Act 1906 NSW）及其他省的類似法案限制了下層社會人民的娛樂方式，例如商定式賭博店（closing betting shops）、將賭博限制在賽馬場上、發放賽馬許可執照等（O'Hara, 1988）。因此，賽馬活動在1911年之後得以繼續成長，而賭博也更加有效率（Watts, 1985）。精英紳士俱樂部可以繼續營業，而非法的賭博店和私人賭馬投注業者／馬票商人（private bookmakers）也照舊開幕，只是需要更加謹慎經營（O'Hara, 1988）。

昆士蘭省引入由政府經營的樂透彩票（Golden Casket lottery），證明政府組織也是賭博活動的高效營運商，所獲得的收入則用於緩解省份財政壓力以及提供社會福利，這些在道德上都是被認可的（O'Hara, 1988）。這種形式獲得全面性的成功，1920年昆士蘭政府收購了地方慈善機構的營運權，並將全部收益資助母權（the Motherhood）、兒童福利及醫療資金（Selby, 1996）。省政府經營的彩票隨後傳播到其他的省和地區。

1940年代，賓果（bingo）遊戲也頗受歡迎。俱樂部、醫院、救護組織機構以及以慈善為目的的天主教堂皆流行賓果遊戲。法規規定了參與賓果遊戲的時間、局數和獎金，以抑制其發展（O'Hara, 1988）。1990年代上半葉見證了作為賭博營運商的省政府、教會和慈善機構是如何強化賭博活動的合法性，與社會福利的結合使賭博獲得到了尊敬，吸引中產階級的參與，特別是婦女（McMillen, 1996a）。彩票和賓果遊戲使得越來越多的人接觸到了合法的賭博（Selby, 1996）。

伴隨著賭博的逐漸合法化以及人們越來越多地接觸賭博活動，新南威爾斯省的俱樂部成了主要的娛樂場所，也是澳洲首先擁有博奕機的俱樂部。旅館裡落後的設備和提高的生活水準催生了公眾對新穎娛樂設備的需求。相對於旅館，非營利機構的身分、會員制和以服務社會為目標，為俱樂部贏得了政府官員和立法者的支持。警察局和政府官員允許新南威爾斯省的俱樂部，在旅館停止營業後販售烈酒，還可以經營非法的撲克遊戲機（Caldwell, 1972）。隨之而來的收益提升了俱樂部的設備和服務水準，而這又增加了俱樂部的社會聲譽，變得更受大眾歡迎。政府的政策確立了賭博與社會利益之間的這種關係。為社會目的而允許賭博活動為大多數人所接受，他們將賭博視為澳大利亞流行文化裡一個不可或缺的組成部分（Australian Institute for Gambling Research, 1999）。

 第三節　政府許可與市場成長：二次大戰至1970年代

在1940到1970年代之間，政府關於賭博的政策依舊強調社會利益，但其注意力已經開始轉向控制非法的賭博活動，首當其衝

的就是賭馬投注業者／馬票商人（bookmaking）[譯註3]和博奕機的操作。省營賽馬賭博的賭金計算器提供了解決辦法，根據官方規定，賭馬必須於場內下注，賭馬業者／馬票商人（bookmakers）[譯註4]則必須具有專業執照。然而，Painter（1996）認為，繁榮的非法場外賭博活動始終伴隨著澳大利亞的賽馬比賽。到1960年代末，澳大利亞所有的省都設立了政府經營的場外下注點，賽馬賭博的賭金計算器將其稱為賽馬賭博的「賭金計算器經銷處委員會」（Totalisators Agency Board, TAB）。

　　政府摧毀非法賭博的措施使得合法的商業賭博在1950和1960年代的澳大利亞大行其道。1960年代的賭博活動主要由政府和非營利機構提供，以控制犯罪及消除賄賂進一步增強了合法賭博的合法性，所有這一切伴隨著教會、慈善機構、政府和非營利機構收入的提高，使得這些在道德上成為是可以被接受的。其中，新南威爾斯省的俱樂部正是一家非營利機構，而它在1956年獲准經營撲克機（Hing, Breen, & Weeks, 2002）。

　　1956年，新南威爾斯省的俱樂部成功獲得了吃角子老虎機的專營權，官方在解釋其合理性時表示，俱樂部和以營利為目的、可以隨性自由出入的旅館是有所區別的。以提供會員和社區社會利益為特徵的俱樂部，限制了社會大眾隨性進出俱樂部和接觸博奕機的機會，而博奕機的收益並不歸私人企業老闆所有，這些都是俱樂部專營博奕機的合理性因素。1956年，當「新南威爾斯賭博下注（撲克機）法案」〔the Gambling and Betting（Poker Machines）Act 1956 NSW〕獲得通過時，俱樂部的非營利性、會員認證及其扮演的社

[譯註3] 即非法收受賭注者。
[譯註4] 即賽馬投注站，也就是所謂的莊家。

會角色重要性都變得不言自明（Hing et al., 2002）。

　　從1956到1970年代，新南威爾斯省的俱樂部產業的演進以俱樂部數量和俱樂部成員數量的指數增長為鮮明特色，這些俱樂部尚不斷吸引著工人階層的加入。Mackay（1988）認為，俱樂部的某些獨特優勢強化了其對社會大眾的吸引力，這些優勢包括比旅館更加自由的賭博時間、擁有博奕機的專營權，以及引入了一種更有吸引力的大眾飲酒的形式（Mackay, 1988）。因此，截至1970年代，澳洲政府對於賭博的政策特色鮮明，即政府擁有彩票業和賽馬賭博的賭金計算器經銷處委員會（TAB）的所有權；對於像俱樂部和賭馬業者／馬票商人這類私人經營商則設定嚴格的規定與限制，在一切轄區內禁止博奕機台的使用；當然，新南威爾斯省的俱樂部則是例外（McMillen, 1996b）。

 ## 第四節　商業化、競爭和市場擴張：1970年代至今

　　1970年代的經濟壓力和社會動盪促使政府重新思考現行政策，需求新的方案刺激經濟成長。而無論是社會因素、技術因素或是經濟因素都刺激了這一轉變（McMillen, 1996b）。閒暇時間充沛、社會變得富足以及旅遊業的成長，這些社會變化和經濟趨勢使得私人投資者更加青睞賭博業。新技術加強了對賭博設施的管理與控制，提供了更加穩定的收益和稅收，因為新技術的實施使得預測賭博業收入成為可能。經濟持續衰退、聯邦資助的削減以及社會觀念轉向經濟層面的考慮，都促使各省政府回顧既往的政策，尋求新的辦法刺激成長。儘管省政府並不喜歡這些發展和變化，但是在20世紀的最後幾十年裡還是授予新的賭博形式合法身分（McMillen,

1996b）。

充滿競爭的博奕業見證了傳統彩券業的沒落，同時也見證了新式彩券產品的崛起，比如說樂透彩（Lotto）、足球彩池／足球博彩（soccer pools）、威力球彩（Powerball）以及立即彩票（instant lottery）。彩票不再是政府的特權，商人也開始經營彩票。澳大利亞的彩票銷售只占據了世界彩票銷售份額的2%，但是澳大利亞人對彩票的購買卻很頻繁。超過半數的彩票購買者每週至少購買一次彩票（Productivity Commission, 1999）。

新南威爾斯省俱樂部對博奕機長達二十年的壟斷在1976年結束。至於其他省和領土推行博奕機的努力，則因為擔心競爭加劇的賭博營運商（gambling operators）的反對，以及博奕機涉嫌腐敗的醜聞而不斷延遲（O'Hara, 1988）。但是除西澳大利亞以外，其他的省和地區最終還是認可了在俱樂部和旅館設立博奕機的合法性；如昆士蘭在1991立法認可博奕機的合法地位、維多利亞則在1992年、南澳大利亞在1994年、北領土（Northern Territory）在1995年，而塔斯馬尼亞（Tasmania）也在1996年立法認可。現在澳大利亞最主要的賭博方式就是博奕機台。澳大利亞占世界博奕機市場的比率可以從兩方面來理解。對於日常的高密度博奕機台（high-intensity gaming machines）而言，澳大利亞占世界博奕機市場的數額高達20%，而一旦將影像式吃角子老虎機（pachislo）、柏青哥（pachinko）和其他類型的博奕機包含在內，市場占有率則驟降為2.6%（Productivity Commission, 1999）。澳大利亞擁有185,000台博奕機，其中大約半數都在新南威爾斯省營運。博奕機擁有澳洲賭博市場的半壁江山，而來自博奕機的稅收收入也占據了各種賭博活動總稅收收入的五成（Productivity Commission, 1999）。

博奕機集中的場所全澳洲大約有5,600間俱樂部，和大約900萬

的會員（Productivity Commission, 1999）；這些俱樂部中的絕大部分都擁有博奕機。相反，將博奕機引進旅館則是近期才興起的，大約發生在1990年代。到1997年，新南威爾斯省允許其轄內的每間旅館最多擁有30台博奕機。因此，一千八百三十四間旅館總計經營著多達25,452台的博奕機，營業額總計高達18億澳元（NSW Department of Gaming and Racing, 2001）。

在過去的三十年間，賽馬的市場份額和開銷在澳大利亞持續下降，但是在賽馬賭博的賭金計算器經銷處委員會的場外下注（off-course betting）卻異常受歡迎。2000到2002年間，在賽馬上的開銷為17億澳元，而花在賭博上的開銷只有16億澳元（Tasmanian Gaming Commission, 2002）。澳大利亞賭博研究所（1999）指出，未來在賽馬和下注賭博（wagering）上有四個重要趨勢：

1.主要的賽馬賭博的賭金計算器經銷處委員會網路，將逐步實行私有化，並在交易所上櫃。私有化使得賽馬賭博的賭金計算器經銷處委員會得以擺脫傳統公共部門的官僚體制和缺乏靈活性的問題，將重點放在商業目的和自主管理上。

2.賽馬活動的合理化。這種合理化以「商業培育」的模式展開：即向新手賭客（punters[譯註5]）提供更多賽馬賭博的機會，以及取消那些對賽馬活動意義不大的賽馬聚會（race meetings）。其中包括引入週日、週一和週五的賽馬集會，並減少區域賽馬活動（country race meetings）的次數。

3.推廣賽馬中的特殊活動（special events），以驅動不斷成長的旅遊業。如藉由推廣主要的賽馬嘉年華，或者是精心選擇

[譯註5]punters在澳大利亞係指一個新手賭客，特別是指業餘的賽馬下注的賭客或是百家樂的新手玩家。

的賽馬明星、時尚和節日活動來實現。這些推廣活動顯著提高了現場出席率（on-course attendance），以及在主要嘉年華活動中的賭博收入。

4. 互動式電子賭博（interactive electronic wagering）。在賽馬和體育賽事上，澳洲政府允許線上賭博。這個措施吸引了不少新的賭客加入，同時也為現在賭客提供了更多的賭博機會。

澳洲政府允許的線上賭博吸引了不少新賭客，如互動式線上賽馬

1992年，中央賭注（Centrebet）公司被授予了第一張體育博奕特許證（sports bookmaking license），接下來這間私人公司在北領土開幕了。在澳大利亞，體育賽事賭博是指，「在一切地方賽事、國家賽事，或者國際賽事中下注賭博的行為，無論是場內還是場外，也不論是親自下注，或是透過電話、網路下注〔但不包含賽馬或賽狗（greyhound racing）〕」（Tasmanian Gaming Commission, 2002, p. 2）。每一個省和領土都有不同的政策和立法來管制體育賽事下的賭博。體育賽事賭博的賭金計算器經銷處委員會〔如澳式足球的下注（footy-bet）〕的獲勝賭金和賽事賭博賠率（odds）都與下

注總金額息息相關,但體育賽事賭博投注業者(bookmakers' sports betting)的賽事賭博是固定賠率(Productivity Commission, 1999)。一般民眾在體育賽事下注賭博上的消費額逐年增加,從1991年的沒有體育賽事下注賭博上的收入到2000-2001年度的4,150萬澳元(Tasmanian Gaming Commission, 2002)。

　　北領地在1996年出現了網路賭博(internet gambling)(Independent Pricing and Regulatory Tribunal of NSW, 1998)。然而就在2000年的時候,澳大利亞聯邦政府要求暫停任何形式的網路賭博。起初,包括賭博、下注賭博,以及體育賽事賭博在內的一切形式的網際網路賭博都被禁止了;但是到2001年,焦點轉移了,聯邦政府拋出了「互動式賭博法案2001」(the Interactive Gambling Act 2001),該法案使得網上賭馬、網上賽事賭博和網上彩票成為合法活動。相反的,電腦化賭場遊戲賭博(gambling on computerized casino games)和博奕機的網際網路賭博則被禁止了。使用網路賭運氣(play games of chance)或是賭博技巧混合一點運氣(mixed skill and chance),對實際居住在澳大利亞的消費者來說都是犯罪行為,例如輪盤、撲克(poker)、雙骰(craps)、線上博奕機或者21點。澳大利亞網路賭博公司只對在海外的消費者提供這些特別的賭博項目(Independent Pricing and Regulatory Tribunal of NSW, 2004)。這些線上網路賭博公司只對海外的消費者提供服務,沒有任何一個澳大利亞國籍的國民,會被允許在這些網站上賭博的。在北領地,拉賽特斯(Lasseters)經營著全澳大利亞最大的線上賭博網站,以及一間在愛麗絲泉(Alice Springs)的賭場。在1999年,拉賽特斯也開設了線上賭博,在第一個財政年度,拉賽特斯的線上賭博收入超過1億澳元,全部來自於85,000個海外客戶(Schneider, 2001)。2002-2003年度,整個澳大利亞花在網路賭博上的總賭金

高達1,854萬澳元，其中的1,851萬都花在北領土特別自治區的網路線上賭博公司（Tasmanian Gaming Commission, 2004）。在1970年代，在省和北領土政府全力與一些複雜的社會、經濟和政治狀況互相抗衡的同時，對於不斷擴張的澳大利亞賭博業，各省政府和北領土政府對於賭博業則是採取引進和設立賭場的態度。

 ## 第五節　澳大利亞的賭場

一、發展

根據McMillen（1995）的分類，澳大利亞賭場的發展可分為三波浪潮。第一波浪潮發生在塔斯馬尼亞省和北領土，這兩個地區在1970年代的經濟衰退期遭受嚴重的衝擊（McMillen, 1995）。此時的發展規模只是小型的、不引人注意的賭場型態，而賭場都設立在偏遠的地區，以英式俱樂部的風格為範本，其目的是為了賺取觀光客消費的金錢，以幫助這些地區恢復經濟發展。

第二波賭場發展的浪潮則是發生在1980年代中期至1990年代早期的伯斯（Perth）、黃金海岸（Gold Coast）、阿德雷德（Adelaide）、坎培拉（Canberra）、湯斯維爾（Townsville）以及聖誕島（Christmas Island），而目的是為了刺激觀光旅遊業和推動經濟的快速發展。昆士蘭省、西澳大利亞省和南澳大利亞省希望借助旅遊擴張經濟的多元化發展，擺脫原來工業生產和製造的單一經濟模式。這些賭場的發展與其先驅有顯著的差異。除了聖誕島的賭場之外（現在已經關閉），這些賭場都設立在大城市的中心地段，充斥著光彩奪目、浮華奢靡以及秀場式的演出（showmanship）為

博奕產業發展──亞太地區的發展與影響

Casino Industry in Asia Pacific

24

根基的美式賭場風格，同時吸引了許多本地居民和觀光客的光顧
（McMillen, 1995, p. 14）。而這一切已和早期盛行於塔斯馬尼亞和
北領土的小而優雅的英國式賭場漸行漸遠。

　　1990年代中期見證了澳大利亞賭場發展的第三波浪潮，這波浪
潮是以大城市中心區域所修建的超大型賭場為標誌。這些城市包括
墨爾本（Melbourne）、雪梨（Sydney）、布里斯班（Brisbane），
和廣受觀光客歡迎的旅遊勝地凱恩斯（Cairns）。一些工業化的省由
於1990年代的經濟危機造成了經濟衰退，而此時的超大型賭場是迎
合這一現象而產生的。尤其是維多利亞（Victoria）在承受著製造業
的衰退傷痛之後，政府鼓勵利用諸如第一級方程式（Formula One）
格蘭披治賽車賽／方程式賽車分站比賽（Grand Prix，澳洲GP）這
種體育賽事，及皇冠賭場（Crown Casino）的興建來促進觀光業發
展。這些賭場完全模仿拉斯維加斯，因為他們相信大就是好的道理
（McMillen, 1995）。因此，所有的省和北領土政府都對賭場發展
大開綠燈，允許私人經營，但是施加嚴格的政府控制，儘管稅率持
續降低，仍處於相當高的水準。每一間賭場至少有一個區域壟斷經
營權，因此大部分的賭場都擁有一省的壟斷經營權。根據McMillen
（1995）三波浪潮的劃分，**表**1.1描述了澳大利亞賭場發展的歷史。

　　McMillen（1996a）認為，國際上至少有三種不同的賭場模
型，分別是英式的、歐式的和美式的賭場。英式賭場採取容忍但不
鼓勵的態度，政府認知到社區是離不開賭場的，但是又不願鼓勵其
進一步發展，因此政府抑制賭場的擴張，限制公眾進入賭場；歐式
賭場則主張將賭場與經濟發展商機結合起來，但是同時主張加強政
府的力量，以便將賭場帶來的好處嘉惠給本地的社區與大眾；美式
賭場則是一個基於區域發展的道德考慮模型（moral concern），賭
場只設立在偏遠地區，吸引對賭場有幻想（fantasy）的觀光。該模

表1.1　澳大利亞賭場的發展歷史

第一波浪潮：1970年代到1980年代早期
1973年　瑞斯特點賭場，荷柏特市，塔斯馬尼亞省 　　　　Wrest Point Casino, Hobart , Tasmania
1979年　鑽石海灘賭場，現改名為米高梅賭場，達爾文，北領土 　　　　Diamond Beach Casino, now MGM Grand, Darwin, Northern Territory
1982年　朗塞斯頓鄉村俱樂部和賭場，塔斯馬尼亞省 　　　　Launceston Country Club and Casino, Tasmania
1982年　拉賽特斯賭場，愛麗絲泉，北領土 　　　　Lasseters Casino, Alice Springs, Northern Territory
第二波浪潮：1980年代到1990年代早期
1985年　木星／丘比特賭場，黃金海岸，昆士蘭省 　　　　Jupiters Casino, Gold Coast, Queensland
1985年　柏斯伍德賭場，柏斯，西澳大利亞省 　　　　Burswood Casino, Perth, West Australia
1986年　阿德雷德賭場，南澳大利亞省 　　　　Adelaide Casino, South Australia
1986年　布雷克瓦特度假村，湯斯維爾，昆士蘭省 　　　　Breakwater Resort, Townsville, Queensland
1992年　坎培拉賭場，澳大利亞首都特區 　　　　Casino Canberra, Australian Capital Territory
1994年　聖誕島賭場（現已關閉） 　　　　Christmas Island Casino (now closed)
第三波浪潮：1990年代中期
1994年　皇冠賭場，墨爾本，維多利亞 　　　　Crown Casino, Melbourne, Victoria
1995年　星城賭場，雪梨，新南威爾斯省 　　　　Star City Casino, Sydney, New South Wales
1995年　康列得金庫賭場，布里斯本，昆士蘭省 　　　　Conrad Treasury Casino, Brisbane, Queensland
1996年　礁脈賭場，凱恩斯，昆士蘭省 　　　　Reef Casino, Cairns, Queensland

資料來源：McMillen, 1995, 1996a.

型強調利潤最大化和市場擴張的經濟自由原則。在快速擴張和發展的風格上,澳大利亞越來越傾向模仿美式賭場模型(McMillen,1996a)。不過,賭場發展的第三波浪潮與美式賭場模型有所差別,澳大利亞新的賭場都位於大城市的中心地帶,而且主要是吸引了當地居民的光顧,而非觀光客(Hing et al., 2002)。

二、特色

根據McMillen(1996b)的說法,澳大利亞賭場的發展模式是非常有特色的。她列舉了許多能將澳大利亞賭場與國際性賭場相區分的特點,包括進入管制、選址和政府政策:

1. 澳大利亞賭場是非常容易進入的。歐式賭場模型雖然允許遍布全國的小賭場經營,但是通常要求會員身分認證,在加入前更要經歷一個「頭腦冷靜期」(cooling-off)的仔細考慮。而在美國,賭場只能在指定的地區建立,例如拉斯維加斯和亞特蘭大,這樣做的目的是為了將可能發生的問題限制在偏遠的地方。在某些國家,當地人是不能進入賭場的,因此賭場也不能指望當地人成為顧客。澳大利亞賭場既不同於限制本地人進入賭場,也不同於將賭場設在偏遠地區,而是對當地人完全開放,目的是要刺激大眾消費。

2. 澳大利亞的賭場主要建於大城市的中心區,這些地區的人口密集而穩定。儘管在建設新賭場時,總是以吸引遊客為公開的政策目標,但事實上本地人才是大多數賭場的主要市場。這被形象地稱為「磨粉」市場(grind market),該市場由大量經常下注,但賭注不大的本地人所構成,而不是由那些一擲千金但不常來的遊客構成。

3.澳大利亞的賭場不是由於公眾需要而設立的，而是基於各省
政府對經濟利益的考慮。澳洲政府在它們的轄區內批准賭場
的經營，分享賭場帶來的稅收利益。澳洲政府比其他許多國
家的政府更願意干預賭場的政策，以便提高其對賭場有效管
治的能力；同時在理論上認為，透過賭場數量的限制可以將
賭場對社會的不利影響降到最低（McMillen, 1995）。

三、澳大利亞賭場的現況

如今，澳大利亞有十三家合法經營的賭場。從1973年至今，
賭場所占的市場占有率，已經從零成長到全部賭博消費額的20%
（Productivity Commission, 1999）。

澳大利亞每年的賭博消費支出是25.4億澳元，其中花費在
維多利亞省的消費金額最大，達9.5億澳元（Tasmanian Gaming
Commission, 2002）。賭場每年向省和地區政府繳納大約5億澳元
的稅金（Productivity Commission, 1999）。賭場的年平均利潤率達
3.4%，也就是9.3億澳元（Australian Bureau of Statistics, 2000）。
經常光顧賭場的通常是亞洲族群的男性，年齡介於18到24歲之間
（Productivity Commission, 1999）。他們在賭場的年人均支出大
約為174澳元（Tasmanian Gaming Commission, 2002）。這174澳元
中，將近80%花在賭博上，而剩下的20%則花在吃飯、飲酒和住宿
上（Australian Bureau of Statistics, 2000）。

四、治理

每個省和地區都有一項議會法案，內容涉及授予賭場經營執

照和賭場如何經營等問題。如「1992年新南威爾斯省賭場管理法案」（the Casino Control Act 1992 NSW），就是新南威爾斯省關於賭場經營的相關立法。另外，每個省和地區都有一個專門管理賭博事務的機構；最終，掌控賭場的責任落到該機構頭上，除個別案例外，賭場並不歸屬政府（the minister）直接領導和控制。該機構的成員由政府推薦，其應該具備的經驗和勝任條件包括：(1)商業管理；(2)博奕；(3)法律；(4)金融；以及(5)資訊技術（Casino Control Act 1992 NSW, Section 135）。另外，要有一名成員至少具備七年以上的司法或者法律經驗。該機構由一名首席執行長指揮，有權利調查可能違背法案的賭場的每個角落，並做出相關處罰。另外，賭場申請執照都要到該機構申請，還要向該機構繳納賭場稅（Section, 114），好像該機構就是省財政部的外派部門。如同博奕機構（houses of gaming），大多數賭場也要向社區繳納一定的費用，在新南威爾斯省，賭場向社區的支付都匯入賭場社區福利基金（Casino Community Benefit Fund），並由賭場社區福利管理人（Casino Community Benefit Fund Trustees）管理。

五、機遇與挑戰

澳大利亞博奕產業面對許多的機遇與挑戰。McMillen（1995）聲稱這些機遇和挑戰，包括不斷成長的全球市場和跨國投資、不斷加劇的國際競爭、更加標準化的市場和賭場內的賭博方式、區域差異更加顯著，以及來自境外網上賭博的競爭。

1.澳大利亞有著優越的地理位置，可以有效利用全球賭場份額持續成長的優勢。儘管柏斯伍德（Burswood）賭場和米高梅（MGM Grand）賭場接近亞洲的高消費市場，卻仍然吸引

賭博平均支出位於最高檔次的豪賭客（high roller）。在2000
到2001年間，來自國外遊客的淨賭注額就高達6.11億澳元，
較前一年增加了13%。這其中，豪賭客（premium players,
high rollers）消費了5億澳元，較上一年增加8%（Australian
Bureau of Statistics, 2001）。

2.透過品牌、包裝以及強大的經濟實力，跨國公司已經獲取了
 高度的市場控制權，而小規模的、地區性的賭博營運商根本
 無法與之匹敵（McMillen, 1995）。舉例來說，達爾文賭場
 經過米高梅公司的重新裝潢，吸引亞洲市場消費者，擁有更
 大的占有率。跨國公司對於迫使政府為其提供優惠條件也相
 當有辦法，如更低的稅率和更少的管制。

3.澳大利亞博奕產業面臨更加激烈的國際競爭。不僅許多國家
 都加緊了賭場的建設，賭場本身也變得更加國際化。它們被
 迫要與整個世界標準同步，而不是國家標準、省標準或地方
 標準。因此，澳大利亞已引入了先進國家的賭場管理經驗，
 不斷向大規模的美式賭場模式看齊（McMillen, 1995）。

4.賭場項目的設置反映了標準的北美風格賭場，以及博奕機的
 演進歷程與發揚光大，顯示出市場同質化更加明顯。澳大利
 亞許多國際性的賭博方式已經非常的標準化，沒有絲毫的本
 土特色和文化含義；另外，以社會階層劃分賭博方式的傳統
 邊界也正在逐漸消失（McMillen, 1995）。

5.在開發新市場、提升當地的賭場經營方面，省政府和賭場經
 營商的合作仍然是受到限制的。政府面臨更大的壓力而不得
 不向當地的賭場妥協，提高它們的競爭力。此舉無疑將危及
 政府對賭場的監管效力，並降低賭場對當地經濟的貢獻。
 在許多省，政府與賭場經營商的真正合作應該是雙方攜手

克服澳洲境內區域性競爭的問題，而不是政府一味的讓步
（McMillen, 1995）。

6.境外線上賭博活動欣欣向榮。線上賭博將成為傳統賭博方
式、政府監管和稅收收入的潛在威脅。在線上可以找到所有
的賭博形式，包括：(1)賭場提供的賭博形式，如博奕機、
基諾（keno）、賭桌遊戲（table games）和運動比賽簽賭
（sportsbook）；(2)俱樂部提供的賭博形式，如博奕機、獎
券（raffles）及基諾；(3)教會以及社區提供的賭博形式，如
賓果遊戲（bingo）；(4)旅館提供的賭博形式，如博奕機和
獎券；(5)報刊經銷人（newsagents）提供的賭博形式，如樂
透、足球彩池（pools）、立即彩票；以及(6)賽馬賭博的賭金
計算器經銷處委員會（TAB）提供的賭博形式，如賽馬和賽
狗（Toneguzzo, 1996）。

第六節　結　語

本章的重點是澳大利亞賭場發展的歷史、政府立法、賭場的
現況，以及政府對賭場的治理。首先，對澳大利亞博奕產業發展史
上的重要時期進行解釋與分析；其次才是賭場的發展史。本章使用
McMillen（1995）三次浪潮的概念，詳細解釋了澳洲賭場自身發展
的特色。澳大利亞現在擁有十三間賭場，最早的一間也不過是從
1973年才開始經營。

儘管不斷變化的歷史狀況為澳大利亞博奕產業的發展提供了難
得的環境，但是在維持和擴展其市場占有率方面，賭場仍將面臨接
踵而來的機遇和挑戰。

 參考文獻

Australian Bureau of Statistics. (2000). *Gambling industries Australia 2000* (Catalogue 8684.0). Canberra: Australian Government Printing Service.

Australian Bureau of Statistics. (2001). *Casinos Australia* (Catalogue No. 8683.0). Canberra: Australian Government Printing Service.

Australian Institute for Gambling Research. (1999). *Australian gambling comparative history and analysis.* Melbourne: Victorian Casino and Gaming Authority.

Caldwell, G. T. (1972). *Leisure co-operatives: The institutionalization of gambling and the growth of large leisure organizations in New South Wales.* Unpublished doctoral dissertation. Canberra: Australian National University.

Casino Control Act 1992. New South Wales Casino Control Authority. Sydney, Australia. Available at http://www.casinocontrol.nsw.gov.au/resource/authority/cas act151992.PDF.

Cumes, J. W. C. (1979). *Leisure times in early Australia.* Cheshire/Reed: Longman.

Hing, N., Breen, H., & Weeks, P. (2002). *Club management in Australia: Administration, operations and gaming.* Sydney: Pearson Education Australia.

Independent Pricing and Regulatory Tribunal of NSW. (1998). *Report to government: Inquiry into gaming in NSW.* Sydney: Author.

Independent Pricing and Regulatory Tribunal. (2004). *Gambling: Promoting a culture of responsibility.* Sydney: Author.

Inglis, K. (1985). Gambling and culture in Australia. In G. Caldwell, B. Haig, M. Dickerson, & L. Sylvan (Eds.), *Gambling in Australia* (pp. 5-17). Sydney: Southwood Press.

Mackay, P. (1988). A profit is what it's all about. In Club Managers' Association Gosford conference (Ed.), *Proceedings of the marketing effectively conference trade exhibition* (pp. 13-21). Sydney: Club Managers' Association of Australia.

McMillen, J. (1995). The globalisation of gambling: Implications for Australia. *National Association for Gambling Studies Journal, 8*(1), 9-19.

McMillen, J. (1996a). *Perspectives on Australian gambling policy: Changes and challenges.* Paper presented at the National Conference on Gambling, Darling Harbour, Sydney.

McMillen, J. (1996b). The state of play: Policy issues in Australian gambling. In B. Tolchard (Ed.), *Proceedings of the seventh national conference of the National Association for Gambling Studies* (pp. 1-9). Adelaide: National Association for Gambling Studies.

NSW Department of Gaming and Racing. (2001). *Gaming analysis 1999-00.* Sydney: Author.

O'Hara, J. (1988). *A mug's game: A history of gaming and betting in Australia.* Sydney: NSW University Press.

Painter, M. (1996). A history of the regulation and provision of off-course betting in Australia. In J. McMillen, M. Walker, & S. Sturevska (Eds.), *Lady luck in Australia* (pp. 37-46). Sydney: National Association for Gambling Studies.

Productivity Commission. (1999). *Australia's gambling industries* (Report No. 10). Canberra: AusInfo.

Schneider, S. (2001). Australia. *International Gaming and Wagering Business, 22*(2), 9, 17.

Selby, W. (1996). Social evil or social good? Lotteries and state regulation in Australia and the United States. In J. McMillen (Ed.), *Gambling cultures: Studies in history and interpretation* (pp. 65-81). London: Routledge.

Tasmanian Gaming Commission. (2002). *Australian gambling statistics 1975-76 to 2000-01*. Hobart: Author.

Tasmanian Gaming Commission. (2004). *Australian gambling statistics 1977-78 to 2002-03*. Hobart: Author.

Toneguzzo, S. J. (1996). The Internet: Entrepreneur's dream or regulator's nightmare? In J. O'Connor (Ed.), *High stakes in the nineties: Proceedings of the sixth national conference of the National Association for Gambling Studies* (pp. 53-66). Perth: National Association for Gambling Studies.

Watts, J. H. C. (1985). Australia's best bet: The history of the totalisator. In G. Caldwell, B. Haig, M. Dickerson, & L. Sylvan (Eds.), *Gambling in Australia* (pp. 109-119). Sydney: Southwood Press.

Williams, J. L. (1938). *Australian club centenary*. Sydney: John Andrew.

Chapter 2

Choong-Ki Lee,
Ki-Joon Back

韓國賭場的歷史、發展與立法

Choong-Ki Lee

　　韓國慶熙大學（Kyunghee Univerrsity）餐旅和觀光學院的副教授，研究興趣包括博奕政策和預測觀光需求。他曾在許多學術期刊發表文章，譬如 *Annals of Tourism Research*、*Journal of Travel Research* 以及 *Tourism Management* 等。此外，他還出版了 *Understanding the Casino Industry* 一書。

Ki-Joon Back

　　休士頓大學（University of Houston）康拉德‧希爾頓學院（Conrad N. Hilton College）餐旅管理系（Hotel and Restaurant Management）副教授，研究及教學興趣著重在賭場開發與管理、消費者行為以及研究方法學。他在若干學術期刊中曾發表專文，包括 *Annals of Tourism Research* 以及 *Journal of Hospitality and Tourism Research*。同時，他也具有專業實務經驗，曾在拉斯維加斯擔任過賭場行銷經理和賭場高階主管。

第一節　歷史發展

　　韓國政府對於賭博政策的立法史可以追溯到其通過的第一個賭博法案，該法案禁止一切形式的賭博活動，並於1961年11月開始執行。然而，韓國政府卻在次年修正了該法案，允許外國遊客參加賭博，以增加外匯收入。韓國政府因沒有給賭博活動一個確切的定義，對賭博的管制又過於嚴厲，而很難吸引國外遊客，因此通過了修正案，允許外國人在賭場賭博，且賭場只向外國人開放，增加政府的觀光收入。

　　根據這項新的修正案，1967年仁川的奧林匹斯賭場大飯店（Olympos Hotel and Casino）成為韓國的第一間賭場；而華克山莊賭場大飯店（Walker-Hill Hotel and Casino）也於次年開幕，用來招待外國遊客。具有諷刺意味的是，在1962到1968年間，因修正案太過寬鬆，以致沒能限制本國人在賭場賭博，故韓國政府決心加強監管，重新修訂法律禁止本國人到賭場賭博。新的法律於1969年頒布，根據該法案，任何允許本國人進入賭博的賭場都將被政府停業，並吊銷賭場執照。

　　1970年代，韓國在遊客集中的旅遊勝地修建了六間賭場，這些目的地包括分布於高山和海灘的旅遊勝地。

　　在1980和1990年代，許多賭場在韓國最知名的旅遊勝地濟州島（Jeju Island）開幕（該島有亞洲夏威夷的美稱），大大提高了韓國的觀光收入。另外，江原道（Kangwon）省的第一間賭場——雪嶽公園賭場大飯店（Sorak Park Hotel and Casino）在1980年獲得了營業執照。國外遊客在美麗的雪嶽山景中，享受著休假賭博的樂趣。政府進一步放鬆了賭場執照的申請程序，使得另外六間賭場在

濟州島上開幕。一直到1995年底，第八間賭場的濟州太平洋大酒店
（Jeju Ragonda Hotel and Casino）在濟州島開幕。**表2.1**總結了2003
年以前韓國賭場歷史的發展概況。

表2.1　韓國賭場的發展歷史

年度	事件
1961年	韓國政府禁止一切形式的賭博活動
1962年	允許國外遊客賭博
1967年	第一間賭場，仁川奧林匹斯賭場大飯店（Inchon Olympos Hotel and Casino）開幕營業
1968年	首爾華克山莊賭場大飯店（Seoul Walker-Hill Hotel and Casino）開幕
1969年	再次加強對賭場的監管，禁止本國人進入賭場賭博
1971年	江原雪嶽山賭場大飯店（Sokri Mountain Casino）開幕
1972年	Jeju KAL Hotel and Casino開業
1978年	Pusan Paradise Hotel and Casino開業
1979年	Kyungjoo Kolon Hotel and Casino開業
1980年	江原道的Sorak Park Hotel and Casino開業
1985年	Jeju Hyatt Hotel and Casino開業
1990年	在政府放鬆執照的申請程序之後，濟州大賭場（Jeju Grand）、Jeju Namseoul、Seoguipo KAL，以及濟州東方賭場（Jeju Oriental Casino）開業
1991年	Jeju Shila Hotel and Casino開業
1994年	文化與旅遊局全權負責監督獲得執照的賭場是否有違反法規的行為、審查其業績，並調查可能的違規行為
1995年	Jeju Lagonda Casino開業。政府允許江原道賭場向國內賭客開放
1997年	吃角子老虎機被批准在賭場經營
1999年	允許外國人投資賭場
2000年	第一間針對國內顧客的賭場，江原大世界度假大飯店（Kangwon Land Resort）開業
2003年	江原大世界度假大飯店的主賭場（Main Casino of the Kangwon Land Resort）開業

資料來源：Adapted from Lee, Kwon, et. al. (2003).


　　隨著國外遊客收入的不斷提高，韓國政府注意到賭場對韓國經濟的積極影響。1994年8月，旅遊發展法（Tourism Development Law, TDL）實施，目的是希望利用賭場來刺激觀光旅遊業的發展（Lee, Kwon, Kim, & Park, 2003）。在旅遊發展法中，與賭場有關的管制專案最終被開放了。在旅遊發展法施行之前，由警察局長、內政部長、地方長官或市長負責頒發執照，監管賭場的營運。

　　根據旅遊發展法，文化與旅遊局（Department of Culture and Tourism）全權負責監督獲得執照的賭場是否有違反法規的行為、審查其業績，並調查可能的違規行為。1995年10月，韓國政府允許本國人在江原道省一個原本廢棄的煤礦可以進行自由賭博活動（Lee, Kim, & Kang, 2003）。這個地區在過去經歷過淘金熱，那時煤是主要的工業生產和家庭生活的能量來源。當煤炭被其他新一代的能源，諸如石油和天然氣等所替代時，這些地區的經濟迅速衰敗。韓國政府採取過各種各樣的經濟振興政策，但最後都以失敗收場。經過這四個地區的不斷敦促，政府最終同意在這四個地區中的一個名為旌善郡（Chongsun）的地方設立賭場，為本國賭客服務。2000年10月，江原大世界賭場（Kangwon Land Casino）終於向韓國國內顧客開放了，並在2003年3月擴建。下節將描述該賭場的情況。

　　在1997年，韓國政府要求所有賭場採用一套電腦化的資料系統，該系統能夠報告每一間賭場的所有交易。另外，政府允許賭場總計提供多達十九種的賭博遊戲，其中包括吃角子老虎機（slot machines）、賓果遊戲（bingo games），以及麻將（mah-jongg）（Lee, Kim, et al., 2003）。吃角子老虎機由於規則簡單，逐漸受到青睞。

 ## 第二節　韓國賭場產業的現況

一、賭場經營

　　全韓國共有十四間註冊賭場（Lee, Kim, et al., 2003）。其中十三間只為外國遊客和外籍人士提供服務，只有一間賭場向國內賭客開放。十四間中有八間賭場是開設在濟州島上，有兩間賭場建在江原道，另外四間則分別開在首爾、釜山、仁川和慶州（Kyungjoo）。其中十間賭場是由獨立的賭場公司經營，他們自大飯店租用場地空間，大部分的賭場都位於五星級飯店內。2004年，又有三間賭場獲得賭場營運許可，並且在首爾和釜山開業，它們都是由韓國國家旅遊組織的子公司所經營。

二、賭場的顧客

　　賭場對經濟的積極影響是顯而易見的，國外遊客的數量從1988年的344,000人次上升到1992年的680,000人次，他們主要來自日本、臺灣和中國（Lee & Kwon, 1997）。在經濟衰退的1993到1996年期間，國外遊客的數量下降了（見**表2.2**），有許多原因可以解釋國外遊客對賭場需求的衰退。首先是，1993年8月到1994年2月間，韓國政府禁止生活在國外的韓國人進入賭場；其次，日本經濟受到日幣升值的嚴重衝擊，而韓國的國外遊客中多數為日本人；此外，影像式吃角子老虎機〔與pachinko machines（柏青哥機）不同〕在日本是合法的賭博，這也降低日本人去國外賭博的興趣；第三，1992年與臺灣斷交，對韓國的入境觀光旅遊市場產生了嚴重影響；最後，1995年新的澳門國際機場完工，帶走了一部分東南亞國

表2.2 國外賭客和賭場收入（不包含江原大世界賭場）

年份	賭場訪客數	成長率（%）	進帳額（US$1,000）	成長率（%）
1988	343,843	--	58,015	--
1989	438,707	27.6	83,568	44.0
1990	499,362	13.8	93,164	11.5
1991	595,115	19.2	116,544	25.1
1992	680,397	14.3	136,351	17.0
1993	650,420	-4.4	173,176	27.0
1994	626,865	-3.6	255,507	47.5
1995	632,007	0.8	282,419	10.5
1996	517,672	-18.1	261,828	-7.3
1997	518,178	0.1	243,013	-7.2
1998	689,254	33.0	203,877	-16.1
1999	694,899	0.8	251,787	23.5
2000	636,005	-8.5	298,778	18.7
2001	626,851	-1.4	296,355	-0.8
2002	647,722	3.3	--	--

資料來源：Adapted from Korean Casino Association (2003).

家的賭客。

　　1997到1998年間，韓國博奕產業暫時贏得了海外需求的增長。1998年大約有690,000人次的外國遊客光臨賭場，這主要是因為韓國經濟狀況惡化而導致韓國貨幣貶值50%造成的。2000年，由於韓幣匯率上升，賭場顧客又再次下降到640,000人次（較前一年下挫8.5%）；日本經濟的持續下滑也是此次負增長率的一個重要原因。因此，許多賭場經營商和行銷商不斷開發新的市場行銷戰略，以期從中國大陸吸引遊客。2002年，大約有648,000人次的國外遊客光臨賭場，較前一年略微上漲3.3%。

　　表2.2顯示了一些有趣的資料——在遊客增長的年份，賭場收入卻下降了。這種現象主要係因為1998年的韓幣貶值，儘管遊客數

量較前一年有所增長，但賭場收入卻下降了。

2001年，首爾的華克山莊賭場大飯店（圖2.1）接待了大約411,000人次的賭客光顧，這相當於所有賭場接待顧客總數的65.5%（Korea Casino Association, 2003）。同年，釜山天堂賭場大飯店（Paradise Hotel and Casino）接待了大約105,000人次的遊客（16.8%），成為韓國第二吸引遊客的賭場；仁川的奧林匹斯賭場大飯店接待了23,000人次的遊客（3.6%）；慶州的Chosun Hotel and Casino，即原來的柯隆賭場飯店（Kolon Hotel Casino）接待了15,000人次的遊客（2.4%）；江原雪嶽公園賭場大飯店接待了6,000人次的遊客（0.9%）。令人吃驚的是，濟州島的八間賭場在2001年只接待了67,000人次的遊客，約占全部市場份額的10.7%。

唯一向國內遊客開放的江原大世界賭場，在2000年8月開幕後的前三個月內大約接待了208,000人次的遊客——也就是每天接

圖2.1　首爾華克山莊賭場大飯店

資料來源：經首爾Paradise Walker-Hill Casino許可翻印的照片。

待3,200人次。2002年全年，該賭場接待了915,000人次的遊客（每天2,500人次），其中絕大部分是本地人（Kangwon Land Casino, 2003）。2003年其主賭場（main casino）開業時，接待人次達到150萬，收入高達5.64億美元（Kangwon Land Casino, 2004）。

三、賭場的收入

在過去的十年裡，若以賭場從外國遊客腰包中所賺取的鈔票來審視，韓國的博奕產業是相當成功的。**表**2.2顯示，所有賭場的收入從1988年的5,800萬美元躍升到1991年的1.16億美元。到1997年，總收入達2.43億美元，相當於全部旅遊收入（52億美元）的4.7%。這一積極的經濟趨勢一直延續到2000年，總收入高達3億美元。1996至1998年度，賭場收入略微下降，這主要是由於日本經濟衰退所導致（前已述及）。1999年開始，賭場收入又開始再次成長，原因不外乎由於亞洲經濟危機導致的韓幣貶值。2001年，每位賭客平均每天花在賭場的開支是473美元，相當於每位國外遊客每天總支出的38.7%（Lee, 2003）。

 第三節　韓國博奕產業的監管系統

文化與旅遊局（Department of Culture and Tourism）有權發放執照、制定政策、監督與控制賭場的經營。1996年5月，政府強制所有賭場安裝一套電腦化的資料系統，以便監控每一筆交易（Ministry of Culture and Tourism Republic of Korea, 2003a）。

一、賭場執照

根據旅遊發展法（TDL）的規定（Ministry of Culture and Tourism Republic of Korea, 2003b），經營賭場必須獲得文化與旅遊局局長的批准。審評程序遵循一套非常嚴格的守則，包括建築物規範（building codes）、營業時間、員工人數、設備說明書以及多樣化的便利設施。合法經營賭場要遵循四條具體的步驟，即註冊、委託（authorization）、公告及核准。其他旅遊產業的開幕步驟相對簡單，無論是註冊或是認可程序均是，但是賭場不同，它必須遵循全部的四條程序。所有申請程序中，獲得批准是最艱難的。該程序是為了將賭場對社會可能產生的潛在不利影響降到最低而設計的。

核准有三種不同形式：新設核准、修正核准（modified approval）以及附條件核准（conditional approvals）。賭場第一次開業時需要獲得新設核准。該程序要求一個法人代表（representative person）、名稱、營業地點以及設備的詳細描述；修正核准適應於任何既有核准的變更；附條件核准使用於那些臨時性賭場，它們必須在一個規定的時期內達到文化與旅遊局所設定的標準，一般說來，該規定期不超過一年，並須有韓國總統的簽章。

旅遊發展法（TDL）的第20款規定了賭場審核程序的要求。在旅館或傳統場合設立的賭場，它們申請執照的基本要求是必須位於旅遊勝地，該地區要有配套的機場或港口。除此之外，還有一些更嚴苛的條款：

1.在最初的幾個財政年度內達到或者超過先前規定的外國遊客觀光人次的下限，該下限由文化與旅遊局局長決定。
2.提供詳盡的商業計畫，其中應包含可行性研究和吸引國外賭客的市場策略。

3.提供財力來源證明，以確保商業活動的計畫可以完成。

4.設計金融交易和內部控制程序。

5.達到文化與旅遊局局長所規定的其他各種要求，這些要求將促使賭場為公共利益服務。

在國際航線郵輪上開設賭場還必須符合一條額外條款：「郵輪必須超過10,000噸級。」其他要求與前面提到的在旅館或會議中心開設賭場的要求一致。

下面的規定文件要作為申請執照程序的一部分內容提交給文化與旅遊局局長：

1.名稱、社會保險證號以及首席執行長的居住證。

2.公司章程以及公司註冊證明。

3.商業計畫，應包含可行性報告、市場行銷策劃以及雇用和經營程序。

4.房屋所有權證（building title）。

5.其他各種能夠證明符合文化與旅遊局局長所制定的要求的文件。

二、賭場註冊

從旅遊發展法（TDL）中可以發現，韓國政府強烈支持賭場生意，因為賭場能夠吸引國外遊客，提高旅遊收入，促進其他旅遊業部分的發展。但是，考慮到賭博的投機性，政府同時也設立了嚴苛的政策來控制賭場生意。賭場的一切，小至自動販賣機和賭桌的材質與性能，大至整個賭場的設計和結構，都要獲得文化與旅遊局局長的批准。特別是旅遊發展法的第27款更詳細規定了賭場的義務：

1.賭場只能經營政府批准的賭場設備。

2.沒有政府的批准，賭場不得擅自變更賭場設備。

3.賭場只能在特許的區域內開業經營。

4.除江原大世界賭場之外，其他賭場不得對本國人開放。

5.廣告不得過分宣揚和許諾賭場賭博會贏錢的信息。

6.賭場應該向管理當局報告每一筆交易。

7.不得允許未成年人（19歲或更年輕者）進入賭場賭博。

此外，第28款還列示了賭場顧客的義務：

1.國內賭客不得光顧江原大世界賭場之外的其他任何賭場。

2.所有的國外遊客應出示證明其外國國籍身分的證件，所有國內賭客在進入江原大世界賭場時，也必須出示其身分證明。

3.未成年人（19歲或更年輕者）不得進入賭場。

　　韓國政府還規定，賭場須向旅遊發展基金繳納其銷售總額的10%，這些資金將用於發展韓國的旅遊事業。韓國政府早在1972年12月就設立了此項基金，以此加強和維護韓國旅遊業的吸引力。與旅遊業的其他部門不同的是，賭場承擔了為該項基金提供資金的大部分責任，該基金也被用來設立監督和處置問題賭徒（program gamblers）的計畫。

三、賭場的經營政策

　　韓國賭場的經營政策是根據美國紐澤西州賭場監控委員會（New Jersey Casino Control Commission）於1995年7月的規定所制定的，在稍加改動後，韓國新的賭場經營政策在1999年10月開始實施。修改後的經營政策包含涉及公司章程、組織結構圖、設施結

構、賭博設備、經營流程、自動販賣機規則、會計程序以及員工章程等八章內容（Ministry of Culture and Tourism Republic of Korea, 2003a）。任何一間賭場的管理者都要在公司政策中，編入上面這八章的要求。

1. 第一章陳述了賭場的使命、目標和定義的必要性。特別是賭場管理人員與員工之間應該充分的交流賭場的目標，以便形成並維持一個健康的工作環境。

2. 第二章著力解決人力資源問題，涉及組織結構圖、執行董事會的設立程序及其職責；職位說明以及所有職位的具體職責，包括經理辦公室、銷售人員、秘書、會計、出納以及資料庫部門。本章也規定了營業時間。

3. 第三章規定了所有的建築物規範，包括電腦資料庫編程和管理、出納室（cashier office）和帳房（count room）的規劃設計圖（layouts）、透過閉路監控系統加強受限區域的控制和維護。

4. 第四章控制和維持賭場設施的種類與數量，如賭桌（tables）、輪盤（roulette wheels）、大轉盤（big wheels）、骰子（dice）以及撲克遊戲（cards）。

5. 第五章規定了經營流程，包括入場控制、外匯兌換、遊戲規則、保險箱的使用限制、問題解答及會計政策。

6. 第六章在人員和設備兩個層面規定了吃角子老虎機的經營流程。內容涉及制定吃角子老虎機部門的編組表，設定吃角子老虎機的安裝指引和地形指引（floor configurations），指明硬幣兌換機（coin exchange machines）的位置，保存吃角子老虎機的日誌，以及設定吃角子老虎機的勝率（slot wins）。

7.第七章規定了賭場內一切涉及貨幣交易的會計政策，包括審計、簿記和最高賒銷額的設定。

8.第八章強調員工的義務，包括著裝、職業道德及小費政策。任何員工不得接受小費（江原大世界賭場除外），且不得參與任何形式的賭博或與顧客有任何私人關係。

四、鎖定國內市場的獨特賭場

江原大世界賭場（Kangwon Land Casino）是一間針對國內顧客的賭場，於2000年10月在江原道開幕營業（**圖2.2**）。該賭場位於荒廢的煤礦區，它就像是美國的科羅拉多州一樣，自從煤炭被天然氣取代後，這個地區的經濟從此一蹶不振，為了使經濟重燃生機，該地區甚至曾打算興建一座核廢料處理廠。在不斷敦促政府開放國內賭博市場以提振當地經濟後，終於在1995年12月開放了一間賭場。它的獨特之處在於，整個韓國只有這麼一間賭場是向國內市場開放的。

江原大世界賭場的初始投資大約為1億美元，中央政府和地方政府的投資占了51%，私人投資者則持有剩下的部分。賭場的整體建築計分兩期完工；第一期興建了一個小型臨時賭場，以及在2003年底才完工的主賭場（main casino）。

小型賭場在2000年10月開幕，包括30張賭桌和480台自動販賣機，這間小型賭場設在一間有著一百九十九間客房的高級飯店內。小型賭場最初計畫容納700人，但是每天記錄的遊客就高達3,200人，幾乎是其設計容量的5倍（Kangwon Land Casino, 2001）。而每天的收入則幾乎達到100萬美元。

2003年3月，主賭場開幕了，內設132張賭桌和960台吃角子老

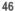

圖2.2　江原大世界賭場大飯店

資料來源：http://asiaenglish.visitkorea.or.kr/ena/SI/SI_EN_3_6.jsp?cid=309746。
經江原大世界賭場大飯店授權翻印的照片。

虎機。主賭場則設在一間擁有四百七十七間客房和一個主題公園的飯店內，該飯店為五星級飯店，其目標市場是家庭以及一擲千金的豪客（high rollers）。為了吸引家庭遊客，主賭場還專門建設了一個拉斯維加斯風格的主題公園，公園裡有不同類型的有座位的遊樂設施（rides）和表演節目。有趣的是，在主賭場一開幕時，小型賭場就必須停止營業，因為向國內市場開放的賭場只能有一間。

　　賭場發展的第二期則是將賭場興建成旅遊勝地。除了主題公園之外，更興建了許多個十八洞的高爾夫球場和滑雪場，當時的規劃是在2005和2006年竣工。

第四節　結　語

　　許多國家立法支持賭場的發展，是期望能提高本國的旅遊收入和增加政府的稅收。伴隨著賭場投資的比重在整個經濟結構中的顯著成長，賭博監管政策的有效性也變得越來越重要。

　　儘管韓國政府了解賭博對社會經濟能帶來巨大的收益，但他在最初時對賭場的監管是很嚴苛的，賭場只能向國外遊客開放，以保護本國居民免受賭博帶來的不利影響的侵擾。然而，到了1994和1995年，韓國通過了一項新的旅遊發展法案，通過增加賭場的數量來刺激旅遊業的發展，並進一步放鬆了與賭場相關的條款，允許開設一間向國內遊客開放的賭場。

　　1998年，韓國政府再次修改旅遊發展法（TDL），放鬆關於雇用員工的要求和程序，以及關於外國投資的政策，以期更大程度的提升賭場的經營水準；另外，韓國賭場的經營政策是以1999年紐澤西州賭場監控委員會的規章為基礎，加以建立和逐條修改的；其政策的最終目標是確保賭場經營的公開透明。該政策要求賭場繳交包括使命陳述、目標和全面的經營管理程序在內的各種資訊。

　　從經濟角度來加以考量，韓國博奕產業也許會為韓國帶來一個更光輝的未來。儘管文化與旅遊局監管與審核程序，但是韓國政府並沒有設立監控賭博的特別委員會來審查賭場的財務交易。國會正在討論設立這樣一個專門委員會的必要性。提議設立賭博監控委員會將不僅監督賭場的經營，同時也監控賽馬、自行車賽（cycling races）和彩票，以及防止洗錢、逃稅和勝率操縱等。最後，由於江原大世界賭場在吸引國內外遊客方面的成功，許多其他地區也紛紛準備提議修改旅遊發展法，以便可以在當地修建賭場。事實是，所

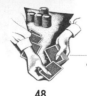
　　有的賭場經營者與政策制定者，在做決策之前都應該充分理解賭場
發展所帶來的有利和不利的影響。

 參考文獻

Kangwon Land Casino. (2001). *Casino visitors and revenues*. Kangwon-do: Author.

Kangwon Land Casino. (2003). *Casino visitors and revenues*. Kangwon-do: Author.

Kangwon Land Casino. (2004). *Casino visitors and revenues*. Kangwon-do: Author.

Korean Casino Association. (2003). *Casino visitors and receipts*. Seoul: Author.

Lee, C. K. (2003). *A long-term strategy for the Korean casino industry*. Seoul: Paradise Walker-Hill Casino.

Lee, C. K., Kim, S. S., & Kang, S. Y. (2003). Perceptions of casino impacts—A Korean longitudinal study. *Tourism Management, 24*(1), 45-55.

Lee, C. K., & Kwon, K. S. (1997). The economic impact of the casino industry in South Korea. *Journal of Travel Research, 36*(1), 52-58.

Lee, C. K., Kwon, K. S., Kim, K. Y., & Park, C. K. (2003). *Understanding of the casino industry*. Seoul: Ilsingsa.

Ministry of Culture and Tourism Republic of Korea. (2003a). *Casino operating policy* (online). Available: http://www.mct.go.kr.

Ministry of Culture and Tourism Republic of Korea. (2003b). *Tourism development law* (online). Available: http://www.mct.go.kr.

Chapter 3

Glenn McCartney

澳門賭場從合法化到自由化

Glenn McCartney

英國蘇里大學（University of Surrey）博士，並且擔任中
國澳門特別行政區旅遊學院的兼任講師。Glenn McCartney
的研究專長是在賭場觀光業發展，特別是與澳門有關的部
分，過去他曾擔任過澳門第二大賭場飯店的業務和行銷經
理。

 # 第一節　早期：從不合法到合法化

　　1557年（明世宗36年），以中國海神（此指媽祖閣）命名的澳門（Macao）在明朝的允許下，葡萄牙人開始在澳門定居，並進而成為葡萄牙殖民地，原始的官方書面合約據猜測在一場火災中遺失。但在三個世紀之後的1887年（清光緒13年），中國政府與葡萄牙簽訂「中葡會議草約」和「中葡友好通商條約」官方條約，規定「葡國永駐管理澳門以及屬澳之地，與葡區治理它處無異」，葡萄牙永遠有對澳門的管轄權（Lamas, 1998）。

　　澳門是中國最南面的島嶼之一，在那三百年期間，澳門成為中國與東西方最主要且重要的通商門戶交易港口。澳門地處珠江口，地理位置為進入廣東省重要的戰略門戶。起初，居住在澳門的外國人與中國人最熱衷的休閒與消遣活動是賭博。儘管一開始時是不合法的，但是澳門的賭博流行程度一如中國的廣東地區，都是非常受歡迎的活動。舉例來說，番攤（fan-tan）[譯註1]是以前中國南部兩廣一帶民間所流行的古老遊戲，原名「廣攤」，因當年廣攤只得番一種玩法，故又名「番攤」，現在澳門賭場為配合大眾，而沿用番攤這個名字；由於番攤這個賭博遊戲簡單易懂，也就成為澳門最受歡迎的遊戲。番攤的賭具只需要一些鈕扣、硬幣或者是石頭就可以賭起來了，簡單地說，就是在桌子上畫上十字，然後進行數字猜測

[譯註1] 番攤的賭博方法是在桌子上畫上十字，分成「一」、「二」、「三」、「四」四門。莊家在桌上放數十個大小相同的小銅錢（亦可以用衣鈕、石頭、蠶豆、圍棋棋子等）。用一個小瓷盤或碗，反過來蓋著當中部分約數十個的銅錢。等閒家下注以後，打開小碗，以籐條或小木棒點算碗內的銅錢數目。以四個為一組，最後一組剩餘的銅錢決定勝出者；若為剩一則一勝，剩二則二勝，如此類推。派彩一般多於三倍，小於四倍。常見賠率是一賠3.75。

番攤因簡單易懂而成為澳門受歡迎的賭博遊戲

（番攤至今仍是澳門賭場的賭博活動）。

　　早期澳門的賭博被籠罩上一層陰影，1740年代，身在澳門的聖
方濟會的修道士荷西‧德傑叔‧瑪麗亞（José de Jesus Maria），在
其報告中描寫著澳門是如何被賭博、謀殺、酗酒、鬥毆、搶劫和其
他一長串犯罪行為所困擾著（Pinho, 1991）。另一位撰寫了多本有
關澳門歷史書籍的作家寇提斯（Coates, 1996）也與荷西‧德傑叔
‧瑪麗亞有同樣的想法，在他所寫的有關17世紀在澳門的外國軍官
的故事中說道，「在澳門有一些人會對士兵做一些為非作歹的事，
例如在妓院、酒吧和賭場裡，他們會用便宜的中國烈酒灌醉士兵
們，然後進行搶劫（這在當時是一種很流行的犯罪把戲）。」（p.
39）儘管如此，這些情況對停靠在港口的船隻數量卻沒有多大影
響，因為船隻通常不會超過十二艘，只有對停靠時間較久（六至八
個月）的船隻有所影響（Coates, 1996）。

18世紀中葉，清朝的最高談判代表，欽差大臣愛新覺羅耆英（Cheung Yue Lam），與葡萄牙代表（時澳門總督）安東尼奧·佩雷拉·席爾瓦（Antonio Pereira de Silva）簽訂協定，其中一條規定，葡萄牙官方應該可以控制賭博。從這一點可以判斷出，賭博業不僅對城市公共秩序有負面的影響，最後甚至引起了中國朝廷的關注。

1850年代，葡萄牙管理當局決定不對澳門及氹仔（Taipa）和翠綠路環（Coloane）島上稀稀落落的賭場有任何制約，並宣稱他們是尊重中國文化，其中包括了賭博習慣。有趣的是，今天有關賭場合法化的爭論點之一是，賭博可以產生的稅收，以及它對社會和基礎設施項目的貢獻度（Eadington, 1996; Roehl, 1994）。事實上，這樣的爭論曾經被澳門總督伊斯托勞·法蘭西斯科·基瑪良士（Isidoro Francisco Guimaráes）上尉（執政時期1851-1863年）所利用過，他在澳門賭場中引入了營利事業許可制度，藉此來提高更多的利潤以發展葡萄牙的Timor（帝汶）和Sohor省份的島嶼群。當然，如果沒有賭場收入，澳門是負擔不起這些發展的（Gunn, 1996）。這個許可證制度一推出就獲得了很大成功，不僅在增加稅收利潤上，還規範了澳門賭博業，儘管賭場當時被三方勢力所控制著，一直到1999年澳門政權移交回中國（Leong, 2002）。在這個島嶼上，營業許可也曾階段性的對流行遊戲接龍（clú-clú）進行管制發布。1886年，十六家賭場在內海港（Inner Harbour）地區開業，坐落在臨近遊人眾多地區的福隆新街上（Rua da Felicidade）[譯註2]（Pons, 1999）。

[譯註2]福隆新街（Rua da Felicidade），為澳門半島中區的一條古老街道，歷史約有幾百年，曾經是商業繁盛的地區，範圍包括鄰近的福榮里、福寧里、蓬萊新巷、清和里、白眼塘等。

　　1842年，澳門賭場的許可系統發布，與英國政府在香港開始
管制賭博的時間，看起來像是一種巧合。這同樣也標示了一個作
為對中國的交易門戶的迅速衰落，儘管這對澳門的倖存曾經是很
重要的依賴。香港毗鄰澳門，因此它在澳門賭場的經濟成功上也
扮演著決定性的角色。一直到2002年，澳門賭場的主要遊客都來
自於香港，在1,150萬遊客中就有510萬遊客來自於香港。儘管澳門
賭場在2003和2004年的旅客流量各自達到460萬和510萬人次，但是
這個數字卻被中國大陸旅遊市場的570萬人次和950萬人次給比了
下去。澳門2003和2004年總遊客量分別達到1,190萬人和1,670萬人
（Macao Statistics and Census Service, 2005c），為了到澳門賭博成
了遊客來澳門最主要的動機。1867年，在理察・麥當奴（Richard
MacDonnell）執政下的香港政府試著短期間的要和澳門競爭，主要
是藉由給十家公共賭場發放執照，來遏止香港政府和警察系統的貪
污與賄賂。然而因為英國對香港賭博業帶來的大量利潤的不熱衷和
蔑視，這種作法沒能存活多久（特別要指出的是，賭博當時在英國
是不合法的）。香港的賭場很快便關門了，「這又重新回到不合法
的賭場系統和政府腐敗狀況」（Nepstad, 2000），為澳門從香港帶
來了大量賭客。

第二節　賭場發展時期：壟斷特權的合法化

　　在澳門賭場歷史上另一個重要的階段是，1934年澳門政府許可
第一個賭場壟斷許可特權給泰興（Tai Xing）娛樂總公司。在發出
這張壟斷許可之前，1883年政府曾考慮將這張許可給與國外企業聯
合組織（法國）以支付港口清疏專案，這個專案據估計需花費270

萬美元,這筆費用不管是澳門還是葡萄牙都支付不起。這項清疏專
案至今仍在繼續,並且是賭場合同中社會承諾的一項「清疏澳門、
香港和外島氹仔[譯註3]以及翠綠環路╱路環(Coloane)的水路以確
保船隻進入通暢」(Commission for the First Public Tender to Grant
Concessions to Operate Casino Games of Chance of the Macao SAR,
2001, p.19)。憤慨的作家徐薩斯(Montalto de Jesus, 1984)出於對
這個國外企業聯合組織的尊重,在1926年寫到:

> 延遲了港口工作和其他工作的改善,一份由法國企業聯合
> 組織提供貸款,以換取四十二年賭博壟斷租約和同意興
> 建旅館、賭場和娛樂場所等地產;此外,該組織尚貢獻了
> 一年期的補助,其50%應該用於貸款的償債基金(sinking
> fund)。但是這個計畫因為不切實際而被嘲笑,並且被一
> 些自作聰明的本地人所拒絕了。(p.430)

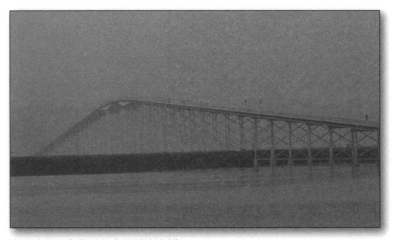

連接澳門半島與氹仔島的跨海大橋

[譯註3]氹仔(Taipa)是澳門第二大島嶼,北接澳門,南接路環(Coloane)。

　　徐薩斯・德傑叔（Montalto de Jesus）在《歷史的澳門》
（*Historic Macao*, 1984）一書中指出，葡萄牙對滿足澳門的需求
無能為力，並且批判葡萄牙應該讓出領土給國際聯盟（League of
Nations）經營；徐薩斯因此事而被澳門政府視為叛國賊，這使得
他的書在1926年第二版上市時，於澳門被公開焚燒。這是發生在
一百二十年以前，國外公司（澳門的合作夥伴）被允許持有賭場特
權的事了。

　　第一份賭場特權背後的一個促成因素是澳門急需發展旅遊業，
因為這可以保證領土未來的繁榮昌盛（Gunn, 1996），然而唯一的
方法就是改進賭博業；另外，這項做法的另一意圖是提高對賭博業
的管理和控制力度。雖然官方在東邊有個蒙地卡羅（Monte Carlo）
的願景，但是澳門始終給人病態城市的印象：包括酗酒、毒品和
賭博（Simpson, 1962, cited in Cheng, 1999）。儘管澳門旅遊當局還
讚譽澳門有著──「和世界其他任何地方比起來，每平方英里擁有
更多的教堂和禮堂」──甚至超過梵蒂岡的美名（MGTO, 1993, p.
133, cited in Cheng, 1999, p. 158），當然它同時也擁有著比蒙地卡
羅更多的賭桌（gambling tables）。現在就連新的賭場特權基金管
理機構也難撼動它給人的隱晦印象：1946年，泰興娛樂總公司的主
要股東傅德蔭（Fu, Tak Iam）在澳門的寺廟裡進行日常進香的時候
被綁架，家人在收到他一隻耳朵以後支付了巨額的贖金給綁匪。幾
年以後，傅德蔭的兒子也遭到了綁架，而就像是一種不祥的儀式似
的，家人也收到了一隻耳朵（Pons, 1999）。Pons（1999）雖然以
中立的立場描述了澳門在第二次世界大戰中所遭遇到的饑荒和霍
亂，但他同樣描述了澳門賭場被來自於不同戰亂國家的間諜給擠得
滿滿的，而這無疑替澳門賭博歷史添加了不同色彩。另外，芝加
哥式的歹徒形象也被記錄在案；還有「詹姆斯・龐德」系列的作

者伊恩‧佛萊明（Ian Fleming）在訪問澳門後，為《星期天泰晤士報》（*The Sunday Times*）收集了一系列世界上最令人興奮的城市的文章素材後，甚至描寫到澳門中央旅館（Central Hotel為唯一有賭場的酒店）是「地球上最不可推薦的地方」，也為澳門秘密從事黃金交易的下層社會形象創造了「金手指」（Goldfinger）的角色（Pons, 1999, p. 121）。

在1960年代早期，隨著傅德蔭的過世，年輕人何鴻燊（Stanley Ho）[譯註4]決定進入澳門賭博業與傅德蔭的後代競爭。隨著葡萄牙專家的集中遊說以及十個最有影響力的股東歸來，包括霍英東（Eric Fok）、何鴻燊、葉漢（Hong Yip）、葉德利（Teddy Yip）四人，而這四個人掌握了絕大部分的股票。1962年1月，澳門旅遊娛樂有限公司（Sociedade de Turismo e Diversões de Macau, S.A., STDM）贏得1934年以來的第一次公開投標後，從此以後接手該博彩領域（Boletim Official de Macau, 1962）。澳門旅遊娛樂有限公司（又稱燊公司），作為一個由私人擁有的公司，它在商業的運作上一直保持著神秘的關係。在第一個官方賭場鄂斯多里賭場（Estoril Casino）開業以前，1962年澳門旅遊娛樂有限公司曾暫時將一艘中國平底帆船改造成「漂浮賭場」〔曾用於詹姆士‧龐德的電影《金槍人》（*The Man with the Golden Gun*）中〕，不久後便被今天的澳門皇宮娛樂場（Floating Macau Palace），俗稱「賊船」所取代。各式各樣的經濟和社會貢獻準則用於較小的契約修正和校正，是特權合同的一部分，一直到2002年賭場壟斷結束。從1962年負擔300

[譯註4]何鴻燊有著澳門賭王之稱，一直到2009年為止，其相關產業除了為人所熟知的葡京與新葡京酒店外，還有與澳洲富豪所合資的新濠天地（City of Dreams）；另外還有何超瓊與米高梅幻象集團（MGM Mirage）合資的澳門米高梅金殿（MGM Grand Macau）。

萬澳門幣（或稱澳門元／圓，俗稱葡幣）的賭場稅到1976年賭場稅率提高到賭場淨利潤的10.8%，到1982年又提高到25%（從1986年開始每年提高一個百分點直到30%），在賭場業自由化以前，最後的稅率於1997年達到了31.8%。同樣，包含了一系列各式各樣全面的社會和基礎設施貢獻，從建立到維護（如清疏項目）水路，特別是香港和澳門之間的水路建立和維護，並貢獻社會和教育基金，如與政府各自承擔50%的建築專案，除了成立澳門文化中心（Macao Cultural Centre）、海外旅遊辦事處（Overseas Tourism Offices）和一個在布魯塞斯（Brussels）的貿易辦事處（trade office）之外，還為澳門文化活動和展覽籌集資金。

澳門旅遊娛樂有限公司對澳門賭博業的控制是極其重要的，從賭場形式擴張到其他合法的賭博方式都有，如：(1)賭金分配法的賭博方式：如澳門賽馬會有限公司（Macao Jockey Club）和澳門逸園賽狗有限公司（Macao Canidrome－greyhound racing）；(2)SLOT彩票：澳門彩票有限公司所發行的一種足球和籃球比賽的體育彩票；以及(3)白鴿票（Pacapio Lottery）：由在澳門設有四個賭博中心的榮興彩票有限公司所發行。這段時間，何鴻燊開設了一間信德集團有限公司（Shun Tak Holdings），由澳門旅遊娛樂有限公司持股5%；這間公司的重要性可以從何鴻燊在澳門的基礎設施投資上看出來：(1)信德集團擁有世界上最大的高速噴氣水翼船之一，以及壟斷澳門與香港和中國其他城市之間92%的水路；(2)信德集團是澳門與香港之間唯一擁有直升機服務的公司；(3)控股澳門的兩個領頭酒店：澳門文華東方酒店（Mandarin Oriental）和澳門威斯汀度假酒店（Westin Resort Hotels）；(4)透過澳門旅遊娛樂有限公司，何鴻燊實際上擁有澳門的大多數酒店；(5)擁有澳門最大的銀行之一：誠興銀行（Seng Heng Bank）；(6)經營最大的百貨公司／

專賣店（department store）；(7)修建338米的澳門旅遊塔（Macao Tower）；(8)經營會議娛樂中心；並且(9)控制著澳門其他的基礎專案股份。

　　由澳門60％的國內生產總值（GDP）是由賭博所創造的看來，澳門旅遊娛樂有限公司對於澳門的重要性和它的經濟都是毋庸置疑的。然而，澳門旅遊娛樂有限公司的壟斷地位，是這個世界上最具盈收能力的合法賭博特許權，在回歸後僅僅五年卻仍保留在最有利的位置。2002年，在澳門長期的合法賭博歷史上，第一次將特權分給三個企業組織，其中包括外國股份。這三個企業組織分別是：澳門博彩股份有限公司（Sociedade de Jogos de Macau, SJM）；STDM的新名字，永利渡假村（澳門）股份有限公司（Wynn Resorts SA, Sociedade Anónima）和銀河娛樂場股份有限公司（Galaxy Casino SA）。事實上，儘管是三個特許企業各自掌控，但一個另外的代理許可卻產生了四個競爭公司。威尼斯人渡假村酒店（Venetian）

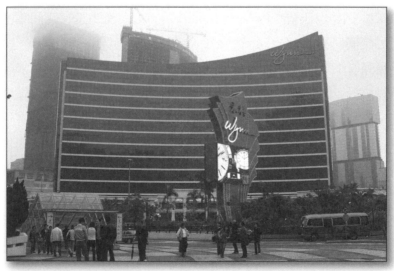

澳門永利渡假村酒店近照

在競標中控股銀河娛樂場股份有限公司，但是在取得特權以後，威尼斯人渡假村酒店成為銀河娛樂場股份有限公司許可執照的代理人。現在這兩家公司已經簽訂契約，完全分離並各自建立爭奪賭場財產。

 ## 第三節　近期：澳門賭場業的合法化

在全世界的很多賭博許可區，賭場發展之所以曾被許可和介紹的首要論點之一是，當國家國庫耗盡時，賭場發展是一顆拯救經濟的萬靈丹，這在賭場文獻中充分的支持了這樣一種觀點（Roehl, 1994; Smith & Hinch, 1996; Smeral, 1998）。在澳門，賭場在作為產生稅收和社會貢獻地位的同時，賭場自由化意味著從賭場得到的稅收不僅僅只來自於一個控股集團。從澳門博彩股份有限公司（SJM）的十三個賭場所創造的淨收益來看（在澳門自由化進程中有十一個賭場是簡單地繼承了澳門旅遊娛樂有限公司的權利），以及銀河娛樂場股份有限公司的第一個賭場華都（Waldo）娛樂場和威尼斯人股份有限公司的澳門金沙（The Sands）娛樂場，和其他眾多的賭場一樣，都創造了賭博利潤（**表**3.1）。**圖**3.1為澳門最近的十一家賭場的地理位置和開業時間。圖中也包括了澳門博彩股份有限公司所有的賽馬彩票公司（pari-mutuel clubs）：澳門賽馬會有限公司和澳門逸園賽狗有限公司。在1991年，澳門只有五家賭場在營業，而在實現賭場業自由化的2002年以前增加到了十一家。之後在2003年年初開業的賭場中心法老王宮殿娛樂場（勵駿會娛樂場的一部分），同樣是由澳門博彩股份有限公司（SJM）集團所控制。

比較1991和2004年的淨稅收，可以看到超過360%的固定成

A 銀河娛樂場股份有限公司

A1 銀河華都娛樂場（Waldo Galaxy Casino），2004；華都酒店（Waldo Hotel）〔
　澳門銀河度假村（Galaxy Resorts Macao）〕

A2 利澳娛樂場（Rio），2006，利澳酒店（Hotel Rio）

A3 星際娛樂場（StarWorld），2006，星際酒店（StarWorld Hotel）

A4 總統娛樂場（President），2004，總統酒店（Hotel Presidente）

B　米高梅幻象公司

B1 米高梅金殿（MGM Grand Macau），2007

C　澳門博彩股份有限公司

C1 葡京娛樂場（Lisboa Casino），1970，葡京酒店（Lisboa Hotel）

C2 金碧阿拉伯之夜娛樂場（Kam Pek Arabian's Night Casino），1963

C3 財神娛樂場（Fortuna），財神酒店（Hotel Fortune）

C4 假日鑽石娛樂場（Holiday Inn Diamante / Diamond Casino），1994，假日酒店（Holiday Inn）

C5 VIP勵駿會娛樂場（Club VIP Legend），1999；澳門法老王酒店（Macau Pharaoh Hotel），前身為法老王置地廣場酒店（formerly Landmark Hotel），後改名為法老王宮殿娛樂場（renamed Pharaoh's Palace Casino），2003

C6 金域娛樂場（Kingsway Casino），1992；金域酒店（Kingsway Hotel），2008年8月31日澳門金域酒店及娛樂場停止營業，2009年將以「澳門蘭桂坊」酒店重新開業

C7 金龍娛樂場（Golden Dragon），2003，金龍酒店（Golden Dragon Hotel）

C8 皇家金堡娛樂場（Casa Real Casino），2004，皇家金堡酒店（Casa Real Hotel）

C9 回力娛樂場（Jai Alai Casino），1975（代替埃斯托里娛樂場）

C10 皇宮娛樂場（Macao Palace Casino），1962，俗稱賊船（Macau Floating Casino）

C11 東方娛樂場（Oriental Casino），1984；文華東方酒店（Mandarin Oriental Hotel），前身為怡東酒店（Excelsior Hotel），為澳門第一家豪華娛樂場

C12 英皇宮殿娛樂場（Casino Emperor Palace），2006，英皇娛樂酒店（Emperor Hotel）

C13 巴比倫娛樂場（Babylon）

C14 新葡京娛樂場（Grand Lisboa），2007

C15 十六浦娛樂場（Ponte 16），2008

D　威尼斯人股份有限公司

D1 金沙娛樂場（Sands Casino），2004，澳門威尼斯人娛樂場（The Venetian Macao）

E　永利渡假村股份有限公司

E1 永利娛樂場（Wynn Macau Resort），2007

圖3.1　澳門賭場的位置（依開幕年份）和賭金分配的賭博場地

資料來源：http://www.dicj.gov.mo/map/indexMacau.htm

表3.1　1991到2004年的澳門賭場收入（單位：百萬澳幣[a]）

年份	總收入	投注（賭注總額）	直接稅收入[b]
1991	8,669	199,185	2,639
1992	11,854	283,684	3,554
1993	13,844	369,243	4,351
1994	15,414	420,504	4,636
1995	17,480	509,840	5,354
1996	16,412	463,823	5,044
1997	17,784	492,740	6,131
1998	14,566	450,017	4,863
1999	13,037	398,015	4,390
2000	15,878	491,960	5,504
2001	18,109	578,830	5,952
2002	21,546	732,613	7,432
2003	27,849	980,940	9,919
2004	40,186	not available	14,150

資料來源：Compiled from Commission for the First Public Tender to Grant Concessions to Operate Casino Games of Chance of the Macao Special Administrative Region, 2001; Macao Government Information Bureau, 2004; Macao Gaming Control Board, 2005.

註：a.1美元＝7.8澳門元。

　　b.澳門在賭場產業解除官方控制施行自由化之前，澳門旅遊娛樂有限公司（STDM）繳付31.8%的博奕稅。在新的博奕立法規定下，博奕稅的稅率提升到35%。這個稅規並沒有包括重大基礎建設和社會貢獻的課稅，上述這兩種稅捐將繼續隨著新的特許營業執照和博奕遊戲賭桌與機械式的博奕機一樣，要支付出固定和變動的額外費用。

長。從2003到2004年，賭場數量從十一個增加到十五個，這一年的賭場利潤增加了44%（1991年只有五個賭場），儘管1998和1999年賭博業遭受亞洲金融風暴的消極影響，淨稅收仍分別達到了48.6億和43.9億澳門元。1996年由於毫不避諱的三合會地盤之爭（turf war）導致了較為輕微的下降，這對旅遊業也產生了負面的影響。表面上看起來對賭客來說，自由化進程是沒有影響的〔的確，享有

「亞洲賭場聖地」美譽的澳門，其賭博業是一直永不停步的發展著直到星期天（3月31號後開放自由化）——一個從壟斷到自由化制度的衝擊〕（Bruning, 2002）。1976年9月，當毛澤東逝世的消息傳出後，唯一二十四小時營業的賭場永遠關閉。這個天衣無縫的自由化進程和持續上漲的稅收得到了事實的幫助，澳門博彩股份有限公司簡單的繼承了澳門旅遊娛樂有限公司所有的十一個已獲得許可證的賭場，包括葡京酒店（Lisboa Hotel）。2003年第二季，嚴重急性呼吸道症候群（SARS）爆發對旅遊業帶來了猛烈的衝擊，整個亞洲都受到了重創。儘管此期間澳門在旅遊收入上有很大的下降，然而2003年8月澳門博彩股份有限公司卻確保了最高的月淨利潤——28億澳門元（Bruning, 2003）。

　　澳門總共有二十五種賭博遊戲得到了許可，儘管不是所有的遊戲都流行（**表**3.2）。2004年，百家樂（baccarat）和貴賓百家樂（VIP baccarat）貢獻了淨利潤中的90%，往後幾年都沒有任何遊戲

加勒比海梭哈撲克

表3.2　2004年各種博奕遊戲在澳門賭場的淨收入（百萬澳幣[a]）

博奕遊戲種類	淨收入
輪盤（Roulette）	124
二十一點（Blackjack）	1,176
貴賓百家樂（VIP baccarat）	28,916
百家樂（Baccarat）	5,458
迷你百家樂（Mini baccarat）	353
番攤（Fan-tan）	144
骰寶（Cussec）（大小；Big-Small）	1,180
牌九（Pai Kao）	132
滾球賭桌遊戲（Boule）	5
吃角子老虎機（Slot machines）	622
麻雀牌九（Mah-jongg pai kao）	34
富貴三公（Three-card poker）（三公百家樂；three card baccarat）[b]	194
魚蝦蟹骰寶（Fish-prawn-crab）	1,261
三公百家樂（Three-card baccarat）	218
彈子機／柏青哥機（Pachinko）	8
泵波拿／賓果遊戲（Tombola）	1
幸運輪（Lucky Wheel）	31
足球紙牌（Football poker）	2
梭哈撲克（Stud porker）（五張牌撲克遊戲／七張梭哈／加勒比海撲克）	327
總金額	40,186

資料來源：Macao Gaming Control Board, 2005.

註：a. 1美元＝7.8澳門元。

　　b. 富貴三公（three-card poker）同三公百家樂（three-card baccarat）的玩法，大致上是相同的規則，唯一的差異是，富貴三公沒有「和局」，若是客人持有的3張撲克牌，是沒有公牌的組合，則比3張牌組合內的點數。富貴三公是每局用一副紙牌共52張，由客人輪流作莊（沒有客人作莊時則由公司作莊家），客人持有的3張撲克牌，若點數和莊家的相同，則比公牌的多寡，J、Q、K統稱公牌，算零點，其他的紙牌根據其牌面的點數計算；若是公牌同樣多，再比公牌的花形大小（順序排列：是黑桃、紅心、磚塊、梅花），此項遊戲最小的點數為0點，最大的點數為9點，如莊閒的點數相同，則持公牌較多者勝，3張公牌則為最大的組合。

能夠超越這個數值。這樣的統計結果是值得注意的，以內華達州的賭場區而言，吃角子老虎機台（slot machines）是利潤的主要創造者。因此，混合賭博（賭桌遊戲和吃角子老虎機）對於未來澳門賭場行銷和賭場設計是一個策略考慮。為發掘新的賭博市場，將賭客轉向新的賭博遊戲中去，在賭場區（gaming floor area）中創造收益。一些新遊戲已經被引入，如梭哈撲克機台（stud poker）和幸運輪機台（lucky wheel）已經產生了值得注意的成長，2002到2004年，這些博奕機台的數量從339台增長到1,092台，吃角子老虎機台從808台增長到2,254台（Macao Gaming Control Board, 2005）。但是吃角子老虎機台的收入在澳門賭場的總利潤中只持續反映了一小部分。

儘管澳門比不上拉斯維加斯的吃角子老虎機台和博奕機，但是2004年當拉斯維加斯創造53.3億美元利潤時（American Gaming Association, 2005），澳門創造了50.2億美元，使澳門成為世界上第二大的賭博市場。基於北京預期將繼續放鬆大陸到澳門的旅遊管制，以及澳門酒店數量將持續提升，預期澳門將會在短期內成為世界賭博市場的領導城市（Preston, 2005）。

事實上，澳門大多數博奕機台都只設在這十一間賭場裡的四間：(1)葡京酒店（Lisboa Hotel），占42%；(2)回力娛樂場（Jai Alai），占15%；一個有機台財產，事實上沒有設備的娛樂場；(3)勵駿會娛樂場（Legend Cub），占12%，該賭場包括了第一家主題賭場法老王宮殿娛樂場（Pharaoh's Palace），開業於2003年，使用自己經過修理的設備和臨近酒店的設備〔英皇宮殿娛樂場（Emperor Hotel）〕；(4)氹仔島上的澳門新世紀酒店及娛樂場（New Century Hotel and Casino），占9%。簡單的說，有超過80%的吃角子老虎機都在這四間賭場裡。

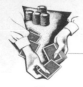
 第四節　自由化的管制

2001年8月，澳門官方機構立法通過第16號法規Law No.16/
2001（Boletim Official da Região Administrativa Especial de Macau,
2001a）——博奕產業架構（Gaming Industry Framework），為公開
競標澳門賭場特許權規劃了條件與程序，在澳門長久的賭博歷史上
標誌了重要的戰略時刻，允許那些持有國際股份的人，在澳門的龍
頭工業裡占有一席之地。

澳門政府對澳門賭博業進行管制的幾個主要思路如下：

> 正確認識到健全且持續發展的賭博產業對社會和經濟戰
> 略上的重要性，澳門政府著重強調自由化進程能保證澳
> 門賭博業能逐步發展進入世界級的領域，同時將觸發並
> 加強澳門不同經濟區段的發展（Commission for the First
> Public Tender to Grant Concessions to Operate Casino Games
> of Chance of the Macao SAR, 2001, p. 47）。

另外，澳門政府還制訂出了三個關於自由化的特定目標：

1.具有競爭力的賭場業發展將帶動更多最新的賭場經營作業和
　客戶服務。
2.為澳門本地人提供更多的工作機會，並對加速經濟發展和社
　會穩定帶來共同利益。
3.將澳門定位為賭博遊樂中心，並從犯罪印象中解放出來，以
　公平、誠實作為該產業的高度信譽（Commission for the First
　Public Tender to Grant Concessions to Operate Casino Games of
　Chance of the Macao SAR, 2001, p. 47）。

　　在經營、客戶服務以及經濟發展領域方面加強賭場產業的發展，從而為本地人帶來更多的工作機會，這都是自由化背後所帶來的好處。然而，另一個關鍵因素和重要點在於長期發展旅遊業，這個澳門的經濟支柱被單一公司所掌控已經有很長一段時間了。

　　這個管理框架的標準非常具體，它包括以下幾個方面：

1. 澳門不能擁有超過三個娛樂集團。每個合同的許可有效期不能超過二十年；到期後，合同可以更新一次或者更多次，更新次數和延長期限取決於澳門首席長官的謹慎態度。

2. 投標公司只能是擁有資金至少2億澳門元的賭場經營者或者賭場公司。被任命的行政長官必須是澳門永久居民並擁有公司至少10%的資產。

3. 取得經營特權的集團必須上繳賭博淨利潤的35%作為賭場稅，不少於2%作為公共基金以促進和發展文化、社會、經濟、教育、科學、學術以及慈善事業。此外，3%用來支援城市建設和建築，促進旅遊業和其他社會事項的發展。

　　相較於內華達州的6.25%稅收來看，澳門對賭場淨利潤的稅收在國際上已經是相當的高了。就澳門長期的賭博歷史來看，僅只是最近一段時期由於博奕業自由化的催促，有關賭博的法律條款介入了澳門的管理條例，包含了對諸如洗錢、宴會舉辦執照和信用制度的管理，因而創造了相對新的法律平臺；此外，還建立了公平賭博控制委員會。儘管在這樣的情況下（當時還缺少宴會舉辦執照和信用制度相關法律），以判斷和許可這三個娛樂集團為目的成立的澳門特許權委員會（Macao Casino Concession Committee）還是接到了二十一個公司的投標，這些公司是來自於澳門、香港、美國、馬來西亞、英國，以及其他地區的世界上最大的娛樂場公司，如米高

梅金殿（MGM Grand）、阿斯皮諾爾賭場（Aspinalls），太陽娛樂
（Sun Entertainment）、永利渡假村（澳門）股份有限公司（Wynn
Resorts SA）、威尼斯人度假村酒店（銀河娛樂場股份有限公司旗
下的公司）和澳門博彩股份有限公司（SJM）。這顯示了世界如何
欣賞這個在亞洲市場上的經濟吸引立足點。

　　同招標體制的標準規定的一樣，其他重量級的標準也在使用
中，包括管理、經營賭場以及其他相關服務；對澳門特別行政區
（Macao SAR）的高報酬的投資（投資的一個特別的新的概念）；
加強發展如工作培訓和補充等領域。最終，有六項重要標準被政府
通過提議取消（Boletim Official da Região Administrativa Especial de
Macau, 2001b）。三個新的賭場經營特許權分發給得到最高分的銀
河娛樂場股份有限公司、永利渡假村（澳門）股份有限公司和澳門
博彩股份有限公司（SJM）；第四到第六等級分發給澳門米高梅金
殿（MGM Grard），例如掉到第5級時（這是一個防備措施），任
何一個特權獲得者一旦毀約或者超過合同期限（包括在四年內完成
第一個酒店／賭場的建立），而未能完成合同條約者，則次順位者
將會被允許接手賭場特權經營。透過這樣的特許權規定，澳門政府
已為澳門尋得實質而包羅廣泛的經濟包裹，如同以前利用澳門旅遊
娛樂有限公司（STDM）賭場壟斷方式，用來刺激觀光產業更進一
步發展。儘管澳門政府將賭場特權經營分為三個，每個特權經營人
在市場條件允許的情況下可以選擇代理和開設多家賭場和吃角子老
虎機台，但是每個賭場，代理和吃角子老虎機台都必須由政府單獨
發給許可。如此一來，不僅允許銀河娛樂場股份有限公司和威尼斯
人度假村酒店分開經營，並成為競爭公司，且在最近導致了另一個
澳門聯合企業的誕生——澳門博彩股份有限公司和澳門米高梅金殿
（McCartney, 2005）。

 ## 第五節　觀光旅遊業的發展

　　澳門，一個擁有448,500常住人口、27.3平方千米的城市，在1994年迎來了780萬個的旅遊者，十年後的2004年，這個資料已增加到1,670萬人（Macao Statistics and Census Service, 2005c）。這個資料已遠遠超過世界觀光協會（World Tourism Organization, WTO）估計的：2020年澳門旅客量達到1,120萬人，其中有620萬人來自香港、270萬人來自臺灣、80萬人來自中國大陸（WTO, 2000）。遊客增加的一個不可小視的領域在於來自中國旅客消費能力的提高和中國旅遊簽證的放寬，包括有能力到香港和澳門的個別旅客（甚至強過一些旅行團）。中國旅遊業也因為澳門是整個中國唯一賭博合法的地方而受到很大的影響，一些中國的公司甚至禁止捲入澳門賭博業。因此，由於中國和香港沒有合法的賭博娛樂場所，這個「中國空間上的法律禁止使得澳門從中享受到了好處並極端獲利」（McCartney, 2005 , p. 40）。

　　除了1996到1998年的下降之外，澳門的旅客，特別是來自中國大陸的旅客從1996年開始有顯著提高。2004年，澳門特別行政區旅遊局／澳門政府旅遊辦事處（Macao Government Tourism Office）統計得出，澳門有三十九家酒店（hotel）、三十一家家庭旅館（guesthouse）以及總共九千一百六十八個房間；2002年，房間的平均價格由連續四年低潮期的56美元（Macau Government Tourist Office, 2004a）持續上升，至2004年達到68美元（Macau Government Tourist Office, 2004b）；房間的平均居住率在2004年高達75.77%（1994年是55.57%）（Macao Statistics and Census Service, 2005a）。重新審視1994到2004年間的房間平均居住時間長度，平

均居住率並沒有太大的變化；1994年1.32天；1998和1999年最高值為1.43天；2004年降至十年來最低值的1.22天（Macao Census and Statistics Department, 1994; Macao Government Tourist Office, 1999, 2004b）。在澳門的1,670萬遊客中，只有396萬人居住在酒店裡（Macao Statistics and Census Service, 2005b）。對於香港和臨省的人來說，澳門像是個一日旅遊目的地（a day-tripper destination）。儘管澳門有國際機場，但是國際航班卻很少。然而，最近諸如亞洲航空（Air Asia）等低成本航空公司開始對澳門開設局部國際航線，這樣可以鼓勵更多的國外旅客來澳旅遊，並能夠促使旅客較長時期的停留在澳門，發展長期旅客市場。

　　建立一個為所有層次的旅遊業秉持公平合作的系統的需求日益明顯，不僅對於少數幾個特權股東或者政府組織，還要求包括所有旅遊業的相關夥伴。直接或間接受雇於旅遊產業中的大多數澳門居民，在經濟收入上更加取決於這項產業的發展，調查顯示，這些居民從旅遊業中分得的財產多少會對旅遊業產生更大的影響（Pizam, 1987）。儘管澳門長久以來的賭博歷史是澳門社會結構的很大組成部分，但是隨著賭場特許權的發展，對認識未來的居民和旅客之間的相互影響日益重要。透過旅遊業影響模型，Doxey（1975）的四步刺激指數模型[譯註5]（Irridex）預測了安樂感的改變。對居民來說，旅遊者就像是所有問題的刺激物，他們懷著一種完全敵對的態度來迎接旅客。這緊密關係到澳門對旅客容量的吸收，或能夠延伸容量的問題，旅遊文獻提出應從下面這些建議著手：旅客滿意度、社交容忍度、管理當局、經濟建設、物質建設以及生態系統

[譯註5]四步刺激指數模型（model）為Doxey（1975）用以界定和解釋觀光發展過程中，對社會關係所產生的累積效果。

（Glasson, Godfrey, Goodey, Absalom, & Van Der Borg, 1997）。澳門的一個特別事件是保存的其遺產和文化，有幾處得到了聯合國科教文組織世界遺產名錄（UNESCO World Heritage Site Recognition）的提名（Engelhart, 2002）。從其他快速發展的賭場經驗中得出教訓，如科羅拉多州（Colorado），顯示出為了得到經濟利益而快速發展旅遊業會使得社會受到很大的衝擊（如社會遺產的損失等）（Stokowski, 1998）。Carmichael、Peppard與Boudreau（1998）在對狐狸村賭場（Foxwoods Casino）的一項研究中得出了這樣一個概念：居民基於個人因素（如旅遊業和賭博業的雇傭情況）和知覺衝擊（社會、經濟和環境），對賭場的發展抱著既不積極也不消極的態度（這個案例中包括有澳門博彩股份有限公司、永利渡假村股份有限公司、銀河娛樂場股份有限公司、威尼斯人渡假村酒店）。這些生活品質和社會變遷事項與居民對從業者和澳門政府的態度有密切聯繫。McCartney（2005）提到過，顯而易見，隨著接下來幾年澳門旅遊業和賭博業的持續擴張，澳門的賭場將必須提供比稅收貢獻與工作機會還多的益處給澳門居民，以積極影響當地居民的態度。

第六節　賭場投資計畫

　　2002年開始，每個賭場特許權均登載了許可期間的部分契約義務。澳門博彩股份有限公司為十八年期的經營特權（2002年4月1日至2020年3月31日），永利渡假村（澳門）股份有限公司和銀河娛樂場股份有限公司則各自獲得了二十年期的許可期限，直到2022年6月26日止。每個賭場特許經營股東都要有個投資計畫（這也是判

定標準的一部分）。澳門博彩股份有限公司、永利渡假村（澳門）股份有限公司、銀河娛樂場股份有限公司，分別的投資總值為47.4億、40億和88億澳門幣（或稱澳門元／圓，俗稱為葡幣），他們將這些錢用於修建賭場、旅館和其他旅遊業以及居民的基礎設施。

　　澳門博彩股份有限公司推出了全面的投資計畫，修建主題公園，如澳門漁人碼頭（Fisherman's Wharf）、十六浦度假村（Ponte 16）、東西方文化村（East-West Cultural Village），以及增建、修繕和提昇其各種各樣的賭場財產和用具，同時致力於在他自己的大學裡面進行人力資源培訓（澳門中西創新學院；Macau Millennium College）。儘管沒有說明細節，但是永利渡假村（澳門）股份有限公司與澳門政府簽訂的投資合約，包括了一個於2006年12月正式開幕的酒店和賭場。作為銀河娛樂場股份有限公司（Galaxy Casino SA）的代理特許權經營人的威尼斯人度假村酒店，將88億澳門元的投資期從十年縮短到七年。2004年3月，威尼斯人渡假村酒店成為第一個國際性的特權持有者，和金沙集團共同開設一家賭場，並與澳門博彩股份有限公司賭場財團競爭，緊接著在2004年7月開設銀河華都娛樂場（Galaxy Waldo）。不僅如此，銀河娛樂場股份有限公司尚計畫於2006年推出星際酒店和賭場（StarWorld Hotel and Casino）。然而所有在澳門半島上的賭場都持續擴張到現今，威尼斯人渡假村酒店和銀河娛樂場股份有限公司的大量投資，都轉向位於澳門的路環和氹仔島之間的「金光大道」的地區。在2004年底，澳門博彩股份有限公司財務報告指出，在澳門所得的全部賭博利潤中，有超過80%的部分和剩下的股份被新的持有海外賭場許可的暴發戶，金沙集團和銀河娛樂場股份有限公司帶走（Blowing Vegas Away, 2005, p. 25）。儘管新的特許權持有者不斷從曾經一直是澳門賭場賭博利益壟斷者──澳門博彩股份有限公司的手中分走一杯

羹，但是澳門政府表示，賭場的數量要控制在一定範圍內，透過將澳門博彩股份有限公司的一些迷你賭場合併成中等大小的賭場的方式（Leong, 2005），這也是解決澳門關於賭博業持續激增的辦法。

 第七節　結　語

澳門賭場歷史的發展經歷了如下階段：16世紀植基於建立不合法的賭博房；19世紀的賭場合法化；20世紀早期的壟斷特權——長達三十年的第二個壟斷特權的存在；直到21世紀才達到了自由化，雖然這只有少數幾家在競爭；然而，儘管存在競爭限制，自由化還是為特許權所有者們創造了個不一致的賭博空間。

永利渡假村（澳門）股份有限公司和威尼斯人渡假村酒店，與拉斯維加斯有著特殊的關係，因此根據澳門和內華達的有關賭博業法規，他們必須黏附在一起（或冒著被內華達賭博管理當局帶來的風險）。澳門博彩股份有限公司和銀河娛樂場股份有限公司，沒有任何與內華達州賭場的正式聯繫，而只根據澳門的法律相互依附，這個法律結構較之內華達州的法律來說，並不是那麼嚴謹和明確的，這使得拉斯維加斯特許權所有者們極不滿意。基於這種考量，澳門政府逐步討論和引入更多嚴厲的法規。澳門博彩股份有限公司依舊在熟悉的文化市場裡運作，並積極地知道怎樣去適應來自中國的賭客，錯綜複雜的賭場旅遊俱樂部經營者（Junket Club，見第九章），一種由中國人、澳門人和葡萄牙人的文化所混合而成的澳門式文化網路，非正式的工作規定和商業環境。在賭場開業之前，對於每個新的特許權取得者及大筆經濟、社會的貢獻，這個成對的組合便是最初的高投資成本。

　　隨著每個特許權合同連接成為時間框架,澳門自由化的進程得以繼續。隨著亞洲對於拉斯維加斯的印象和亞洲版本的新開墾金光大道(Cotai)的土地,關於在司法解釋上的局部合法的賭場發展,澳門同樣面對著爆炸式的發展。比如新加坡在賭場對遊客的吸引力上,在能夠獲得潛在利益的驅使下,於近期合法化賭場業,卻仍在討論相關政策以期最小化伴隨著賭場發展所帶來的消極的社會問題。菲律賓和南韓也同樣在考慮是否增加,亦或是改進他們的賭場業。其他如臺灣、日本和泰國也渴望以獲得的賭場稅收作為旅遊業發展的推動和激勵而首先考慮賭場的發展。當然,在一些亞洲國家裡也存在著不合法和準立法拼湊而成的賭場,比如印度、柬埔寨和泰國。在亞洲,賭場爭論和政府調查的防洪口最終終會碎裂。最近,澳門在一定範圍內保持著競爭的邊界和定位,在中國市場形成實質上的壟斷和相對優勢(因此成為世界最多人口和最快經濟成長的城市之一),透過長久的賭場歷史經驗的促進,透過自由化進程,將賭場和旅遊業提高和發展到更長遠的高度。近期從戰略上來說,分裂的賭博市場將會成為通往亞洲獲利市場成功之路的門票,但是隨著對區域性賭場成長的期盼,有必要保持自由化進程並向前邁進。

 參考文獻

American Gaming Association. (2005). State of the States: AGA survey of casino entertainment 2005. Available online at: http://www.americangaming.org/assets/files/uploads/2005_State_of_the_States.pdf.

"Blowing Vegas Away." (2005, January). *Macau Business*, p. 25.

Boletim Oficial da Região Administrativa Especial de Macau. (2001a, September 24). No. 16/2001, pp. 1027. Macau: Imprensa Oficial.

Boletim Oficial da Região Administrativa Especial de Macau. (2001b, October 29). No. 26/2001, pp. 1242. Macau: Imprensa Oficial.

Boletim Oficial de Macau. (1962, July 14). No. 28. Macau: Imprensa Oficial.

Bruning, H. (2002, April 5). Dice keep rolling during seamless changeover. *South China Morning Post*, p. 13.

Bruning, H. (2003, September 5). Macau casinos see record $2.8b month. *South China Morning Post*, p. 1.

Carmichael, B. A., Peppard, D. M., & Boudreau, F. A. (1998). Megaresort on my doorstep: Local resident attitudes toward Foxwoods Casino and casino gambling nearby Indian reservation land. *Journal of Travel Research, 34*(Winter), 9-16.

Cheng, C. M. B. (1999). *Macau: A cultural janus*. Hong Kong: Hong Kong University Press.

Coates, A. (1966). *Macao and the British, 1637-1842, Prelude to Hong Kong*. Hong Kong: Oxford University Press (China).

Commission for the First Public Tender to Grant Concessions to Operate Casino Games of Chance of the Macao SAR. (2001, November). *Information memorandum*. Macao: Author.

Doxey, G. V. (1975). A causation theory of visitor irritants, methodology and research inferences. *Proceedings of The Impact of Tourism, Sixth Annual Conference* (pp. 195-198). San Diego: Travel and Tourism Research Association.

Eadington, W. (1996). The legalization of casinos: Policy objectives, regulatory alternatives, and cost/benefit considerations. *Journal of Travel Research, 34*(Winter), 3-8.

Engelhart, R. (2002). *The management of world heritage cities. Evolving concepts: New strategies*. Paper presented at The Conservation of Urban Heritage: Macao Vision, International Conference, Macao.

Glasson, J., Godfrey, K., Goodey, B., Absalom, H., & Van Der Borg, J. (1997). *Toward visitor impact management: Visitor impacts, carrying capacity and management responses in Europe's historic towns and cities* (pp. 43-63). Avebury: Ashgate.

Gunn, G. C. (1996). *Encountering Macau: A Portuguese city-state on the periphery of China, 1557-1999*. Boulder, CO: Westview Press.

Lamas, R. W.-N. (1998). *History of Macau: A student's manual*. Macau: Institute of Tourism Education.

Leong, S. (2005, January 14). Francis Tam indicates max limit of 19 casinos for Stanley Ho. *Macao Post Daily*, p. 3.

Leong, V. M. (2002). The "Bate-Ficha" business and triads in Macau casinos. *QUTLJJ, 2*(1), 83-96.

Macao Census and Statistics Department. (1994). Tourism statistics. Macao: Author.

Macao Gaming Control Board. (2005). Statistics. Available online at: http://www .dicj.gov.mo/EN/Estat/estat.htm#n4.

Macao Government Information Bureau. (2004). *Macao yearbook 2004.* Macao: Author.

Macao Government Tourist Office. (1993). *Macau travel talk* (No. 133). Macao: Author.

Macao Government Tourist Office. (1999). Macau travel and tourism statistics. Research and Planning Department. Macao: Author.

Macao Government Tourist Office. (2002). *Statistics 2002.* Macao: Author.

Macao Government Tourist Office. (2004a). Macau travel and tourism statistics. Research and Planning Department. Macao: Author.

Macao Government Tourist Office. (2004b). Visitor arrival statistics, December 2004. Research and Planning Department. Macao: Author.

Macao Statistics and Census Service. (2005a). Hotel occupancy rates by classification of establishments. Available online at: http://www.dsec.gov.mo/index.asp? src=/english/indicator/e_tur_indicator.html.

Macao Statistics and Census Service. (2005b). Tourism statistics, *e-publication.* Available online at: http://www.dsec.gov.mo/index.asp?src=/english/pub/e_tur _pub.html.

Macao Statistics and Census Service. (2005c). Visitors' arrivals by place of residence. Available online at: http://dsec.gov.mo/index.asp?src=/english/indicator/ e_tur_indicator.html.

McCartney, G. J. (2005). Casinos as a tourism redevelopment strategy—The case of Macao, *Journal of Macau Gaming Research Association*, Issue 2.

Montalto de Jesus, C. A. (1984). *Historic Macao* (3rd ed.). Hong Kong: Oxford University Press.

Nepstad, P. (2000). *Revealing the heart of Asian cinema.* Available online at: http://www.illuminatedlantern.com/cinema/features/gambling.html/.

Pinho, A. (1991). Gambling in Macau. In R. D. Cremer, *Macau city of commerce and culture: Continuity and change* (2nd ed., pp. 247-257). Boulder, CO: Westview Press.

Pizam, A. (1978). Tourism impacts: The social costs to the destination community as perceived by its residents. *Journal of Travel Research, 34*(2), 3-11.

Pons, P. (1999). *Macao.* Hong Kong: University Press.

Preston, H. H. (2005). Gambling firms place their bets on China. *International Herald Tribune.* Available online at: http://www.iht.com/articles/2005/02/11/your money/mbet.html.

Roehl, W. S. (1994). Gambling as a tourist attraction: Trends and issues for the 21st century. In A. V. Seaton, C. L. Jenkins, R. C. Woods, P. U. C. Dieke, M. M. Bennett, L. R. Maclellan, & R. Smith (Eds.), *Tourism: The state of the art* (pp. 156-168). New York: Wiley.

Simpson, C. (1962). *Asia's bright balconies.* Sydney: Angus and Robertson.

Smeral, E. (1998). Economic aspects of casino gaming in Austria. *Journal of Travel Research, 36*(4), 33-39.

Smith, G. J., & Hinch, T. D. (1996). Canadian casinos as tourist attractions: Chasing the pot of gold. *Journal of Travel Research, 34*(Winter), 37-45.

Stokowski, P. A. (1998). Community impacts and revisionist images in Colorado gaming development. In K. J. Meyer-Arendt & R. Hartmann (Eds.), *Casino gambling in America: Origins, trends and impacts* (pp. 137-148). Elmsford, NY: Cognizant Communication Corporation.

World Tourism Organization. (2000). *Tourism 2020 Vision, East Asia and Pacific, 3.* Madrid: Author.

Chapter 4

William N. Thompson

日本博奕

William N. Thompson

　　拉斯維加斯內華達大學公共行政系教授，畢業於密西根州立大學及密蘇里大學哥倫比亞分校。William N. Thompson 自1980年遷至拉斯維加斯後，研究領域便著重在公共政策和博奕產業，著作有 *Gambling in American: An Encyclopedia* 及 *Legalized Gambling: A Reference Handbook*，及與人合著撰寫 *The Last Resort: Success and Failure in Campaigns for Casinos*、*International Casino Law* 以及 *Casino Customer Service*。

　　這一章主要是介紹日本合法的博奕活動，重點在日本的柏青哥遊戲和許多柏青哥店，另外也會提及樂透彩彩票和各種不同比賽的投注式彩券。

　　在日本賭博是違法的。自1882年始，法律條文（或Keiho）就嚴格禁止賭博，現行法律是以1882年的博奕法令為基礎衍生出來，並於1907年獲得通過。在博奕法律條文的第185和186節乃規定，「個人賭博行為將被處以罰金的處罰」和「個人沉溺賭博習慣行為將被判處三年以下有期徒刑」。然而，這條法律訂有一條免責條款：「只要當事人把投注行為當做短暫性娛樂，將不適用上述處罰條例」（cited in Tanioka, 2000, p. 81）。

　　法院已透過法律頒布，以回應不受控制、蓬勃發展的賭博業，法律亦同樣正確的指出，博奕遊戲會陪伴著「破壞家庭和諧」、「公眾道德的敗壞」，和「較低的工作動機」（see Tanioka, 2000, p. 85）。

　　雖然賭博在日本仍是違法，但迄今仍有超過5,000萬的人喜歡參與柏青哥遊戲，同時有超過3,000萬的人會在固定的時間去玩。日本有15,255間柏青哥店，柏青哥玩家每年下注27兆8,070億日元（相當於2,357億美元）和損失3兆590億日元（相當於259億美元），並有超過30萬名的柏青哥店員，還有超過320萬台的柏青哥機台，此外有160萬台影像式吃角子老虎機（pachisuro）的機台──類似標準吃角子老虎機。這兩個類型的機器在柏青哥店的收入相當於日本國內生產總值的4%；日本總計有23%的人其休閒消費是花在柏青哥店上（Lubarsky, 1995; Sibbitt, 1997; Tanioka, 2003; Kiritani,2003）。

　　日本每年也在其他博奕活動，包括樂透彩票、運動彩票、賽馬、自行車賽、摩托艇賽和摩托車賽上損失2兆2,850億日元（194

億美元）。日本的彩票年銷售額達1兆700億日元（91億美元）與玩家損失約5,670億日元，或者是53%的年銷售，這使得日本成為世界最大的彩票遊戲。如果按人計算，日本人從賭博虧損的錢較之美國公民的虧損多了兩倍。

以法律禁止賭博一定會有例外，這些例外情況有時是在立法，有時在行政解釋，和有時是在漏洞的容忍，進而在每種類型遊戲進行逐個審查討論（Tanioka, 2000, 2003）。

第一節　柏青哥的介紹

1995年，筆者應日本柏青哥協會的邀請，對柏青哥協會進行演講，順道也參觀東京、川崎和京都的柏青哥店，在觀察了好幾個柏青哥遊戲店後，也被邀請玩柏青哥遊戲。筆者先投入400日元（3.4美元）的現金於儲值卡片兌換機，兌換一張塑膠卡片（一張預付卡），接著被引導到一台柏青哥的遊戲機台前，台前大型告示牌用英文及日文寫著：此機台「保留給湯普森博士」（reserved for Dr. Thompson）。在此之前筆者從來沒有玩過柏青哥遊戲，但是如果能夠發展和擁有更好的技巧，我保證會使獲勝的頻率增加，但是很明顯的我沒有具備這些技巧。我插入塑膠卡片到柏青哥遊戲機台，共有100個彈珠進入柏青哥遊戲畫面的範圍，接著卡片數字慢慢減少到零，事實上我沒有購買這些彈珠，正確地來說我是租了這些彈珠來使用和進行柏青哥遊戲。當然，這是為了要確保文章內容來源的準確與權威性，所以筆者並不算是在進行「賭博」行為（see Bybee, 2003, p. 270）。

以下介紹柏青哥遊戲的玩法，我用右手轉動一個圓形的把手，

然後機器會發射出幾顆彈珠到垂直的柏青哥板檯面（**圖4.1**），彈珠會和檯面釘子（障礙條）進行碰撞，經過一次次掉下和彈上來的動作，彈珠跟著會一顆接一顆向下，然後到達底部下方的凹槽，這些遠離遊戲中獎目標的彈珠會被收到機器內部，掉到底部的每一顆彈珠代表著失敗；然而如果一顆或數顆彈珠在向下掉的過程中沒有被釘子干擾改變轉到下方，而是掉到一個特別的洞，這時候柏青哥機會像吃角子老虎機一樣──機台輪捲繞器會開始旋轉，一、二、三長條的彈珠列在每行排隊著，彈珠開始從柏青哥機裡傾盆而出，跟著掉進我凳子旁的籃子，彈珠不斷地向前湧出，當然我可以說我是個贏家，一個一流的贏家。

我問了協會接待人員接下來要怎麼做，他們說我應該收集籃

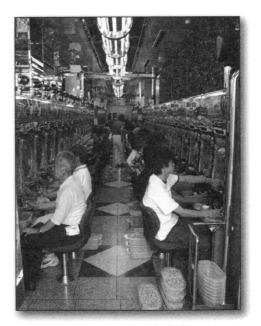

圖4.1　柏青哥遊戲機台

資料來源：http://de.wikipedia.org/w/index.php?title=Datei:PachinkoPlayers.jpg&filetimestamp=20041211135515

內所贏來的彈珠去看一下有多重，那些彈珠放置在磅秤上秤重量，接著秤上會顯示總共贏得幾顆彈珠，然後印表機會印出一張票據，當時我拿著票據跟著指示到獎品兌換處，兌換處是柏青哥店裡的禮品店，有各式各樣的香煙、啤酒禮盒、餐酒、化妝品、玩具、收音機、錄音機、CD隨身聽、音樂錄音帶和光碟片、旅行箱、襯衫、珠寶及許多其他零零總總的東西，每樣禮品都有標示其價值，我的票面價值只能夠換CD隨身聽，但是我不知道日本的海關規定如何，以及我的手提行李箱還剩多少空間，於是我想要求換成現金，協會人員告訴我這個行為是完全被禁止的，在柏青哥店裡，我是無法收到現金的。

然而，有人告訴我可以用印出來的票根換到一個鑲金的塑膠勳章，勳章是一個有價值的禮物，可能有人會向我購買勳章，我就用票換成鑲金的勳章，然後接待人員指了一下店後方的角落，我看到一個小小的標示上有一個箭頭指向昏暗通道。沿著這條通道跟著走出店外，我在小巷走了一點距離，跟著我們到達一間建築物的前面，這個有灰泥牆和車庫大小的建築物被稱為換金屋（Kankin，兌換現金的意思）（see Lubarsky, 1995），建築物側邊的一個中心處有一個約6英吋高12英吋寬的小交叉投入口，底層還有一個小的櫃檯中心開著。有人告訴我應該將勳章放進投入口，我照著他們說的做了，之後我聽到一些奇怪的咕嚕聲，等了大約三十秒後日幣現鈔出現在我的面前，我拿起鈔票算了一下，總共有6,000日元，大約是50美元，我應該說是技巧呢？或是初學者的運氣呢？

下一站參觀的是東京警察局的刑警隊總部，接待人員安排我訪問刑事警察隊的主管和分享他對賭博的看法。我表示如果柏青哥機檯本身機械結構能以更簡單的方式給消費者贏得的現金價值，這個遊戲將會運作得更有效率、完善和安全，這是邀請單位的觀點，也

希望能得我的支持，而我也照做了，在這合理邏輯的分享情形下，儘管日本人十分少用「不」這個字，然而當刑事警察隊主管聽到我的論點，他握住他的雙手堅定的強調「不！」，跟隨著這個手勢，他說：「在日本賭博是不合法的！」。

第二節　賭博的定義與說明

雖然在美國我們接受法律所共同界定的賭博三要素，但這些要素在日本卻有不同的意義。首先，我們發現賭博包含一個有報酬的行為，這些行為指的是拿有價值的東西去打賭或下注；第二，賭博包括風險和機會行為——至少行為包含的主要元素是機會；第三，一個人是贏家或輸家是根據機會決定這種行為的結果。如果一個玩家成為贏家，將會得到超過本身下注或打賭金額的獎賞為報酬。

日本沒有關於柏青哥的特別法律，但是在1948年有一項廣泛的娛樂事業管理條例（Entertainment Establishments Control Law），涉及到的事宜如娛樂活動會所的牌照、允許進入的年齡限制和經營時間，這條法律條例的授權規定可以來自國家及地方公共安全委員會，但是需要透過本地警察執法機關執行，法規一般規定禁止在柏青哥店內提供娛樂活動、食物和含酒精性的飲料，但不是所有地方的司法管轄區都是一樣的。在習慣英國和美國法律的背景下，我們會覺得這些法規是法律擬制（legal fictions）。

在某些警察和公共安全委員會通過的條件下，柏青哥是唯一可以被容忍的娛樂遊戲。近年來東京警察機關堅持所有新的柏青哥店如果想取得營業許可執照，他們必須使用現金卡片，不可以直接投

現金進柏青哥機台。使用現金卡變成必要的規定，因為現在所有柏青哥機都可透過現金卡片分配器來進行監控，警察可以追蹤柏青哥店的收入。這種卡片之所以研發出來是因為柏青哥店的業主在日本曾有最大規模的逃稅。卡片的使用也反映這不是一種賭博的行為，因為它不是將金錢放入機器裡（Sibbitt, 1997）。

另外說明的是玩柏青哥需要相當大程度的技巧，因此柏青哥不是賭博，因為運氣不是最主要的因素。大阪（Osaka）商業大學的谷岡一朗（Ichiro Tanioka）教授在他的《柏青哥與日本社會》（*Pachinko and the Japanese Society*）一書中也認同這個觀點，他寫到：「如果我必須選擇的話，我會說柏青哥是一種有技巧的遊戲，當要發揮實力的時候，柏青哥玩家都會事先檢查一下柏青哥機器，熟練的玩家會檢查編號、角度和釘子的位置，這些都會影響到彈珠的軌道，他們也具有特別的發射彈珠技巧。」（Tanioka, 2000, p. 20; Bybee, 2003, p. 270）。

客觀來說，這種技巧對柏青哥遊戲是十分重要，一旦開始玩，柏青哥機台會對所有彈珠做相同的處理。雖然谷岡教授相信玩家有發射技巧，但是在最新的電腦化機台也是會被弱化；彈珠在快速向上發射擊發中，它們打到板的頂部後會以相同速度下降。玩柏青哥的技巧基本上和雙骰子計算賠率表有相同的技巧，因為這些都一樣會有良好的賠率投注和差的賠率投注，伴隨這些賠率管理，一般的賭博資金管理者可能會影響結果。

許多玩家仍相信柏青哥是一種技巧性遊戲，發揮的好就可以占上風，扭曲的手柄給人控制的假象，許多電視撲克遊戲也給玩家一種可以操作控制的假象，認為作為一個玩家能控制選擇或放棄特定顯示卡。當然在選擇機器上是有某種的技巧，顯而易見的是找一個釘子間有空隙的會容易獲勝。我敢說我玩的機器本身有一部分必須

是我覺得可以操縱的，我在玩過之後，並沒有停留在機器邊，因為我離開去拿現金獎，之後我停留在柏青哥店旁，我確定我注意到機器上的「故障」標誌，數小時之後店裡將機器進行「調整」符合其他柏青哥機台的標準，午夜到早上八點柏青哥店是不營業的（娛樂條例稱為「日出」）。法律條文並沒有明確的規定如何及何時恢復一台機器的「固定」標準。

雖然難以置信的，有些玩家聲稱他們總是贏，但是許多人可能做得到。隨著時間變遷，他們確實可能成為贏家，但他們真的能嗎？下面的建議是他們可能會告訴他們自己的一個虛構式說明，事實上是為了讓警方支持這個（法律）擬制——這不是一種賭博。因此店家只能提供玩家獎品獎項，隔壁巷小建築物的小換金屋房間是由不同公司所擁有，這間小屋與柏青哥店經營管理是沒有關係的，因為它是獨立的盈利中心。調解的困難在於，警方完全忽視這個金錢交換的買賣，而這部分的過程容易受到日本黑道犯罪組織（the yakuza）分子的干涉。我樂於見到每個柏青哥店附近都有一個單獨可以進行金錢交換的攤位，而這些攤位只對特定的柏青哥店進行金錢交換。

玩家是為了贏錢而玩。事實上有研究發現，96%的玩家會將贏得的獎賞換成現金（Sibbitt, 1997）。金錢兌換服務也提供玩家一種相信他／她能成為常常贏錢的熟練專業玩家的意義聯結。

對於筆者以價值400日元（3.4美元）的花費，購買到100顆柏青哥彈珠（每顆彈珠4塊日元）來說。假如玩到120顆彈珠我將是個贏家，因為我的彈珠價值480日元（4.1美元）。這是對或錯呢？我可能會得到一張票據證明我贏了120顆彈珠，那張票據可能可以換成零售價值480日元（4.1美元）的音樂帶或者香煙，這表示我贏了！然而，事實卻是這項商品只讓店家（大盤商）花了300日元

（2.5美元），店家才是贏家。所以我還是希望能兌換成現金，如果將這塊小的鑲金塑膠勳章拿去交換成現金，我將得到約336日元（2.8美元），大約是30%的折扣，但我就是想要現金，因此我無法抱怨。事實上，假如我是玩家我將會知道這個過程，如果我贏得大獎將會繼續在店裡逗留和保持投注以獲得獎項，只有當我想回家或店關門的時候，我才會尋求一種付現金的方式；相反地，如果我贏得大獎，我完全不會對這個折扣比率感到沮喪，畢竟，我是個贏家。

當勳章交換回店裡時的價格是受到保證的，這使得柏青哥店家和換金屋的交換商雙方都能成為贏家（see Bybee, 2003; Bybee & Thompson, 1999）。Bybee（2003）指出，第三方將形成一個方程式，從換金屋買來獎賞，跟著把它們賣回給柏青哥店，這進一步採取的步驟，確保柏青哥店完成現金交換的業務，不過這當然只是為了得到警方認可的方式之一。

我想呈現給警方的理由很簡單。伴隨著現金支出，組織進入柏青哥犯罪買賣的機會也將大大減少，玩家錯誤的相信他們成為贏家將會減少，此後這些會促使玩家成癮和難以控制的刺激也會加以減少。他們指出大部分時間他們都是輸家，我下了一、兩個論點，但這方面我保持沉默，因為警方不會聽信我的看法，但後來我明確知道協會了解這點。我確信他們有許多沒有和犯罪組織有關係，我的論據是，例如他們將會讓警方知道，他們並不希望和犯罪組織有聯繫。我想他們不會去改變這個體系，畢竟他們的收益有很大部分是來自於這個匯率制度，這是他們最好的方法能一致性打敗贏家。

第三節　在其他地方營業的柏青哥呢？

　　商業上柏青哥聯合會和其他的創業者常詢問我他們的產品能否在美國娛樂場使用，他們也問提供新的全面服務的娛樂場，在充斥柏青哥的日本能否發展，答案對他們來說是失望的。在日本社會，柏青哥是不能扮演娛樂角色或作為空閒時間的活動，基於這個原因，這不能成為娛樂場的遊戲，接下來我將詳述日本文化與柏青哥。

　　首先，目前的柏青哥結構不可能在美國娛樂場得到允許。操作者（想必還有其他人）能夠開柏青哥（更加有規律）和調整機器內部（改變釘子的空間），因而讓玩家得到更多或更少的獎賞，我建議操作人員可以根據人群的多少，如果是下雨天和對於都待在家裡的人，可以使柏青哥容易贏得大獎，口耳相傳可能使待在家的人會想出去玩一下，其他建議則是當人群多的時候，許多機台可作成更加容易出獎，使機台能為店家賺更多錢；另外，人們多數會注意到大獎並且會將這資訊散布出去；在其他事件上，容易調整的特性使美國商業娛樂場及其他國家對它提出不安全性和不允許發牌，機台的外表必須密封起來。

　　第二，機台的結構涉及鋼珠的進入和珠子快速地從機器彈出，大型大廳不得不使用傳輸帶來傳送這些珠子，監控彈珠的供給是一項重要的任務，如果機台能夠在商業的娛樂場使用，那麼在全部時間機台要一直保持充足，計量表將記錄贏得的錢和有多少彈珠可以繼續玩，贏的錢可以現金的方式或以列印票根的方式。在好的一面，撤除金錢交換能幫助玩家理解他們不能成為固定的贏家，但這些特性也將減少玩家的刺激，但是許多玩家可能仍覺得他們的射擊技巧能影響機台的結果。

第四節　柏青哥的上癮特性

　　雖然它不是一個安全的特性，政府執照牌和公眾安全委任會應關注的並不是機台主要在空閒娛樂上所使用的表現，但更加重要的是，形成了一種贏錢超過樂趣的習慣，一種有技巧能使他們相信贏錢的錯誤感覺。柏青哥也提供人們逃避生活的寂寞和壓力，許多柏青哥為女士提供特定的區域，白天她們用來避免單調的家庭日常事務，在她們購物後可以將她們食品之類的東西放在柏青哥店的冰箱裡面（Kiritani, 2003）。

　　看著彈珠飛行和聽著店裡單調的吵鬧聲，玩家變得著迷在旋轉把柄的活動中了。其實這個遊戲稱為柏青哥（pachinko）是因為彈珠跳出機台發出 "Pachin, Pachin, Pachin" 的聲音，這對許多人來說也是一種特殊的誘惑（see Lifton, 1964）。

　　在生活中找不到樂趣的人，或許可以試著在遊戲玩家與贏家的這些人所玩的小玩意中找到樂趣，影像撲克機台有柏青哥的幾種特性，它們是很受歡迎的，這兩種機台都要求單獨玩，如果他們相信這個遊戲涉及技術成分時，他們就必須小心地觀看螢幕或以精確的方式旋轉把柄選擇卡片。

　　柏青哥玩家（以及在某種程度上玩視頻撲克的玩家）都必須尋找合適的機台來贏得勝利（以視頻撲克為例就是有好的賠率表的機台）。玩這兩種遊戲是嚴肅的交易，一個人不能在同一時間邊玩邊對話。透過與機台的相互作用，玩家成為機台的一部分，他們會變得被孤立。

　　精神科醫師Durand Jacobs忠告許多問題玩家，他發現許多視頻撲克迷的共同特性，這些特性也會在一般柏青哥玩家身上發現。這

類他忠告的玩家通常在玩的時候會恍忽，他們忘記時間以為在玩的時間只有幾分鐘而已。他發現當他們在玩的時候會專注他們所讚賞玩家的身分，而且至少有一半視頻撲克迷在他們玩的時候都有玩到出神的經驗。躲避現實是他們的遊戲，對於許多柏青哥玩家來說，躲避現實也是他們的遊戲。

在柏青哥店內有一些規則促成強迫性行為：在店內禁止飲食以及沒有任何現場娛樂表演，這些項目使賭場成為更具吸引力的娛樂場所，提供這些設備會使他們從沉迷當中轉移——它們打斷了活動以及有規則的阻止玩家的行為，在場朋友的交談亦是如此。

當許多日本人關注到柏青哥機台代表了一種社會危害時，現在**小鋼珠上癮症**（pachinkoholism）一詞被廣泛的使用。有許多高度宣傳雙親玩柏青哥時將孩子丟在家裡或車上的案子，這些被忽略的孩子有的被綁架或在車上因熱氣而窒息；其他有眾多的搶劫案例是因為人們在機台輸掉錢，大多數柏青哥上癮症者是貧窮的，因為柏青哥遊戲吸引的大多數是藍領工人、窮人和有空閒的人（see Sibbitt, 1997）。

1960年代中期一項研究發現，這些年柏青哥店是在 "Doya-Gai"、東京貧民區和其他大城市裡普遍發展，這也吸引了很多窮人。Carlo Caldarola（1968-1969）的報告觀察發現，日本有很多窮人需要靠長期賣血才能夠生存下去，窮人出售400西西的血就能收到800日元（在1960年的日元價值比現今有更大的價值），那些窮人平均會花費60日元在吃的方面、150日元在居住的房子、160日元在喝酒、15日元在交通工具，和400日元在柏青哥上（這個數據占了總數的一半）。

在柏青哥店裡日益受歡迎的是，影像式吃角子老虎機（pachisuro），這種機台類似世界各地娛樂場創立的三軸式吃角子

老虎機。影像式吃角子老虎機有一種「輕推」的特徵，允許玩家碰觸按鈕使卷軸再進行特定旋轉，之後再按一次停止旋轉，這功能出現在歐洲風格的老虎機上，它讓玩家產生一種可以控制的錯覺。然而，這個功能使玩法有點複雜，但這對於熟悉這種功能的玩家會有好處，它能為密切關注機台的玩家創造另一種刺激和忘記隨行的朋友。

這些理由使柏青哥及影像式吃角子老虎機不論在日本或其他地方的主要賭場被拒絕使用。如果賭場來到日本，和日本的柏青哥店相比，它的結構會較像拉斯維加斯，它們會以拉斯維加斯遊戲為重點，而不會是柏青哥。

第五節　柏青哥歷史的含糊之處

柏青哥在日本普及的理由很獨特，有很大的程度只是為了讓柏青哥本質上只有日本有。柏青哥是由1920年代美國的一種遊戲中分離出來後發展，美國的遊戲是在角度傾斜的板子上玩，球通常是彈珠，向上射擊（實際是向外面）和向內部跌落進入區域，這個區域他們將判斷贏球或輸球，隨著時間推進，透過像Bally's公司將這個遊戲發展成彈珠桌台。彈珠台是一種需要水平的機器，這機器需要六到八尺的長度和三到四尺的寬度，這個遊戲的表面有輕微傾斜，但透過沉重的彈簧推動，使球帶著速度，球在快速下降的速度下滾入槽中並記錄得分。

這個遊戲概念在1930年傳至日本，在缺乏空間的商業娛樂中心是相當適合的，這種板子是垂直的，而且機子只需要兩尺的橫向空間。起先，玩這種遊戲只為了娛樂，接著變得很受歡迎，但在戰爭

期間這是被禁止的，因為戰爭需要機檯零件的提供，這種機台也被認為是花費寶貴時間的設置，時間應該用在追求其他事情上（see Thompson & Bybee, 2001）。

　　二次世界大戰後，新的鼓勵措施使柏青哥再次受到歡迎，柏青哥在日本崛起作為博奕主要裝置是美國麥克阿瑟將軍的軍隊（Douglas MacArthur）控制日本政府決策的同一時間點，認知到這點是十分重要的，那時有一定的短缺和盈餘。戰爭期間日本製造業已經相當活躍，許多公司發現他們的工廠被摧毀，但也發現機器中十分重要的元素——球的軸承沒有被摧毀，他們有上百萬的軸承，但是沒有地方可以使用，這些產品對廠商來說是沒有用的，他們開始製造需要大量球的軸承的柏青哥機台來應用（see Sibbitt, 1997; Lubarsky, 1995）。

　　他們也開始為柏青哥建造財政大廳，美國軍隊支持這個改變。確實，美國部隊變得密切關注人們製造業的元素，人們從中獲得工作，穩定性使日本回到「新」日本。有人在過程中致富，但對國家促進企業來說並沒有占多大的力量，人們對於物質的需要和要求也是有限的，像是手邊的口香糖、巧克力，另一方面還有肥皂和居家清潔材料，柏青哥變成這些物品配給的裝置，誰能得到這些物品？當然是柏青哥的贏家。

　　隨著越來越多的消費品變成隨手可得，獎勵的機制隨之改變，現金交換的過程變成了競賽，這個過程也為犯罪元素提供了想像的空間，當柏青哥店激增時它們發展了自身內部機台的特色，營業場所開始在空間大小上做增加，在1980和1990年代每家柏青哥店大廳平均有250部機台（柏青哥和影像式吃角子老虎機），這個遊戲一直很受歡迎；而在日本經濟困難期間，柏青哥店的數量和收入則減少（Tanioka, 2003）。

　　美國軍隊占領時並沒有影響日本黑道組織操縱所有者和控制物價系統，戰爭期間日本黑道組織的操作顯示高度的民族主義，許多的領導者確實因為罪行被指名為戰爭罪犯。然而，美國卻讚賞他們的企業家精神，並且為他們的資本主義活動喝采，特別是他們表現出國家主義反對族群共產主義元素，日本黑道組織蓬勃的貨物來自美軍軍方，以及幫忙擊退干擾重建日本的罷工（see Gragert, 1997）。

　　柏青哥遊戲早期和當前的規則相當模糊。在哪個關鍵點柏青哥成為賭博？什麼時候柏青哥有預先付訖的卡片系統？現金獎勵的交換系統需要幾個步驟？機台能給玩家什麼提神物？高度的不確定性是因為柏青哥沒有明確的法律，這個事實帶來許多影響。柏青哥遊戲這個系統存在著，並且正在進行重大變化，這個變化在許多方面是個未知數，如此看來這個系統會持續存在著。警方知道何時要尋求其他途徑，但柏青哥店者也知道他們應該要「關照」警方。他們會聊表些小心意、賄賂和雇用退休後員警。

　　沒有明確法律的另一個後果是，柏青哥業者不能從銀行或股票市場獲得資本基金（capital funds），缺乏強力法律基礎使柏青哥業者不能接受風險，對於這個因素，日本黑道組織就像早期拉斯維加斯的暴徒，提供許多資金的計畫方案。然而總體來說，柏青哥店仍是小型的，這使他們為好的父母家族事業，當它們游走在法律的邊緣，會吸引那些被部分商業拒絕的人，其中這些都是在日本生活但沒有充分日本國籍福利的韓國人。Eberstadt（1996）不經意寫到這個結果的情形，造成在日本上述的韓籍柏青哥經營者和其他韓籍生意人把錢從日本匯回北韓政府控制的地區。

第六節　日本其他的博奕形式

一、彩票

　　戰後幾年也發現其他批准的博奕政策（新成立的國會和美國軍隊），在這些案例當中，博奕像1907年一樣明確在立法中授權，立法擺脫各方對博奕的抨擊，日本法律的Keiho第35條寫到，「沒有人在行為與法律一致或經營合法恰當的事業時會被處罰」，對於每個案例，新的國家立法對於經濟重建和發展目的是被接受的（Tanioka, 2000, p. 85）。

　　1948年制定了彩票法，在過去的五十年包括國家、區域和當地的政府單位一起整合與銀行經營彩票。第一勸業銀行（Dai-Ichi Kangyo Bank）在輔助現今出售彩票扮演著領導的角色，彩票反映出那些出售彩票區域的司法權。

　　有趣的是主要的樂透（lotto）遊戲通常不單一給10億元的超級大獎，卻提供許多1億、2億或3億的獎金種類（100到300萬美元）。在一次遊戲中，可以有77個人獲得獎金。2001年，預估大約是在日本和韓國舉行的世界盃足球比賽組合時，多多足球彩票（Toto football lottery）才開始（LotteryInsider.com, 2003）。

二、賽馬

　　日本政府1948年將賽馬法條例和摩托艇比賽法條納入法律中，而1950年摩托車比賽條例也通過，1951年自行車比賽條例也通過了，這些法條允許賭迷在場內下注，也允許場外下注，並且適用於

日本許多地區（Tanioka, 2000, 2003）。

　　政府擁有賽馬和其他比賽的舉辦經營權，賽馬比賽可能由日本政府（日本中央競馬會，JRA）或日本四十七縣的地方政府（地方賽馬全國協會，NAR）其中之一舉辦。全國性大賽大約占日本賽馬市場的85%。2001年，賽馬玩家投注4.058兆日元（34億美元）和賽馬獲利1.014兆日元（90億美元）（Tanioka, 2000, 2003）。

　　日本賽馬的年度大事是日本年度賽馬比賽，這個比賽的單日投注金額比美國三桂冠賽馬大賽：肯塔基州年度賽馬比賽（Kentucky Derby）、普瑞克尼斯錦標賽（Preakness Stakes）和貝蒙特錦標賽（Belmont Stakes）的總投注金還高，以1999年為例，東京競馬場舉行的日本年度賽馬比賽總投注額為4.74億美元，現場總共有173,340位觀眾（Haukebo, 1999）。

三、世界唯一的日本摩托艇比賽

　　全世界只有日本在進行可以投注的摩托艇比賽。雖然日本二十四個水上摩托艇競技賽場是日本政府所擁有，但日本基金會為管理投注的機構，機構創辦人笹川良一（Ryoichi Sasakawa）從1951年取得水上摩托艇競技經營控制權到1995年過世之間，持續經營與控制此項比賽長達四十五年，他組織舉辦全部的比賽和收取所有營業收入，並直接拿出13%的賭注給他掌握的日本基金會，2003年日本基金會（The Nippon Foundation）主席由笹川的兒子陽平（Yohei Sasakawa）所擔任（Prideaux, 2001; Tanioka, 2000）。

　　日本摩托艇競技賽總下注金額為1.3兆日元（130億美元），競技獲利共有3,250億日元（27億美元），因此基金會每年保有420億日元（3.5億美元）。日本每年有二十四個摩托艇競技賽場和每

天有4,205場次的比賽，每場賽事平均有15,000位觀眾（The Japan Association for International Horse Racing, 2002）。

摩托艇比賽的競技賽道總長為600公尺，競技賽場有兩個直線水道和兩個轉彎道，摩托艇在第一個直線水道的末端開始進行加速，因為通常摩托艇比賽的最好策略就是在第一個轉彎處取得領先，因此摩托艇比賽最刺激的地方就是在前面的300公尺。一場摩托艇比賽有1,800公尺，就是摩托艇繞著競技賽道騎三圈，大多數比賽都會在兩分鐘內結束。每場比賽舉辦單位會以抽簽方式提供參賽駕駛者摩托艇，摩托艇車手除了比賽技能外，還有就是自行帶來的個人推進器（Prideaux, 2001）。

四、摩托車比賽

最小派彩總額是摩托車比賽。近年稅收減少促使了私人事業對這項運動負擔費用的興趣。市政當局有六處賽馬競技場（racecourses），這六處對於他們慈善事業已經減少收益（Kittaka, 2002; Tanioka, 2000）。2001年這六處舉行了729場賽事，每場比賽平均有6,000人，賭者投注1,720億日圓（15億美元），而賽馬競技場能拿到430億（3.64億美元）（The Japan Association for International Horse Racing, 2002）。

五、自行車圍繞室內賽場

自行車比賽始是自行車廠重建的結果，而交通在戰後是個關鍵元素。在新的賭注系統之下，比賽於1948年在小倉（Kokura）舉行。第一場比賽吸引了55,000名觀眾，而參與此運動的人數也有增

加。相反的，賭注立法的核准卻困難重重，一旦有小事變發生，例如比賽開始錯誤或圈數計算錯誤等，便會因而引發路程（傾斜賽車場）中發生若干個暴動。依法建立了一個強有力的管理協會對於廢除這個運動起了帶頭的作用。

日本現在有四十幾個室內賽車場，2001年3,759場比賽平均有4,000名觀眾參與，每個場地是330米到500米的長橢圓，比賽通常是2,000到2,500公尺長（Price, 2000; Tanioka, 2000）。2001年投注者投注了2兆日圓（170億美元），並且室內賽車場持有3,000億日元（25億美元），有許多的利潤被指定為運動捐款（The Japan Association for International Horse Racing, 2002）。

 ## 第七節　結語與未來發展

就日本的收益和稅收方面來看，賭博是健康的產業，也是主要的休閒活動。近年日本的經濟衰落並沒有影響其博奕產業，然而，在日本舉辦和創辦賭博活動是很普遍的，因此大多數投注者都是當地的居民。多數人將賭博視為是一種賺錢的方法，並不是為了消遣。當賭博作為娛樂以及吸引旅客幫助經濟時，大多數的博奕是健康的，因此，日本正在注意和考慮賭場業以標準的方式發展。近年企業家及政府當局一直在幾個縣探索賭場遍布日本的一系列可能性，其中有十五個縣（郡）被選作為可能的地點，如果它被捆綁到不同的娛樂體驗，如音樂表演、精緻餐廳、spas（水療浸浴、香薰按摩及傳統美容按摩）、水池、文娛活動，那賭場將會是有利的。如果賭場設在遠離核心城市的地方將會大大有益，但配套設施應該要有酒店和會議，另外娛樂場應嘗試尋找柏青哥還未開發的市場，

因為他們不應該被認為破壞現有的市場。

　　賭場會馬上出現是不太可能的，只有國家法律發生改變，賭場才有可能會出現，因為仍有人不願將現實納入考量，這個事實就如同《卡薩布蘭卡》（*Casablanca*）影片中驚訝的員警一樣，「你的意思是說有賭博在這裡進行中？」

 參考文獻

Bybee, S. (2003). *Evidence of a serendipitous career in gaming.* Boston: Pearson Custom.

Bybee, S., & Thompson, W. N. (1999). Japan. In A. Cabot, W. Thompson, A. Tottenham, & C. Braunlich (Eds.), *International casino law* (pp. 518-520). Reno, NV: University of Nevada Institute of Gambling Studies.

Caldarola, C. (1968-1969). The Doya-Gai: A Japanese version of skid row. *Pacific Affairs, 41*(4), 511-525.

Eberstadt, N. (1996). Financial transfers from Japan to North Korea: Estimating the unreported flows. *Asian Survey, 36*(5), 523-542.

Gragert, B. A. (1997). Yakuza: The warlords of Japanese organized crime. *1997 Annual Survey of International and Comparative Law, 4*(Fall), 147-178. San Francisco, Golden Gate University, School of Law.

Haukebo, K. (1999, November 14). Think racing is the rage in Japan. *Louisville (Kentucky) Courier Journal.*

Jacobs, D. (1986). A general theory of addictions: A new theoretical model. *Journal of Gambling Behavior, 2*(Spring), 15-31.

The Japan Association for International Horse Racing. (2002). *Japan Racing Journal, 10*(1). Available: http://www.jair.jrao.ne.jp/journal/v10n1/main.html.

Kiritani, E. (2003). Pachinko—Japan's national pastime. *Mangajin, 34.* Available: http://www.mangajin.com/mangajin/samplemj/pachinko.htm.

Kittaka, K. (2002, June 3). Toward rebirth: "Keirin" bicycle and motorcycle racing to introduce private business resources. *IIST World Forum.* Available: http://www.iist.or.jp/wf/magazine/0089/0089_E.html.

Lifton, R. J. (1964). Individual patterns in historical change: Imagery of Japanese youth. *Comparative Studies in Society and History, 6*(4), 369-383.

LotteryInsider.com (2003, October). The lottery industry news site. Available: http://www.lotteryinsider.com.

Lubarsky, J. (1995). Pachinko hits the jackpot. *Intersect Japan.* Available: http://www.commerce.usask.ca/faculty/links/Japan_CIBS/pachinko.htm.

Price, M. (2000, September). Old sport in new bottle. *Rediff.com.* Available: http://www.rediff.com/sports/2000/sep/02cycle.htm.

Prideaux, E. (2001, July 19). Japan's motorboat races: Through propella. *Sake drenched postcards.* Available: http://www.bigempire.com/sake/boat.html.

Sibbitt, E. (1997). Regulating gambling in the shadow of the law: Form and substance in the regulation of Japan's pachinko industry. *Harvard International Law Journal, 38,* 568-582.

Tanioka, I. (2000). *Pachinko and the Japanese society: Legal and political considerations.* Osaka: Osaka University of Commerce.

Tanioka, I. (2003, May). *Gambling in Japan.* Paper presented at the Twelfth International Conference on Gambling and Risk Taking, Vancouver, Canada.

Thompson, W. N., & Bybee, S. (2001). Japan and pachinko. In W. N. Thompson (Ed.), *Gambling in America: An encyclopedia of history, issues, and society* (pp. 202-205). Santa Barbara, CA: ABC-Clio.

Chapter 5

Paul D. Bromberg

東南亞博奕產業的發展

Paul D. Bromberg

　　Paul D. Bromberg為Spectrum Oso亞洲公司的理事長，對於亞洲有相當豐富的研究調查經驗，並且精通泰語及中文，在中國大陸以及東南亞洲商業領域中亦為知名專家，他在全亞洲曾執行多面向的賭場相關調查。Bromberg先前為克羅顧問公司（Kroll Associates Ltd.）亞洲區的研究經理，在英國里茲大學（University of Leeds）以優良成績畢業，並花費數年時間在上海復旦大學以及中國福建省廈門大學從事研究工作。

 前　言

　　本章主要概述東南亞合法博奕業的發展歷程，主要的目的在於透過總結多方面的資源資訊，就博奕業在柬埔寨、印尼、寮國、馬來西亞、緬甸、新加坡、泰國和越南（**圖5.1**）的合法模式，以及相關權威當局進行一個精確的描述，對於每個國家的調查皆從幾個面向進行：確定賭場的合法化、博奕機構的類型、博奕相關規章制度及控制的性質和範圍。

　　本研究經三年的時間進行東南亞各國實地考察和多途徑的採訪談話調查，受訪者包括當地和國外政府官員、賭場管理者、餐旅專業相關廠商和組織成員，本章節將會整理調查的所有結果。

　　我們會儘量翻譯和解釋東南亞各國博奕相關法律的文件和條

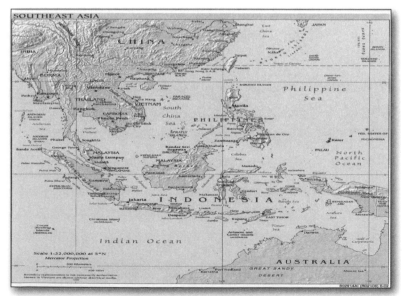

圖5.1　東南亞國家地圖

文，然而，其中一些國家的政治和法律結構並不完善，法律條文含糊不清，比如說：政府睜一隻眼閉一隻眼忽略很多與禁止賭博相關的法律條文。

本章研究需要另外說明的是，多數國家基本上都沒有使用國際博奕慣例的標準，這個區域的國家沒有博奕委員會控制博奕活動，只有少數政府機關利用資源或努力控制賭場，至今這個區域的博奕活動在其政府各式各樣的理解和授權下得以存在。

和過去十年美國及歐洲博奕業的發展和擴張相比，東南亞國家還處在初期發展階段，然後隨著政府和博奕業經驗豐富，我們有保持一個樂觀心態的理由，東南亞博奕業將會朝著成熟、負責的方向發展，並與相關國際博奕慣例標準和控制體系接軌。

 第一節　柬埔寨

一、博奕的合法化現狀

柬埔寨（Cambodia）在關閉所有沒有政府授權的博奕場所後，於1995年5月4日公布第39-SSR號合法化決議。1996年7月23日政府部門簽署了一項名為「抑制博奕和政府通告法規」的1996法律條文，法規內容禁止所有形式的賭博，包括電玩遊戲，並授權柬埔寨內政部強制執行此法規，但此法規卻存在一個明顯的例外：如果政府授權，所有被禁止的博奕活動就可以進行。透過總理，政府有權為賭場進行核准並頒發營業執照。另一個於1999年7月22日頒發的法律，規定了賭場管理經營準則：賭場只能開放給外國人和非柬埔寨公民。

二、現今的博奕產業

由於該法律條例的例外,政府頒發賭場營業執照給數家的公司,至2002年12月,柬埔寨政府已經發了二十一個賭場營業執照,其中十七家賭場已經在營業中,剩下四家賭場已得到許可證但尚未開始營業,賭場業迅速傳播並遍布整個柬埔寨:其中七家賭場在波貝省(Poipet)、四家賭場在金磅遜/西哈努克(Sihanoukville)和二家賭場在拜林市(Pailin),另外在國公省(Koh Kong)、奧多棉吉省(Osmach, Oddar Meancheay)、金邊市(Phnom Penh)和柴楨省(Svay Rieng)都各有一家賭場。在本文寫作過程中,柬埔寨首相還收到幾個新賭場申請案,並正在考慮是否頒發營業執照。

賭場應該建造在離柬埔寨首都金邊100公里以外的地方,因此多數賭場都坐落於柬埔寨與泰國的交界處,並專門接待說泰語的顧客。最顯著的例外是,只提供服務給遊客的水上金界賭場(Naga Casino),就坐落於金邊市內。所有的賭場內,來訪的賭客大部分都以玩賭桌式的博奕活動為主,儘管吃角子老虎機日益增加,也因此每間賭場基本上都擁有100到150台吃角子老虎機。

三、規範控制

博奕嚴格控制在國民政府手中,營業執照的頒發也直接受控於首相,政府並沒有為擁有者或經營者制定任何賭場專案,或完整評估標準的要求,營業執照本質上是擁有者或經營者與政府間的一張紙合同,這只是個體之間的談判。這個過程並無透明可言,因此,得到一張經營執照所需費用只能推測。執照包括所有賭場經營專案、設備和機器的授權,並沒有對賭場規模、賭桌和吃角子老虎機

數量設定任何官方限制。

經賭場所在地司法當局的告示後,中央政府便可以發放營業執照,地方政府、軍事聯盟和員警機關對投資者表示支援態度,並提供像保安、本地雇傭及辦理入境或移民等事項的協助。

四、博奕控制機構

參考法國博奕控制體系,政府於1999年建立內政部以監控柬埔寨國內所有賭場經營活動,接著內政部建立基本資料部門(General Information Department)專門處理這些事物,該部門有六至八個官員各自分布在各個賭場,他們相當於美國賭場的稽查員,這些官員接受法國相關機構不定期的培訓,並與賭場經營者雇用的警衛一起工作,他們的主要職責是觀察賭場內發生的事件、阻止柬埔寨居民進入賭場、觀察商業水平,以及防止任何人在賭場內製造麻煩。

五、強制措施

在柬埔寨沒有任何特有的強制項目。1999年的法律給予基本資料部門廣泛的權利以監督賭場的經營活動,強制經營者遵從他們與簽訂的契約期限。

第二節　印尼

一、博奕的合法化現狀

根據印尼政府於1974年11月6日頒布的「罪行刑法典的管制犯

罪第二冊第九章的反對正派罪」（Crimes Against Decency, Chapter IX, Second Book Regulating Crime Of the Criminal Code）中，指出與博奕相關的所有活動在印尼是非法的。該法明確說明一個哲理：博奕是「反宗教信仰、反道德倫理、反『建國五原則』（Pancasila）的國家意識形態的：所以博奕危害社會、國家和民族」。

二、非法博奕

印尼大學的社會制度研究學院研究調查表示，有十三家大型的非法賭場於2001到2002年在雅加達營業，每天的營業額在20億盧比（20萬美元）到100億盧比（100萬美元）之間（Junaidi, 2002a）。非法的博奕業是由中國人與非穆斯林民族所支配，這些人必須要交保護費給有組織的犯罪集團和軍隊，他們多數是由手上持有高股本的賭客所組成。

事實上，這個不法博奕業除了沒收受官方制裁外，更獲得所有的東西和利益。經營從給賭場一擲千金的豪客（high-rollers）的高級設施到印尼彩券（togel），在鄉下（kampung）很流行（本地街區）的數字遊戲彩票，最流行的博奕活動形式主要是撲克牌博奕遊戲和吃角子老虎機。

反對博奕合法化的最大原因在於透過非法博奕業的控制可以得到巨大的利益。根據印尼大學的一篇研究指出，雅加達的警署官員每天能從每家賭場收取最少1.5億盧比（15,873美元）的保護費（Junaidi & Kasparman, 2002）。

三、合法化的展望

　　一些國會議員表示，博奕合法化及徵收稅金對這個貧窮的國家有明顯的好處，因此從2001年開始，印尼立法機關在一定形式上已將合法化提上議程。峇里島是印度旅客的主要旅遊勝地，此島已經被猜測可能成為建設合法賭場的地方。然而，在本章內容的研究過程中，從記者和政府合法資訊來看，近期博奕業進入峇里島的可能性微乎其微，就算是合法的也不可能。取而代之的是，是否梅加瓦蒂（Megawati）政府會廢除1974年的反對博奕法，而將雅加達北邊的千島湖（Seribu Islands）納入合法設立博奕項目的考慮範圍。

　　2002年4月雅加達市長蘇迪約梭（Sutiyoso）發表聲明，希望在他的任期內為千島湖賭場構建一個基礎，然而在進行前還必須通過穆斯林牧師和城市委員會的接受和許可，蘇迪約梭市長肯定博奕不可能被完全禁止，所以還不如開設一個合法的博奕中心。然而印尼穆斯林委員會拒絕任何開設賭場的意見（Junaidi, 2002b）。印尼的穆斯林和伊斯蘭教政治團體擺出堅決阻礙博奕合法化的態度，大多數明顯較中意現狀。

 第三節　寮國

一、博奕的合法化現狀

　　寮人民民主共和國（Lao People's Democratic Republic）沒有專門的法律來管理和禁止博奕。然而1997年7月7日頒布關於飯店和賓館的管理法中，法律條款22.1.3特別規定，禁止這類場所進行賭博

活動。

事實上，博奕業和其他商業一樣，儘管它被認為是一個敏感的項目，對於普遍貧窮且信奉佛教的寮國人民，政府不希望看到鼓勵賭博業的態度，因此寮國國民不允許賭博，但有博奕項目的實際例子是合法的。不合法的賭博幾乎存在於寮國一些沒有經過嚴格正式組織的低水平地區。

二、現有的博奕產業

丹沙灣賭場（DanSa Vanh Casino）是一間離首都萬象市（Vientiane）60公里遠的合法賭場，它被寮國國防部（軍隊）和馬來西亞順苑（Syuen）集團聯合擁有與經營。介於這個偏遠位置很難認定此賭場的目標市場，這個度假村有二百間客房和一個九洞的高爾夫球場。根據報導，這個賭場只有週末和假期才會萬頭攢動；但是根據2002年中的參訪經驗，當時賭場內只有少數泰國和中國的賭客，雖然賭場有150台舊式或整修過的吃角子老虎機，但多數顧客還是偏好賭桌博奕遊戲。

據傳寮國政府將考慮另外的度假村計畫，當然是配有博奕設備的，但是位置選擇必須考慮更好的地方以吸引新的投資者。萬象市的五星級酒店都有設置部分吃角子老虎機的遊戲房，用來滿足外國顧客及觀光者。

三、規範控制

寮國首都萬象市的資訊文化部負責監控寮國境內所有博奕活動，所有境外博奕投資都由國家標準決定，而不是由省級或地方

政府標準核准。境外投資包括度假村和酒店的發展都受1994年3月
14日頒發的「促進和管理境外投資法」（Law on the Promotion and
Management of Foreign Investments）約束，此法規對哪些博奕設施
能進入度假村或酒店項目設定了一個基礎。境外投資者與政府的合
同條款規定准許一項博奕設施，但此法律與開始提到的飯店與賓館
管理條例相互矛盾。

四、強制措施

寮國目前不存在任何專門的博奕強制專案，只要求持有營業執
照，以及禁止進行博奕行為廣告宣傳，資訊文化部員警和官員會不
定期造訪賭場或老虎機房間，以確認場所和機器是完全有營業執照
的；另外，寮國國民是不允許進入這些地方的；此外，儘管檢查和
審計酒店及推斷檢測博奕設施的權力是在「飯店與賓館管理條例」
（Regulations on the Management of Hotels and Guosthouses）的監督
之下，但卻沒有一個賭場遵從該規定。

 第四節　馬來西亞

一、博奕的合法化現狀

根據馬來西亞賭博法案（Betting Act）、1953（法案495）、公
眾賭博場所法案（Common Gaming House Act）、1953（1983年修
正案，法案289）、彩池賭博法案（Pool Betting Act）、1967（法案
384）、彩券法案（Lotteries Act）和1952（法案288）規定，所有博
奕活動在馬來西亞都是不合法的，除非通過法律准許，例如合法

的跑馬俱樂部、有營業執照的賭場和彩票中心。賭博與伊斯蘭教義
（Islamic）是互相抵觸的，並且根據1995年回教刑事犯罪條例第3號
第90章節（Section 90 of the Syariah Criminal Offences Enactment No.3,
1995）的規定，博奕是不合法的（回教的法律只由穆斯林統治）。

二、現有的博奕產業

1969年開設於雲頂高原（Genting Highlands）的賭博娛樂場是
馬來西亞唯一有營業許可證的賭場，這間賭博娛樂場只開放給非
穆斯林教徒，多數的顧客都是中國人。這間賭博娛樂場是由一間
六百九十二間客房的旅館、一間提供現場表演設施齊全的娛樂休閒
場及一間二十四小時營業的賭場組成，賭場擁有3,140台吃角子老
虎機和462台牌桌遊戲，包括輪盤、基諾、百家樂、21點和法式骰
子遊戲。

另外，成功集團（Berjaya Group）已成功獲得在刁曼海灘
（Bukit Tinggi）三丁宜旅館和度假村開設250台老虎機，以及在彭亨
州（Tioman）刁曼（島）海濱度假村開設20台老虎機的許可執照。
總理馬哈迪（馬哈蒂爾）賓．穆罕默德（Mahathir Bin Mohamad）
在2003年初反覆強調這些許可執照只針對非穆斯林團體，他的政府
當局不會再頒發許可證給第二個賭場（Yoong, 2003）。

三、規範控制

馬來西亞財政部控制馬來西亞境內所有形式的博奕活動，除了
上述的度假村外，成功集團已經得到財政部的許可證可以進行馬來
西亞樂透的經營活動。

 ## 第五節　緬甸聯邦（緬甸）

一、博奕的合法化現狀

　　根據1986年的賭博法（Gambling Law）規定，賭博在緬甸是不合法的，但是一些外資的酒店可以申請設置博奕娛樂房，其中配備吃角子老虎機或博奕賭桌，在許可證申請時一起提出申請，而這些包含在投資許可證的內容中。只有外國人才能合法的在該類場所進行賭博遊戲。

二、現有的博奕產業

　　緬甸現在有五個獲准經營的博奕娛樂場即將開始營業，這些賭場的目標市場主要是針對泰國遊客。位於中國交界處撣邦東部第四特區的猛拉（Minelar）有兩間大型賭場在經營中，這兩間賭場主要針對中國遊客，並且沒有得到緬甸中央政府的批准。

　　奢華的安達曼（Andaman）俱樂部坐落於緬甸維多利亞點（Victoria Point），緊鄰泰國西部拉農（Ranong）延伸過來的海灘，配備有二百零五間客房和一間賭場，提供輪盤、百家樂、21點、骰寶（sickbo）[譯註1]和大約200台老虎機，大多數客人從泰國曼谷流入，相比之下，緊鄰泰國北面國界線處的蕾吉娜娛樂休閒度假

[譯註1]骰寶（sickbo），一般稱為賭大小，是一種用骰子賭博的方法。骰寶是由各閒家向莊家下注，每次下注前，莊家先把三顆骰子放在有蓋的器皿內搖晃；當各閒家下注完畢，莊家便打開器皿並派彩。因為最常見的賭注是買骰子點數的大小（總點數為4至10稱作小，11至17為大，圍骰除外），故也常被稱為買大小（Tai-Sai）。

旅館（Regina Entertainment Hotel and Golf Club）和金三角天堂度假村（Golden Triangle and Paradise Resort），則成了主要接待沒那麼富有的遊客，經營許多的賭桌遊戲和一些吃角子老虎機。

在主要城市的娛樂場和電子遊戲廳內，吃角子老虎機是相當普遍的，但是這些吃角子老虎電子遊戲只能贏得獎品而不是現金，這些娛樂遊戲廳基本上都在政策的灰色地帶中營業，主要是因為這些地區所開設和經營的相關專案，並沒有在政府的正規管理章程中。

三、規範控制

由於這個國家對博奕活動的控制管理根本不存在真正的法規，因此也沒有專門的部門來負責這項工作。觀光部門負責管理取得博奕營業執照旅館，對旅館而言是否獲准經營博奕廳則要遵循國家標準，當地相關機構只負責邊界移民管理和地方的基礎設施管理，比如土地出租和外部安全等。

四、強制措施

對博奕娛樂投資者、雇員和營運商來說，緬甸沒有任何強制法規項目，觀光部門官員可能會進行旅館樓層檢查，但沒有定期的檢查博奕活動廳。

第六節　新加坡

一、博奕的合法化現狀

　　根據新加坡賭博條例（Betting Act）第21章、賭博與彩票稅法（Betting and Sweepstake Duties Act）第22章、公眾賭博場所法案（Common Gambling Houses Act）第49章，和私人彩券法案（Private Lotteries Act）第250章的規定，所有賭博活動在新加坡都是不合法的，但慈善摸彩（charity draws）、多多樂透彩券（Toto）、新加坡刮刮樂彩券（Singapore Sweep lotteries）[譯註2]和新加坡馬會（Singapore Turf）俱樂部（武吉灣俱樂部）的賽馬賭注是例外。立法機構近期在草擬允許開設兩家新賭場的法案，並有望於2006年底實行，一個賭場規章制度也已由內政部擬定。新加坡的賭船同樣在經營中，但必須在駛入國際海域後才能進行賭博活動。

[譯註2]新加坡的樂透彩（lottery）分成三種玩法：“4D”、“ToTo”（也就是「多多」）以及“Singapore Sweep”。4D的玩法為：(1)可以自己任選四個數字（從0到9），或由電腦選號（選四個數字）；(2)最特別的是數字之外，還可以選擇"R"（它是一個空位），R+任三個數字，R也可以在四個字的任一位子（Sickbo），開獎時“R”可以是0到9的任何數字，所以只要其它三個數字都對，妳就中獎了；(3)四個數字選定之後，再加「一元」還可以選擇其它的排列組合（System Entry），或者是Big Bet、Small Bet。

另外，“ToTo”也就是「多多」，跟大小樂透較接近。0.5元就可以有一組號碼、1元可以有兩組號碼，可以試一組電腦選號、另一組自己勾選；因為多多是不找零錢的，所以不可以只買一組號碼。過年時第一特獎的獎金是1,000萬元，所以大家都為之瘋狂。“Singapore Sweep”的玩法就比較簡單了：類似刮刮樂。機會是一大三小，一個月開四次獎，每星期三開一次，大的號碼在月底開獎，第一特獎200萬，其它三次刮刮樂每次最高獎金10,000元，最小60元。這裡的殘障人士只能賣“Sweep”獎券，而“4D”和“ToTo”則都只能在新加城彩券機買，但是有許多的7-11店內設有新加城彩券機。

二、對合法化的展望

　　2005年4月18日，新加坡政府發表聲明，他們將發展兩個賭場綜合度假勝地（Integrated Resort, IR）專案。他們收到國內十九個經營者的投標書，屆時將從中挑選兩個得標者分別負責2006年5月的濱海灣綜合式度假娛樂園特區（Marina Bay IR）計畫和2006年9月聖淘沙綜合度假勝地（Sentosa IR）計畫[譯註3]，這兩個項目的總投資額達到90億美元，2006年5月的計畫有望在2009年開業。

第七節　泰國

一、博奕的合法化現狀

　　泰國除了少數例外的博奕活動，其他所有博奕活動都是被禁止的，1935年立法並經過多次修正的博奕條例（The Gaming Act）規定了包括梭哈、骰子、百家樂、吃角子老虎機及其他博奕方式是不能經營的，除非通過皇家法令和專門內閣的批准，現在唯一的合法賭博方式是政府彩票辦公室（Government Lottery Office）每月發行的彩票和曼谷（Bangkok）皇家馬會俱樂部（Royal Turf Club）每週進行的賭馬。

[譯註3]金沙集團是在2006年5月以55億星元奪得位於濱海灣的首個IR發展權，主要是以迎合會展、高峰會和博覽會等商務領域為主；預計將創造14,000個就業機會。而雲頂國際集團與麗星郵輪則聯手競標，並在2006年12月以52億星元奪得位於聖淘沙的第二個IR發展權，著重於親子家庭的休閒娛樂；未來可望為新加坡帶來39億星元的經濟效益，並在正式開幕前創造22,000個就業機會。（資料來源：《新加坡聯合早報》，2007年1月1日。）

二、非法博奕

　　非法的賭博形式有很多，包括小賭館發行的地下彩票及泰國極氾濫的歐洲足球賽的賭博。1990年代中期，非法博奕和其他非法活動所得占同期泰國國民生產總值的20%（Phongpaichit, 1998）；2002年，透過博奕產業創造的利益占當地經濟的40%（Sanandaeng, 2003）。朱拉隆功（Chulalongkorn）大學的研究發現，博奕在泰國已經成為一個快速發展的趨勢，每年有500到800億泰銖流入非法博奕這個行業（Phongphaew & Piriyarangsan, 2003）。可以簡單的認為，員警系統和軍隊凌駕在國家之上，同當地有組織的強大犯罪團直接參與非法博奕。

三、合法化的展望

　　泰國政府曾經反對博奕，但是輿論已經出現改變了，主要是因為柬埔寨、緬甸和寮國在與泰國邊界附近都有設立賭場，大量的資本從本土經濟流到這些新賭場和早就存在的賭場，比如說馬來西亞的雲頂高原、澳門和澳洲，這已經成為一個主要的政治問題，目前政府想要反轉這個局面，同時透過地下賭場合法化以增加利潤回流。

　　基於泰國旅遊業強大的基礎，一些政客將賭場視為鼓勵開發度假村和招攬觀光客的手段，儘管其他學院派和政客對於賭場合法化表示擔憂，他們認為博奕合法化會帶來更多的社會問題，而合法化主張派卻辯解說，這將提高政府收入並加強財務上的往來監督。現今對於合法化博奕已有少數組織公開反對聲浪。

　　政府不大會考慮將賭場選在曼谷，而國際性的旅遊勝地普吉

島（Phuket）也不會納入考慮，因為那裡是大量穆斯林的聚集地，事實上也是泰國最富有的省。同樣接近金三角並有洗錢污點的清邁（Chiang Mai）等地也不會列入首要考慮範圍。因此，位於東海岸的旅遊城市芭達雅（Pattaya）成了最有可能主辦賭場的預定地。

泰國總理塔克辛（Thaksin Shinawatra）可能會拍板敲定博奕的合法化問題。如果賭場合法開業，一定要進行規範管理並成為大型的綜合娛樂場所，如此一來，戴克辛一定會被記入史冊（Tunyasin & Saengthongcharoen, 2003）。

四、管制議題

泰國法規制度有很大程度依賴於政府的委託承諾，透過多次與政府眾多部門官員的面談，其內容顯而易見是關於規範博奕的，但基本上其中沒有提到關於頒發許可證、經營操作失察、博奕業稅收和其他相關事項的專題。

 第八節　越南

一、博奕的合法化現狀

對於越南政府來說，博奕是一個非常敏感的話題，除了國家發行的彩票，越南國民所有進行的賭博形式都是非法的，正因為越南是一個非常貧窮的國家，政府不希望人民將錢和時間「浪費」在賭博上，因此近期這種形勢不可能改變。

現在除了兩家專為外國遊客開設的娛樂場和合資的五星級酒店

持有賭場營業執照，可以為外國顧客合法的提供賭博廳外，越南政府也從國家層面授權彩券的合法性，不過彩券的所得必須用於公共基礎設施建設。

二、現有的博奕產業

這兩家已通過營業許可核准的賭場只開放給外國遊客，其他公司都在討論是否可以將賭場和旅館一起聯合發展的計畫，但近期來看，政府可能批准任何新的賭場計畫的想法都太勉強了。先介紹已營業的兩家賭場：第一，塗山賭場（Doson Casino）離海防市（Hai Phong）10公里遠，賭場是由澳門何鴻燊（Stanly Ho）和海防國際旅行合資公司的合資企業，多數賭場顧客都是華裔人士，賭場裡所謂博奕區和用餐區都沒有很好的維護。毫不誇張的說，賭場的外觀和環境跟2003年時澳門的很多賭場相似。

其次是哥龍賭場（Lai Lai）酒店，地處越南與中國的交界處，開設於2000年的芒街（Mong Cai），這個市值1,000萬美元的酒店度假村由香港利來發展公司（Hong Kong Profit Come Enterprise Development Company）和海民（Hai Min）進出口公司共同合資興建，賭場顧客都是華裔人士，賭場最主要提供的是賭桌遊戲。

此外，河內（Hanoi）的何瑞松酒店（Horison Hotel）、國曼飯店（Guoman Hotel）和富都酒店（Fortuna Hotel）賭博廳內，現在總共約有500台吃角子老虎機在營運中，這個數量和胡志明（Ho Chi Minh）市的新世界酒店、赤道酒店（Hotel Equatorial）、卡拉威奧／帆船飯店（Caravelle Hotel）酒店和歐姆尼（Omni）酒店差不多，這些賭場不能開放給該國居民，只能開放給外國遊客。

三、規範控制

　　博奕的控制是由地方級向國家級輸入。所有的博奕活動由文化資訊部進行監控，該部門主要負責「健康文化」方面的監控；計畫投資部則掌控賭場營業許可證發放的所有事宜；內政部（警察機關）實際上控制越南的整個日常活動，如果不能得到這些部門的許可，賭場或賭博廳都是不能營業的。

　　在越南只有國家級計畫投資部和文化資訊部能決定賭場專案，此外還需得到越南共產黨總書記的許可，如果沒有越南共產黨的批准，任何博奕項目都不可能獲得批准。該國每個當地專案獲得批準的管轄權都掌握在人民委員會的手中。

四、強制措施

　　越南對博奕活動沒有專門的強制項目，嚴格的證照要求制度已保證僅存在少量的賭場經營者，嚴格證照是指賭場設立必須通過政府批准的意思，但並不意味著合適的檢查制度。文化資訊部的員警或官員應該定期對有營業執照的賭場和賭博廳進行檢查，以確定這些場所沒有讓越南人民進入，以及確定老虎機的數量是否與營業執照規定的一樣。

 參考文獻

Junaidi, A. (2002a, April 16). The illegal gambling business generates huge money. *Jakarta Post,* City News.

Junaidi, A. (2002b, April 12). Sutiyoso prepared to build island casino. *Jakarta Post,* City News.

Junaidi, A., & Kasparman. (2002, April 22). Hot debate on gambling cools the business. *Jakarta Post,* City News.

Phongpaichit, P. (1998). *The illegal economy and public policy in Thailand.* Thailand: Chulalongkorn University.

Phongphaew, P., & Piriyarangsan, S. (2003). *The role of Thai frontier casinos in Thai society.* Thailand: Chulalongkorn University.

Sanandaeng, K. (2003, February 4). The itch for legal gambling. *Bangkok Post,* Commentary.

Tunyasin, Y., & Saengthongcharoen, J. (2003, January 29). Sonthaya upbeat about casino. *Bangkok Post,* City News.

Yoong, S. (2003, July 10). Casino controversy. *Bangkok Post,* Outlook, p. 3.

第二單元

運作

Chapter 6

Fredric E. Gushin

給亞洲博奕產業管轄權的建議——有效規定管理要素

Fredric E. Gushin

 Fredric E. Gushin於1993年成立Spectrum博奕集團有限責任公司，並擔任常務董事。Spectrum是一家國際博奕專業顧問公司，服務對象為賭場開發人員與經營者、網路博奕公司、博奕設備廠商及一般代理商。從1999年開始，Gushin即擔任美國財政部技術支援處特約顧問，他也是*Gaming Law Review*期刊的編輯委員，以及國際博奕律師協會的成員之一。從1978到1991年，Gushin在紐澤西州的博奕執法部服務，後來當上了首席助理檢察官及助理部長。他的職責是負責監督在大西洋城賭場產業中的執法行動。Gushin在賭場管制委員會中訴訟了超過五十個案件，並為一些最重要的案件進行辯護，而這些案件有助於紐澤西州賭場產業的形成。

前 言

　　回顧1990年代全球主要發展的產業中，博奕產業是其中很明顯的一個，這個成長趨勢延續到21世紀前十年。合法化的賭博活動已分別在美國內華達州和紐澤西州存在超過七十和二十五年，而且持續擴展到美國多數的州；在亞洲，合法賭場分別在澳門和馬來西亞存在超過四十和三十年，並在過去十年間蔓延到東南亞。

　　政府在針對賭場和博奕產業制定法律時，都要面臨許多管轄博奕活動的挑戰。政府必須實施有效的控制以監督賭博活動，並且持續規範業者，以謀求公眾的利益。有效的博奕產業管理和賭場長期的成功有直接關連。博奕商機持續蔓延全球，全球化的博奕產業將面臨「維持誠實高標準」（這是賭場活動快速廣泛擴展的原因）這項挑戰。基於本章所討論的因素，制定有效的司法管轄管理不僅可以保護自身，而且可以為投資國際賭場酒店提供一個穩固的基礎。

　　本章將焦點放在博奕管轄在規範和控制賭場時應考慮的基準。幾乎在每個成功的例子中，賭博活動都是被高度規範的。有效賭場管理的要素包括參與博奕產業的公司及個人的不同運作控制與發照。核發執照的目的在確保唯有符合特定管轄標準的企業和個人能申請到執照，且博奕產業的擁有和經營能排除組織化的犯罪因素。另外，從營運觀點來看，管制的目標在確保所涉金錢都是正當的，賭場不會被利用於洗錢一途，而且遊戲能公平進行。

　　賭場管理的基礎是公共政策。政府在賭場合法化時，應集思廣益並詳述管制賭場的原因，幾個典型的基本因素包括：創造就業機會、產生稅收、發展經濟及創造（促進）觀光產業。目標與方針並非互斥，而常常是互補的。法制管轄權應針對「該核發多少賭場執

照？」、「是否予以特許授權？」、「特許在管轄權中的意義」、「如何達到預期的公共目標？」等議題予以闡述。

　　許多管轄權統合於博奕管理公共政策，包括下列幾點（或全部）：

1.嚴格的產業管理，包括關於「執照」、「現行管理」及「稅收」的詳細條款。

2.視賭場執照為一種許可（政府在正當情況下，可予以取消），而不是權利，如此持照者在運作時須遵守特定的標準。

3.成立一個獨立的權限機構以監督博奕活動，也可由內閣部門（或機關）延攬足夠的權威專家以有效地規律博奕活動。不論是那種情況，管理機構應擁有法律執行力，而且不受政治干擾。賦予管制機構的典型權力包括：

(1)賭場申請者的資格審查。

(2)賭場執照的發行和許可。

(3)管理辦法的公布。

(4)違反博奕法規的調查。

(5)管理行動的開始。

(6)賭場營運的持續檢視。

(7)賭場營運的財務和營運審核。

(8)授照和其他情況的聽證及裁決。

(9)收取費用和罰款。

4.對於想要參與博奕事業的個人和企業，給予一個全面、持續的義務——提供資訊給管理機構。申請賭場執照的企業和個人應支付所有審查背景所衍生的費用。這允許管理機構執行

其功能，強調管理的多種面向，並減少執行複雜調查的絕對
需求，且額度只基於完成一般調查。

5.一個嚴格的倫理規則。在此規則的要求下，管理機構和高層
政府官員應避免實際與潛在的利益衝突，而管理決策的制定
得以以此長處為基礎。

 ## 第一節　賭場執照

保持賭場活動誠實性的根本方法之一是「有效、全面的發照過
程」。執照頒發標準使管理當局得以執行功能，並使大眾對發照過
程的正當性保有信心。

在亞洲未必總是可以得到個人和企業的資料，而且很難判斷私
人企業真正的資產情形，申請執照者應提供完整、正確的資料給管
理當局。

發照標準通常區分為「正面」和「負面」兩種。許多管轄權要
求申請人證明申照資格。舉例來說，發照前時期的名聲、正直、誠
實的良好表現是發照過程的普遍表現。一般來說，商業交易中財務
償債能力、生存能力、誠實性，相關財務的穩定性、負責任和誠實
性也是必須的。

即使正面因素符合要求，負面因素也可能使管理當局拒絕發
照。如未提供資料、未呈現物質事實、提供虛假、有誤的資訊通常
是駁回申照的基本原因。然而並非所有漏報資訊的情形都會導致剝
奪資格的情形。舉例來說，漏報資訊必須是蓄意或是有意輕視管理
程序所造成的，未能提供非物質事實的疏失未必會導致喪失資格。
其他負面因素通常和犯罪行為有關，在某些特定期間內（通常是申

請執照前十年）的罪刑（通常是重罪犯或一、二級犯罪）將造成自動喪失資格的結果；申請者若是職業罪犯、犯罪集團成員或犯罪集團關係者也會被打回票；參與非法毒品交易也會被駁回申請。

發照標準可防止「經由賭場所有權或管理滲入」的組織化犯罪，或其他不好的事。資格標準確保「對持照的企業結構擁有控制權或有影響力的人」能夠符合執照的最低標準。

發照程序的範圍也很重要，特別是賭場的執照，董事會的成員、公司主管和主要員工都需要完成申請表格。

類似的標準也適用於參與賭場商業活動的公司和賭場員工。企業、董事會、主要股東、財務來源、賭場服務產業和賭場員工也受執照支配。一旦賭場申請人領到執照，仍須受到政府的仔細監控，它的營運必須受到檢視、監督和管理。

多數司法管轄權採行這些標準，但在不同的管轄權可能會有不同的解讀。然而，「防止產業衍生組織犯罪和其他非預期結果」是司法管轄權的普遍目標。嚴格的發照標準和實行可成功地打擊賭場經營權的黑幕，確保唯有符合資格的人才能從事博奕產業。

第二節　營運控制

一旦賭場申請到執照，監督管理賭場營運便很重要。一般來說，有效賭場控制要素和下述有關：

1.會計制度的採用、實行，和其他的內部控制。

2.博奕遊戲的統一規則。

3.賭場主管的有效監督。

4.吃角子老虎機的內部控管。

5.發展監督。

6.管理監督。

賭場營運有效控管的第一點和會計制度以及其他用來保護賭場資產的內部控制相關。這種制度建立了賭場收入和責任的精確範圍，而且業者在營運期間為資金負責。

第二點和博奕遊戲統一且明確的規則有關。博奕遊戲的統一規則使賭場的監督者和管理者得以分辨出作弊與玩弄遊戲的越軌行為。第三點和撲克牌、骰子、遊戲軟體賭博器具的內部控制相關。

第四點和吃角子老虎機有關。電子遊戲是特殊的，而且有獨特的作弊型式。針對吃角子老虎機的有效控制，始於獨立研究室對吃角子老虎機的測試，以確定遊戲相關電腦晶片的隨機性（randomness）和推定吃角子老虎機遊戲錢幣的支出是否公平，下一步包括主動的檢查程式，以確定是否有作弊發生，最後是檢查吃角子老虎機的步驟是否確實合乎標準。

第五點和管理者執行遊戲運作的秘密監督有關。監督員對賭場職員而言，扮演著檢查與平衡的角色，並提供獨立程度的檢視和觀察。監督部門應獨立運作，直接向董事會或監督委員會報告。第六點（綜合上述五點）和有效管理步驟相關。管理機關應有充分權力，以執行檢視、監督和觀察賭場運作的所有面向。

 第三節　結　語

明顯地，這些標準顯示出亞洲並未普遍施行的新管理。然而，部分為了美國911恐怖攻擊事件的緣故，並為了防止洗錢，亞洲其

他產業（包括金融和非金融機構）必須廣泛實施，而且了解他們的顧客監控。

　　完整的資訊公布、確認，和廣泛的賭場控制在亞洲部分地區可能會造成爭議。有些人主張所謂的亞洲文化會妨礙資訊公布或賭場控制的實施，雖然文化在司法管轄權中占有重要角色，但它不應被拿來當作正當化的理由，以發照給不合格的業者，或允許賭場洗錢。

　　以創造工作機會、增加稅收或作為酒店及飯店發展的催化劑，博奕產業可以是有力的工具，然而，它不是萬靈藥。此處所描述的管理模式在許多國家和地區（包括美國、澳洲和西歐）已經證明可有效管理賭場營運，它建立公眾對博奕產業的信心、促成數十億的硬體設備投資和提供數萬個工作機會，同樣的目標和方針也可以在亞洲實踐。

Chapter 7

William R. Kisby,
William O'Reilly

對於授予賭場執照的調查

William R. Kisby

　　William R. Kisby為NFC國際公司博奕與電子商務部的執行副總經理。他的職責包括監督NFC在全球各地所有的博奕調查研究，並在政府和電子商務部門開發國外客戶。此外，Kisby最近被任命為執法智庫基金會的董事會成員。Kisby於1996年加入NFC之前，在紐澤西州立警局服務了二十七年，其中有十五年的時間是跟紐澤西博奕執法局賭場智庫合作。之後他成為賭場智庫執行長，該機構負責監督與調查在全大西洋城各賭場的組織犯罪活動。1985年，Kisby在調查組織犯罪的總統委員會中代表紐澤西州立警局發表證詞，指出犯罪組織已經滲透到紐澤西的賭場產業中，他尚策劃與監督了紐澤西州第一宗洗錢「詐欺」調查案。

William O'Reilly

　　William O'Reilly為Spectrum Oso Asia（SOA）的常務董事。SOA是一間從事研究調查的公司，在曼谷、泰國、香港和關島設有辦事處。O'Reilly是白領犯罪事件、亞洲組織犯罪及問題賭博的專家，是洛杉磯聯邦調查局（Federal Bureau of Investigation）的資深探員，服務十八年，任職期間大多在亞洲工作。O'Reilly之前擔任克羅顧問公司（Kroll Associates Ltd）副常務董事，以及亞太裝甲集團（Armor Group Asia Pacific）常務董事；他還出版了三本與其自身執法和企業經驗相關的書籍。

　　過去十年博奕產業在全世界有長足的成長，部分是因為博奕遊戲受法律規範並且被大眾所認可接受。合法化的博奕可提供政府稅收、創造工作機會，並且可作為經濟發展的一種催化劑。在亞洲，博奕遊戲的提倡者利用創造工作機會、增加稅收和成長發展作為理論基礎來發展博奕事業。

　　如何達到這些主要政策目標？前提是要建立一個可管理控制博奕遊戲的組織。成功博奕的基本原則是擁有並運作賭場的人需達到適合的標準，以確保符合法定資格限制。另外，准許開設賭場的公司和參與賭場運作的員工也應有資格限制。博奕管理者經由背景調查來決定資格。本章將討論調查過程以及我們過去多年執行過的案例。

　　政府有責任去規定執照核准標準和進行相關從業人員背景調查。在第六章中已詳細地指出，這些是要透過建立有效的博奕規章和管理者的實行。這些規章的目的是確認整個管理程序的完善，因為得到許可的人必須符合某些標準；而且，有力且清楚的規章與公平的執照許可服務，可使所有賭場執照持有人符合適當的標準，重要的是政府能控制和執行所訂的規章。

　　在我們過去多年所進行的國際調查中，我們發現了不合適的公司，以及個人涉入沒有適當許可制度和不願進行有意義的背景調查的博奕管理機構。世界各地仍有些審核機構是只要付費而不用進行任何重要背景調查，就核發賭場執照甚至是網路博奕執照。

　　在北美洲、歐洲和澳洲的賭場管轄權處理，博奕法規定了管理機構在核發賭場執照之前要進行背景調查，沒有信用的博奕管理機構希望自己發行許可執照的公司被其他博奕管理機構發現資本不足，或是根據資料顯示該公司沒有發展或是實際上沒成長。

 第一節　申請程序

　　本章將討論政府需要適當且有意義的程序去判別賭場申請者是否合適。過程開始是以申請表的正式必要資訊去作判定，這個程序的原理是必須提供充分和完全資訊以便確定是否適合。在亞洲，有時習慣是不公開及隱藏個人資訊，包括財務訊息。這個文化障礙是需要克服的。

　　賭場執照許可的申請者、代理執照的申請者、職員及雇員執照的申請者都應確實填寫完全由負責管制賭場的政府機構所提供的申請表。一般來說，申請表要求填寫資訊的種類和範圍的不同，是取決於申請人受雇的級別以及申請人是否申請擁有或是經營賭場。一般來說，個人會要求填寫完整的經歷背景，企業則必須填寫完整的商業公開表格。申請表格要求個人資訊、家族歷史、財務狀況，含銀行帳戶資料、教育背景。申請表也要求填寫相關犯罪紀錄、民事訴訟、股份持有數、其他許可執照和其他各種資料。申請人也被要求確認資訊，並且注意任何的遺漏、誤報或不真實資訊將會導致執照申請被拒絕。這些問題的目的是提供訊息給管理者，以便對性格、誠實、財務穩定度和營業能力做評估。

　　對於重要員工、主要股東、高級職員或主管請求核發執照，申請表格一般會要求納稅申報單和其他個人的財政訊息。申請人應該概括的透露與其他企業的交易，並且也應公開因擁有其他企業的股權而受益的部分。

　　由於合法化的博奕激增，國際博奕管理者協會（International Association of Gaming Regulators, IAGR）設計了一種多權限申請表以達到廣泛使用。這張申請表採納之前敘述的概念，並且符合公開許

多博奕許可權所規定的資訊。如紐澤西、內華達和英國等司法機關便採用了這些表格,並且增加短的附註,要求附加其他必要資訊。

申請表格通常為要求進行背景調查的代辦處提供一張藍圖,申請者一旦提交,管理者通常會在轉交調查之前確認申請表格的完整性及遺漏處。

授權同意

任一種博奕執照的發行授權都應有申請人提出申請。授權同意應由申請人簽字,並且同意可向第三方公開申請人資訊,例如賭場管理者或他們的代理商。

在背景調查期間,為了取得第三方的合作,授權同意是必要的。例如,具法律效力的授權同意背景調查也許能識破形同虛設的境外公司的幌子。調查是獲得申請人相關重要財務資訊的關鍵。另外,授權同意能夠並且應該用來從其他政府管理機構和管理者取得資訊。授權同意對於確保申請者的相關信用報告也同樣重要。

在某些案子甚至有授權同意書,其資訊也許不是有效的,但此情況下申請者應當會被要求提供必要的訊息,而申請人有提供證明的責任來確保證據正確。如果某些第三方勉強提供所握有的特定資訊,申請者也應請求聯繫第三方,授權第三方提供所需要的資訊。

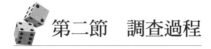

第二節　調查過程

任何調查的第一步是處理申請人各種資料庫的檢驗核對,如同之前所說,提供偽造、不確實、錯誤訊息或遺漏資訊都可能導致

申請遭拒絕。一般來說，下列的任一數據資料庫都能進行每一個申請：

media check	新聞媒體的檢查
civil litigation check	民事訴訟的檢查
bankruptcy check	破產紀錄的檢查
criminal record check	犯罪紀錄的檢查
credit check	信用紀錄的檢查

一旦所有數據資料庫檢查完成，調查員會檢查並比較申請表的資料與數據資料庫顯示的資訊，另外，申請者照例會被並且給予一次機會澄清申請表的資訊，或許還會有最後一次機會去提供資訊。

然而，某些亞洲司法權、隱私權法也許會禁止非執法機關收集資訊。例如，在香港和新加坡非執法機關調查員詢問犯罪紀錄資訊都是違法的。在其他國家，紀錄都以電腦化的格式保留，這使得一些基本調查變得非常麻煩。

在許多進行國際調查的例子裡，這種能為調查鋪路是在聘雇調查的顧問或是代理商時很重要的關鍵。這種案例特別是在有明顯語言障礙和文化差異存在的亞洲司法機構。在世界其他國家裡，盡職調查賭場與美國有著很大的不同。以上所有這些要素都必須被當做因素計入調查，然而在任何情況下從來沒有以文化或價值觀作為犯罪的要素，律師應該與管理機構一同評估訊息，亦應重新檢閱調查的結果。

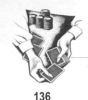

第三節　經營者、代理商和雇員調查

一、經營許可證

典型公開發行的公司、合資公司或企業家都會尋求擁有或經營實體賭博娛樂場，這些公司的股東、董事和高級職員的背景調查形成賭場控制的根據。投資團體通常不願意借款給沒有認真規範博奕計畫的管轄區域，而且，在不穩定的政治環境、高度貪污而且博奕遊戲法規似乎無效或多變的地方想提高資金是很困難的。

因為每個司法權是獨特的，博奕遊戲的起草規章不僅要廣泛並且要有作用，而且即將強制執行的法律規章是要合理的。紐澤西和內華達的博奕規章對所有司法訂立賭博章程是極佳的學習出發點，這些規章經過多年的監督、訴訟和修改，已證明在阻攔犯罪組織滲透擁有賭場是有效的，這些司法制度中，除了賭場所在社區的多數居民外，賭場產業在投資團體眼裡被視為是合法的生意和產業。

在許多情況下，賭博娛樂場執照申請人可能是知名公營貿易公司，並且被要求提出公司的公開要求標準和與當地政府司法組織的財務報告。這些公司比私人公司還透明（容易了解）並且通常需要較少調查時間。私人公司通常要求訓練完善的財務調查員須更嚴密和廣泛的調查，去判定這些公司的實際所有權，並且藉由他們最初投資裡的每日操作，去追蹤過去這些公司的現金流量，此外，調查將集中於過去也許曾經有過商業訴訟，和是否為任何犯罪組織公司或公司的社長。

以下是一則描述賭場執照申請人和其公司的調查例子。

司法調查顯示申請人使用的地址實際上是郵政信箱，沒有實

體企業存在，進一步的調查則透露出申請人在申請表的教育背景裡
造假，並且沒有適當公開說明犯罪及民事訴訟的歷史。經驗顯示，
管理者無疑須額外花費資源去核實申請表上的其他資訊。理論上來
說，如果申請人對於教育背景說謊，申請表上的其他資訊就有可能
是不正確或是錯誤的；另外，財政調查顯示申請人沒有提供清楚和
令人信服的證據證明財務的穩定度，並且企業違反酒類法律。再進
一步調查，申請人看起來好像牽涉了各種詐騙，以達到增加財產淨
值，事實上，他誇大了他和他企業的財產淨值。最後，申請人所提
出的賭場計畫沒有提供任何可信任的資金來源，結果提高了對該公
司合適性以及公司是否適合獨資的懷疑。

二、代理商執照

　　監管人員不僅要徹底調查賭場經營者，也必須關注為賭場提
供商品和服務的商家。1976年賭場博奕獲得全民公決通過進入紐澤
西後，據說費城／南紐澤西地區的犯罪集團首領安其羅‧布魯諾
（Angelo Bruno）曾叫囂說：「我不想擁有賭場，我只要控制相關
的附屬產業，這樣就可以間接的控制賭場了」。

　　因此在紐澤西州合法化賭場經營的前二十五年裡，聯邦政府
和州政府法律執行部門紀錄了犯罪集團試圖透過賭場旅遊俱樂部等
各種服務業，包括建築公司和工會等滲透賭場。應該注意到一點，
紐澤西州所有的博奕附屬產業，只要代理商與一家賭場在一年內
的生意額達到75,000美元，或兩家以上的賭場生意額達到250,000美
元，都要受到紐澤西博奕委員會的審查。內華達州對代理商執照就
沒有什麼要求，但內華達州的監管人員有一套「回撥追蹤」（call
forward）系統，該系統使監管人員可以在代理商公司或委託人受

損時，要求代理人提交執照調查。在美國和世界其他地區，對代理商的盡職調查不是必須的，這使得該行業極易發生內部貪污，並被犯罪集團滲透。

即便有嚴格的法規和代理人調查，犯罪集團還是定期不間斷的試圖滲透到這些服務行業中，其中一個例子來自紐澤西五十四工會支部（Union Local 54，旅館和餐廳吧檯人員工會聯盟）。在此案例中，聯盟主席的名字出現在犯罪集團的工資清單中，監管人員採取行動來掃除該聯盟，清理貪污的官員。另一個例子是一個任職兩年的紐澤西州警察進入宴會業，行動代號「經營之鷹」（Operation Eagle），該調查發現，在二十五州中控制了六十五家宴會的代理人支付犯罪集團大量錢財，從而在紐澤西、內華達、巴哈馬及多明尼加共和國的特定賭場經營宴會，該調查最後對十七個人和七家機構提出詐欺起訴。這十七個人中有兩個是黑手黨布亞諾（Bonanno）犯罪家族和得卡伏坎提（DeCavalcante）犯罪家族的首腦／指揮官[原註1]。

當犯罪集團不能直接擁有賭場時，他們就會試圖透過貪污、商業賄賂或勒索滲透進入相關的附屬行業。同樣的情況也出現在亞洲和其他打算使賭場博奕合法化的地區，考慮賭場博奕合法化的地區需要評估是否做好打擊犯罪集團的準備。該評估及打擊犯罪集團的法律實施能力是最關鍵的。

[原註1]

　　Kisby, W.R. (1985). Testimony of William R. Kisby, New Jersey State Police in 1985, before the President's Commission on Organized Crime in the portion of the testimony concerning Organized Crime and Gambling. (Available from the President's Commission on Organized Crime, Record of Hearing VII of June 24-26, 1985, in New York City, New York, through the Federal Document Research in Hearing, Washington, DC.)

三、雇員執照

　　賭場相關職位的工作人員根據他們的職責獲取工作執照，職員擁有的職權等級以及自由裁量通常決定調查的級別，如賭場保安人員的調查與賭場監督或者值班經理的調查通常是不同的，更重要的是，對大廳工作人員的調查與核心雇員接受的調查也不會是同一水平。

　　在調查底層及職員時，主要考慮其相關申請表格填寫的真實性、犯罪記錄以及誠信議題。某些職員在賭場大廳工作，他們會接觸籌碼和賭場信用，或者他們處在其他處理錢財的敏感職位，因此，這些職員接受的調查將須更加詳細。這些個人調查包括犯罪記錄、個人信用記錄、個人訴訟紀錄、破產及媒體檢索，以便確保他們沒有問題，不會影響賭場。對核心職員的調查可能還包括詳盡的個人財務調查，主要是過去三年的稅收收入和淨財產申報，因為這些雇員身處監督和決策的要職。

 ## 第四節　賭場執照案例

　　現在我們將把之前對賭場執照的討論應用於天寧島（Tinian）被調查並起訴的案例。透過背景分析，最重要的是了解其場景、天寧島的博奕業全貌，在這個過程中我們將解釋為何天寧島能成為吸引日本犯罪集團流氓組織（yakuza）的景點，並討論小規模隔離的監管機構在管理博奕業所面臨的難題，並回顧案件的調查，以及ASA發展與投資公司（ASA Development and Investment Corporation）的賭場執照案例。

　　天寧島屬於美國自治聯邦的北馬里亞納聯邦（Commonwealth of the Northern Mariana Islands, CNMI）的一部分。1945年艾諾拉・蓋（Enola Gay）從天寧島起飛並在廣島投下了原子彈，這段軍事歷史可能使其久負盛名。現在的北馬里亞納聯邦（CNMI）由三個島嶼構成，即塞班島（Saipan）、羅塔島（Rota）及天寧島（Tinian）。在1976年以前，這些島嶼仍是美國的信託國土，美國和北馬里亞納聯邦在1976年簽署了一項盟約，該盟約使北馬里亞納聯邦成為美國的自治聯邦，儘管美國法律透過談判獲得協議，但是一些詳細的豁免作為聯邦身分談判的結果仍被確立，例如：土地只能被查莫洛人（Chamorro）或卡洛林人（Carolinian）的後代擁有；關稅以及移民管理權不在美國而是在北馬里亞納聯邦政府；美國最低工資法案不適用於該聯邦；最後，聯邦的公民不適用美國的個人稅、公司稅或商業稅。儘管這些因素有助於這些島嶼的發展，但是這些條款為法律的實施設置了重重障礙，並且為日本流氓組織提供了犯罪機會。

　　塞班是聯邦的首都，也是經濟、社會和政治的中心。在1990年代早期，北馬里亞納聯邦大約擁有25,000公民，其中2,200人居住在天寧島，另外有20,000到25,000名外國雇員，他們大部分來自菲律賓和中國。

　　從經濟角度來看，當時北馬里亞納聯邦的主要產業是旅遊和水泥製造，在旅遊方面，聯邦做得非常出色。塞班島距離關島（Guam）只有90公里，在1990年代早期，兩個地區每年能夠吸引大約100萬遊客。全球有超過10億人口在距離該島八小時的飛行範圍內，遊客主要來自日本和韓國。1980年代旅遊業的擴張刺激了旅館建設，高爾夫球廠、商店、餐館以及吸引人的夜生活。然而，由於1991年亞洲的經濟衰退導致北馬里亞納聯邦連帶受到波及。

　　由於缺乏資金和經驗，天寧島博奕委員會在1990和1991年成立以及招募申請人之初，並沒有尋求合格的申請人。委員會沒有將資源投入到有聲譽的賭場公司，相反地，委員會在當地報紙上刊登廣告尋求申請人，七家當地公司申請了一張賭場執照。在至少三起申請的最初調查和情報報告中指出，日本流氓組織對於賭場所有權的滲透。天寧島被視為日本流氓組織進軍合法生意的管道，除了賭場所有權、瞞報（skim）賭場資金收入的機會，以及有利可圖的宴會經營，日本流氓組織將天寧島視為其洗錢的管道。更重要的是，在天寧島做生意為日本流氓組織進入美國打開了後門，方便他們有能力持有美國護照。在北馬里亞納聯邦，美國政府無法控制關稅及移民政策，所有這一切使得天寧島成為日本流氓組織嚮往的聖地。

　　ASA是賭場申請人，該公司打算在天寧島建立一個價值3億美元的賭場酒店。天寧島對申請人的調查花費了十個月的時間，包括背景調查和財務調查。我們特別強調，這起案例的資料是基於1992年聽證會的口頭證據和書面證據的公開紀錄，而這案例突顯了日本流氓組織是如何試圖滲透賭場所有權的。

　　在經過對ASA背景、關鍵人事以及專案財務分析的廣泛調查後，一項建議拒絕該申情報告的簽發。拒絕建議的主要理由是調查的結論指出：申請人、持有92%的股東以及首席執行長淺井雪見郎（Yukimiro Asai）是日本流氓組織的先鋒；淺井雪見郎試圖在申請表格中欺騙博奕委員會；淺井雪見郎缺乏誠信、良好品質和言行一致的品格；淺井雪見郎以及ASA缺乏財務穩健性和一致性，以及缺少賭場運作經驗。

　　在1992年1月的聽證會中，監管人員收集了反對ASA的資訊，例如：監管人員提出了一份由我們專家準備的報告，刻劃了該集團的典型違法行徑。接下來，監管人員試圖完成希望成為日本流氓組

織集團先鋒的人的簡介。儘管無法對日本流氓組織同夥進行簡單且立見分曉的檢驗，但是確實有某些方法，加總在一起，可以證明這些不法行徑：

1. 日本流氓組織同夥無可辯駁地作為所有者涉入了財務管理、正規銀行業務或者某種形式的股票或商品經紀人。
2. 他們有著頻繁的犯罪記錄，儘管這些記錄可能是小的違法行為、或者可能是也可能不是與日本流氓組織有直接相關。
3. 他們維持龐大的前檯生意，以隱藏他們所擁有的非法資金。
4. 他們試圖進入娛樂業並偏好奢侈品。
5. 他們的生意紀錄非常隱諱。
6. 他們透過律師、會計師以及政治人物或其他人士經營生意。

接下來，監管人員打算用這些證據來證明日本流氓組織已經涉入賭場執照申請。這可以透過許多方法實現。首先，在1979年，淺井因高利貸（loan sharking）被捕定罪。這是1970以及1980年代早期，日本流氓組織一起典型的低劣行為。事實上，淺井為那些沒有資格獲取貸款的人籌集貸款，並為此收取高達50%的酬金。這使得他成為且代表日本流氓組織的意圖十分明顯。

從1980年代中期開始，淺井的第一份工作就是與土地所有者談判，並將土地賣給第三方。這種談判通常是採取威脅的方式，而這也是日本流氓組織在1980年代最典型的行為。還有，日本流氓組織最重要的活動之一就是走私軍火。軍火在日本是受到嚴格管制的，而日本的軍火走私大多與北馬里亞納聯邦有關，而監管人員能夠證明，淺井與軍火走私有關。這些關聯主要發生在購買和銷售產生地——菲律賓，從那裡這些軍火被走私進入日本。監管人員找到一些來自菲律賓的目擊者，他們看到淺井與軍火走私集團有染，並願

意為此作證。其他目擊者則證明淺井與日本流氓組織成員商談拐賣婦女前往日本從事色情交易。

在本案例中，淺井以及其他主要的股票持有人在個人申請表中註明各自的財產分別是5,000萬美元和3億美元。事實上，經過對他們財務狀況的詳盡調查，他們的財產加在一起也不足600萬美元。他們在國際上高估其資產讓他們看起來像是受人尊敬的商人。如財務調查指出，淺井聲稱擁有著這些土地，但是這些土地要麼不是他的，要麼只是曾經經他手賣出的土地（在他提交申請表的一個星期內就發生過一起），他還聲稱擁有以他公司的名字命名的控股公司。所有這一切都是為了誇大他的資產。

淺井還聲稱其在日本的收入稅收表格中填寫的年度收益僅為82,000美元，而且他還欠朋友和日本流氓組織成員的債務超過800,000美元。淺井駕駛一輛勞斯萊斯轎車，帶著隨行人員穿梭在塞班島、菲律賓和其他國家，他的生活方式遠遠超過他報告的收入。在聽證會的交叉調查中，淺井的財務諮詢師試圖解釋這些矛盾原因，辯稱這可能是因為這只是一年的收入。他解釋說，這只是一種脫離常軌，因為淺井可能在這之前的收入非常高。由於財務調查非常詳盡，監管人員能夠取得證據，證明淺井每年的收入只有82,000美元。申請人擁有的財務諮詢師並不能解釋淺井如何以每年82,000美元來維持他的生活方式。檢察官相信淺井故意低報收入，逃避日本國內的稅務。

淺井和其他成員試圖把他們裝扮成有錢而受人尊敬的商人，事實上他們並不是。如在申請表上宣誓並填報了他所控制的公司的財富，在申請表上，他們填報的資產總計1.38億美元。只是經過詳盡的調查，監管人員才了解到這些公司的債務遠遠超過其資產，所以這些公司其實一文不值。像這樣的情況，怎麼可能透過合法途徑籌

集到3億美元來建造賭場酒店？

透過財務分析，監管人員證明淺井從日本把錢轉入塞班島，總計1,270萬美元。其中170萬美元無法說明用途，監管人員估計申請人就是用這筆錢支撐他的生活方式。

正是由於詳盡的調查，監管人員成功的用這些證據刻畫了日本流氓組織成員的所作所為。我們描述的景象只是一個想成為日本流氓組織先鋒並受其控制的個例，為求自這一過程中賺錢。最終，委員會拒絕授予ASA公司賭場執照。他們之所以這樣做是因為調查真的很詳盡，證據言之鑿鑿使得申請人無法狡辯。

賭場盛行於世界各地。它是1990年代成長最快的行業之一。賭場博奕是一系列的生意，很難完全控制，因而監管過程代價高昂。然而，有效的、徹底的和專業的調查是一種有力的工具，用以確保那些試圖擁有或者經營賭場的人遵守規則。在堅強有力的政府承諾下，新興的行政區能夠確保有組織的犯罪集團或者其他不受歡迎的人遠離該產業。

Chapter 8

Kevin O'Toole

會計、內部控制與賭場審計制度

Kevin O'Toole

　　Kevin O'Toole 自1997年開始即擔任美國奧奈達族（Oneida）印第安博奕委員會的執行長。他任職期間，在紐約州雪城（Syracuse City）附近經營相當成功的「滾石賭場度假村」（Turning Stone Casino Resort），監督賭場賭博活動的管理。O'Toole之前擔任紐澤西博奕執法部（New Jersey Division of Gaming Enforcement）常務副司法部長，他的職務是審計部門的監督律師，並主持審閱大西洋城賭場的內部控管提案書的工作。

在所有企業的會計和內部控制的概念裡，普遍認為企業保證主要是指維護好企業資產和財務紀錄的準確性及可信度。企業內部控制通常合理地使用於確保以下四項要點：

1.只有符合管理階層的授權，交易才能執行。
2.為了方便財務報告的準備以及提高資產的信託責任，交易被完整記錄。
3.只有在得到管理階層的授權，才能處置公司的資產。
4.定期核對實有資產以及記錄資產是否相符，並說明差異的原因。

由於博奕產業本身的內部風險，賭場的內部控制將占據更加重要的地位。舉例來說，在大部分行業中，一旦產品售出或者服務完成時，就可以將收入記入到會計帳簿。然而，在賭場的生意卻不太一樣，當賭場的收入交易不斷地在賭桌上或者是吃角子老虎機上產生時，這些收入的計算與記錄的發生則須在數小時後，收集並結算完所有莊家的賭金箱子和吃角子老虎機的硬幣盒，才算交易完成，由於在交易發生時沒有做同步的記錄，且有大量的現金介入這些交易，所以賭場生意必須承受著來自不誠實的雇員或者顧客所帶來的損失的風險。因此，管理階層建立並保持有效的會計和內部控制系統，用來降低這種高於一般產業的風險就顯得非常重要。這一系統應該提供對收入和資產的授權、信託責任及保全，同時在合理的成本下對此提供擔保，也就是說，控制的成本不應該超過由此產生的收益。

在全球主要的博奕地區中，管理者普遍採取法案規章中財務及內部管制的最低標準，賭場持有人或公司為符合法案規章的最低標準，在籌備執行財務內部控管流程前，獲得賭場經營權是必要的。

先看一個例子，紐澤西州的賭場在獲取執照進行經營前，必須根據規章制度〔請參見紐澤西州管理法案第45章第19款（New Jersey Administrative Code, Title 19, Chapter 45）〕提交對其內部控制系統和管理，以及會計控制的詳細描述。而在內華達州，博奕營運商必須符合第6條條例（Regulation 6）所規定的最低內部控制標準。相似的會計和內部控制方案也可在管理美國境內印第安人博奕事務的聯邦機構，即全國印第安人博奕委員會（National Indian Gaming Commission）的規定中見到，委員會要求印第安人保留區的博奕營運商必須設立並執行最低的內部控制標準。在所有上述的司法博奕管轄中，不僅如賭桌遊戲、吃角子老虎機、籌碼兌換處作業（cage operations）和賭場帳房（count rooms）等傳統博奕的領域要求採取最低的內部控制標準，就連一般如彙報動線、組織圖、財務報告、審計以及記錄保留盈餘的管理與控制要求等，也必須符合最低的內部控制標準。

博奕產業的會計和內部控制系統應當包含與賭場組織結構相關聯的各項標準。假如工作說明是為了能夠避免職責衝突，而編製表就是為了建構一個指揮系統來幫助組織內各個獨立部門清楚地辨認各自的責任範圍，那麼欺詐、盜用以及其他不合理的資金使用等狀況將會減少，甚至於消失。所以一個有效的會計和內部控制系統應當包含下列五個一般性原則：

1.各部門長官的彙報動線應當確保其適度的獨立。例如，監察部門和內部審計部門的主管不應該向企業營運長報告。然而，為了確保獨立，彙報的動線應當直接向企業執行長、獨立的審計委員會或者獨立的監管機構報告。

2.賭場監督人所負責的區域不宜太廣泛，不然一個主管要能夠監督每件事是不可能做得到的。

3.涉及大量資金交易或者是資金轉讓交易應當經過兩個獨立部門的代表，或直接受賭場主管監督。

4.任何一個雇員都不應該利用職務之便隱匿自己犯的錯誤，或有欺詐的行為。

5.指揮系統應當表述清晰，讓賭場經理和賭場監督人必須為自己的行為和疏漏負責。

下列二節會對兩個重要且相互關聯的主題進行介紹，而這二個主題能提供一個誠實、有效的賭場經營的基礎。一如大家所知，會計和內部控制設置了賭場經營必須遵守的標準。這些標準含括了一系列廣泛的議題，簡單的來說就是一些與現金、賭場支票以及博奕設施完善性相關的議題。賭場審計涉及每日的、每月的和年度的不同歷程，博奕營運者會獨立地對這些業務是否符合會計和內部控制標準的水準與程度進行評估。

 第一節　會計和內部控制

幾乎所有國家的博奕許可權都認知到會計和內部控制的重要性，會計和內部控制（accounting and internal controls）確保了博奕營運的完整一致，則下列這些標準可以實現：

1.保護資產完整。
2.確保收入與費用在財務報告中的準確。
3.確保有效的審計執行。

會計與內部控制通常都是從博奕經營中逐漸發展和成型的。更確切的說，博奕企業的會計和財務部門在此流程中有著領導作用。

一旦會計和內部控制得以發展成型，大部分的司法機構要求博奕營運商提交會計和內部控制檔，以便監管當局審查和批准。此外，在時間上也有規定，以確保管理當局能迅速完成其審核和批准的工作。

一、確保賭場籌碼兌換處的安全

會計與內部控制標準強制規定在賭博廳中要有一個與銀行兌換功能相關的博奕經營建築物，其位置應該要設置在賭博廳的中央或者是與賭博廳直接相臨的區域，這塊中央區域通常指的就是賭場籌碼兌換處（casino cage）。針對賭場籌碼兌換處，會計與內部控制標準進一步規定了各種流程，且將重點落在兩個領域：(1)賭場籌碼兌換處的實體安全措施；以及(2)賭場籌碼兌換處的會計控制。

(一)賭場籌碼兌換處的實體安全措施

賭場籌碼兌換處的設計和建構應當以儘可能提高存於賭場籌碼兌換處的實體（環境）安全為目標，為了實現這一目標，賭場管理者通常要求下到幾點：

1. 賭場籌碼兌換處必須是充分密閉的建物結構體，除了有幾個小開口是為了服務顧客與賭桌作為傳遞籌碼、支票、現金、促銷優惠卷、文件記錄以及檔案的窗口。
2. 賭場籌碼兌換處必須在每一部現金提款機上裝備有手動觸發器的無聲警鈴，這個警鈴直接與主管監察的安全管理部門的監控室相連。
3. 賭場籌碼兌換處的人員進出必須通過雙安全門系統（a mantrap system），該系統的設計是當人們要進出時，唯有當

第一道安全門關閉時，第二道安全門才可以打開。

此外，賭場籌碼兌換處須嚴格地限制人員進出，賭場的會計和內部控制標準要求保存所有被授權進出賭場籌碼兌換處的人員名字的日誌。

(二)賭場籌碼兌換處內部會計控制

除了與賭場籌碼兌換處相關的實體安全措施外，有效的會計和內部控制強制賭場籌碼兌換處在人事和功能上，與賭場其他部門分割開。賭場籌碼兌換處中有四個中心責任：主要金庫（the main bank）、籌碼銀行（the chip bank）、支票銀行（the check bank）以及前窗出納員銀行（the front window cashier banks）。

每一個賭場籌碼兌換處的中心責任都有其專司的職務。籌碼銀行是指服務賭場各賭桌籌碼的發放與補充和賭桌的信貸業務；支票銀行的功能是指監管和控制兌換賭客的流通支票，以使那些賭客獲得賭博的資金；前窗出納員銀行業務是指為持有籌碼的顧客提供換取硬幣和現金的服務；主要金庫的業務是指自賭場帳房接受資金，並與其他賭場籌碼兌換處進行交換，另外是成為每日資金的寄存處，和準備所有籌碼兌換處一致性的日報表。

二、確保賭桌的安全

賭桌遊戲（table game）營運的誠實性一直都有其風險存在，只要有賭場開放對大眾營運，就會有部分的賭客試圖出千使詐。為了確保賭場財產的安全，必須採取措施識別撲克牌計算機，並降低他們一次獲利太多的能力。用來保障賭桌遊戲營運正常運行的良好會計和內部控制涵蓋賭桌設施（table game equipment）、賭桌收入

（table game revenue）以及賭桌監管（table game supervision）等的不同標準。

一般而言，賭桌博奕場區（gaming pit）是一個由數種賭桌遊戲和多張賭桌配置所組成。賭桌博奕場區內部控制的首要要件是確保達到控制場區的獨立工作系統，這些賭桌博奕場區包括玩撲克牌遊戲、骰子遊戲、博奕籌碼和硬幣的賭桌存貨清單，還有賭區文員（pit clerks）跟賭桌遊戲部門主管所使用的電腦終端機。賭桌博奕場區是受到嚴格控制的區域，只有獲得授權的人員才能進入賭桌博奕場區。

(一)賭桌設施

與撲克牌和骰子有關的會計和內部控制，起始於倉庫管理員或者接收人員被告知未開封的撲克牌和骰子已經到位時。一位保全人員通常會與監督人員一同護送這些未開封的撲克牌和骰子，前往事先設計好的儲存倉庫。一旦抵達倉庫，撲克牌和骰子就會受到初步檢查，並被記錄在存貨日誌上。存貨日誌可以追蹤所有進出倉庫的撲克牌和骰子的流向。賭桌遊戲部門與保全人員會根據賭桌博奕場區當天的需要，搬運足夠數量的撲克牌和骰子，每日至少一次。這些撲克牌與骰子之後會被運送到賭桌博奕場區，並在那裡受到保護。

(二)賭桌收入

一旦賭桌開放營業，數不清的財務交易就產生了，所有這些交易都沒有被記錄在冊。顧客的賭注金額以及下注贏或是輸的結果也都沒有被記錄下來。這對於賭場的審計制度來說是一種巨大的挑戰。賭桌博奕收入是如何計算的？這一計算又是如何受到賭場的會

計部門或者是外部會計師的審計呢？

上述這些問題的答案可自存貨控制的概念得知。良好的賭場經營有著以賭桌周轉金（table float）的籌碼存量報告來形成嚴格的存貨控制。每張賭桌的籌碼的存量指的是賭桌周轉金，因為它不斷變化，每當賭客下注得手，籌碼就會由賭桌周轉金支付給獲勝的顧客，每當顧客下注失手，莊家會收回顧客輸掉的籌碼，這些籌碼又變成莊家的賭桌周轉金。

賭桌收益是按照一段時期（通常是按照換班來劃分）每張賭桌的收益來計算。如果賭場是24小時營業的，工作時間通常被劃分為三個8小時的輪班工時：日班（day shift）、中班（swing shift）以及夜班（graveyard shift）。如何計算每班次的賭桌收益公式如下：

1. 賭桌X在班次結束時的籌碼存量（ending inventory of gaming chips）。
2. ＋，賭桌X的賭桌賭金盒（drop box）收據。
3. ＋，賭桌X的賭桌融資（table credits）。
4. －，賭桌X的賭桌補充籌碼（table fills）。
5. －，賭桌X在班次開始時的籌碼存量（beginning inventory of gaming chips）
6. ＝ 本班次中賭桌X的收入。

在此公式中計算賭桌收入的每一步驟都包含著會計和內部控制標準，賭場必須嚴格執行這些標準才能確保所有的賭桌的收入都是安全，而且是有據可查的。

(三)賭桌監管

如同一般條例，大部分賭場經營權包含財務及內部控制章節都

規定，賭桌博奕場區應當配備足夠數量的監察人員。監察人員層級
及其職權範圍的標準，在賭桌博奕場區是非常明確的。監察人員的
權威等於或者高於被監督的工作人員，是賭桌經營全面控制的必要
條件。

　　監察部門的賭場閉路電視監控系統並非是保障賭桌博奕收入免
於受欺詐的唯一工具，在減少賭桌博奕不法行為的風險上，監察人
員同樣扮演著重要的工具角色。

　　賭場的所有賭桌遊戲均受到不同層級的監察人員的監督。在
多數情況下，這些人包括賭桌監督領班（floorperson）、賭場主
管（pit bosses）以及值班經理（shift manager）等。在花旗骰（雙
骰）遊戲中，由於動作較快且下注種類繁多，所以會有一位額外的
（花旗骰遊戲）監察人員（boxperson）會在花旗骰賭桌前執行最
高層級的監督。雖然賭桌監察人員也有組織和管理職責，但是他們
的首要責任就是監督賭桌遊戲，確保雇員和顧客都不會做出危害賭
桌遊戲經營的行為。

三、確保吃角子老虎機的安全

　　在美國許多擁有博奕許可權的賭場中，現在吃角子老虎機的收
入大約已經占總收入的70%或者更高。為了確保這一巨額收入的安
全，以及維護公眾對吃角子老虎機最大程度的信心，賭場需要健全
而有效的會計和內部控制。首先要注意的事是，吃角子老虎機在現
今的賭場產業中或多或少受到限制，考慮到製造商生產不同創造收
入的博奕機的速度、法令、規章，以及近年來產生的博奕衝擊使得
「博奕機」（gaming machine）一詞的說法，涵蓋了更廣泛的科技。

　　因此，為確保吃角子老虎機以及其他類型的博奕機的安全標

準,將注意力集中在兩大領域:(1)彙集、計算以及記錄吃角子老虎機的收入;(2)保證吃角子老虎機博奕軟體的安全,以確保對顧客的公平性。

(一)彙集、計算以及記錄吃角子老虎機的收入

當有價資產被取出或加入一台博奕機時,內部標準控制流程就應該開始執行了。對於傳統吃角子老虎機的賭金盒取出流程(drop box pickup procedure),是自吃角子老虎機取出硬幣或代幣,安全管理部門和收益計算團隊(hard count team)應當一起打開機箱(slot cabinet),取出賭金桶(drop bucket),並將一個空的賭金桶放入機箱。當所有的賭金桶被取出時,接下來它們被送往收益計算室(hard count room),為了確保硬幣及代幣的計算規格是準確的,因比賭場會利用幣值參數設置測量的標準化方式來嚴格執行金額的計算。

(二)確保吃角子老虎機博奕軟體的安全

博奕營運商必須維護公眾對博奕的信心。就吃角子老虎機而言,就是確保遊戲的公平性。吃角子老虎機的公平性可以藉由下面的措施實現:(1)確立並維持每台博奕機的公平支付比例;(2)在使用前檢測博奕軟體;(3)確立並維護有效的會計和內部控制,以便確保博奕機沒有動過手腳或出錯。

■公平支付比例

在一些博奕許可權中,法律明確規定吃角子老虎機的公平支付比例(fair payout percentages)。例如,紐澤西州規定所有的吃角子老虎機支付83%的比例。然而,更一般的情況是司法許可權允許博奕營運商自行制定公平支付比例,但是必須符合合理的標準。

■檢測博奕軟體

在投入使用前，檢測博奕軟體（testing game software）正快速變成確保吃角子老虎機公平性的必要環節。獨立的檢測實驗室已經建立，並向博奕設備製造商和政府部門提供服務。一些美國主要的博奕許可州，例如紐澤西和內華達州都保留了政府所擁有的檢測實驗室。越來越多的博奕營運商也開始在其資訊技術部門、吃角子老虎機部門或內部審計部門建立技術團隊，他們將在賭場內檢測博奕軟體的狀況。

■內部控制博奕軟體

為了確保吃角子老虎機的博奕軟體沒被動手腳，使用安全封條被認為是一種有效的內部控制方法。安全封條應當貼在所有的吃角子老虎機可複寫的程式設計唯讀記憶體（erasable programmable read-only memory）的遊戲程式，或者其他相應的博奕軟體上。此外，博奕軟體線路板或者邏輯的電子板（logic board）應當被鎖住或者封存在博奕機中，安全封條每年至少檢查一次，確定是否有人試圖對它們動手腳。

第二節　賭場審計

無論是營利或者非營利機構，只要出售商品或提供服務，就應當接受審計（auditing）。審計為這些機構的業務，特別是財務交易的誠實和完整提供了可接受程度的信心，審計是為了阻止和檢測偷竊、欺詐、詆騙或者其他侵吞資產的行為。

賭場產業（casino industry）更是特別需要有效的審計，因為賭場是一種現金密集的行業，且發生大量金錢交易，但卻沒有被記錄

下來。在賭桌上，顧客購買賭場支票（gaming checks）時，一旦顧客下注，在莊家收回玩家輸的賭注或莊家支付獲勝的玩家賠注時，這些賭桌上的交易是完全沒有被記錄下來的。賭場的顧客在賭場籌碼兌換處的許多交易中也都沒有文件的記錄，所以當一位顧客把他的賭場支票轉換成現金時，通常也都沒有記錄可尋。如前所述，賭場這類現金密集的行業對於審計的需求是非常需要的。

對賭場營運而言，審計需求包括內部審計和外部審計兩種。就內部審計而言，大型賭場都設置有內部審計部門；而小型賭場以及中型賭場通常聘請外部公司來執行賭場業務審計。無論審計是在內部執行還是聘由外部公司執行，下面的列表為年度審計應當包含的審計種類：

1.賭桌（博奕）遊戲（table games）。

2.吃角子老虎機（slot machines）。

3.賭場信用發行和募集（credit issuance and collections）。

4.免費贈送的服務（complimentary services）。

5.賭場籌碼兌換處（cage）。

6.賭場軟體（casino software）。

7.反洗錢控制（anti-money laundering controls）。

在博奕公司執行內部審計的人員必須由接受審計的部門獨立出來，這種獨立性的權利是透過組織統屬關係而獲得的，因此內部審計部門不需要向博奕營運部門的管理部門報告，而是應該對負責管理及日常營運的執行長報告，同時向負責政策、目標、責任以及權威的獨立審計委員會，或獨立監察委員會報告。

就外部審計而言，大部分授權賭場營運的司法許可權規定，賭場必須聘請合格的獨立註冊的公眾會計師執行符合通用審計準則的

年度財務報告審計。外部審計包含執行以測試為基礎的檢測,從而確定是否符合報告上的數字,並將結果在財務報告中披露出來;外部審計還包括評價企業使用的會計準則,管理階層的重大判斷是否合理,以及評估財務報告整體是否可信。

　　賭場通常會聘請獨立註冊的公眾會計師來審查賭場審計過的年度財務報表,而會計師也會提出關於賭場會計和內部控制的重大缺失報告書。所謂的重大缺失(material weakness)是被定義為:「一種特殊控制程序或某種服從程度的情況,無法降低公司金額錯誤或不合理的風險到較低的水準,而且這樣的金額錯誤無法在短時間內讓賭場員工於正常執行分配職責的過程中所發現。」(Statement on Auditing Standards No. 30, "Reporting on Internal Control" [July 1980] [AICPA, Professional Standards, Vol. 1], paragraph 62)。外部審計師須在準備關於資料缺陷的報告過程中與內部審計人員密切合作。外部審計師會以下列方式去執行信度的測試:檢閱賭場的相關文件、訪談賭場員工、實地觀察所選擇的員工的工作表現,以及做一些未公布的實地觀察活動,包括賭桌現金盒的匯集、計算,和記錄賭桌部門的現金收益室,以及吃角子老虎機部門的幣值收益計算室的過程。

　　綜上所述,賭場會計和內部控制的首要工作規則是確保賭場資金和博奕遊戲的廉潔度,這也是博奕活動之所以須接受監管制度的很重要部分。會計和內部控制是否符合規定的衡量關鍵是透過內部和外部稽核員客觀的評估。

Chapter 9

Andrew MacDonald,
Sean Monaghan

禁止轉換現金籌碼：
使用與成本

Andrew MacDonald

　　Andrew MacDonald在澳洲是相當受到尊崇的賭場經營與博奕統計專家。內華達大學雷諾分校也採用MacDonald的若干著作，而他同時也是該校行政發展計畫的共同主持人。他目前在美國麥奎立資金公司（Macquarie Capital）擔任常務董事。

Sean Monaghan

　　Sean Monaghan目前為澳門AG資金合夥公司（AG Capital Partners）的執行董事。過去十年，Monaghan曾採訪報導多家博奕與賭博公司，之前也任職於其他投資銀行，包括德意志銀行以及Burdett Buckeridge Young銀行。他也與博奕產業中的企業合作，包括貴族休閒事業股份有限公司（Aristocrat Leisure Limited）以及美達有限公司（Metroplex Bhd），兩家公司都有賭場設在菲律賓的蘇比克灣。他曾在全球許多地方所舉行的會議中演講，包括澳洲、亞洲以及北美洲，並在各種重要活動中擔任顧問職，像是全球博奕展及亞洲博奕展。Monaghan定期為重要刊物撰文，例如*Global Gaming Business Magazine*，並對於全球產業的發展抱持濃厚的興趣。

　　本章將討論如何使用禁止轉換現金籌碼作為計算支付給賭場非常重要顧客，或者國際豪賭客級玩家的折扣工具。澳大利亞和東亞的賭場在營運的主要規劃上是為豪客級玩家提供服務，是以賭金總額為基礎和結合使用禁止轉換現金籌碼。和許多產業一樣，賭場也會給予顧客回饋，以獎勵參觀及使用賭場設施。各賭場所給予顧客的回饋獎勵的水準和種類可能差異很大，主要是依據賭場的政策、賭博遊戲的種類、下賭注的金額以及賭場顧客的偏好而定。

　　賭場會向那些準備下最大金額賭注的豪客級玩家提供最高級別的回饋獎勵。向豪客級玩家支付的回饋獎勵主要是具有互補性免費招待的禮品、佣金回扣以及部分退款（rebate）組合而成。互補性免費招待的禮品可能包括機票、住宿、飲食、飲料以及各種娛樂活動。佣金回扣（monetary commissions）給顧客的貨幣折扣可以根據其帶入賭場的資金為計算基礎，或者更普遍的，藉由賭場下注的金額計算。佣金回扣是根據賭金下注的大小，如同根據營業額（依據假設贏得的金額去計算出來）或者玩家實際輸掉的金額。

第一節　禁止轉換現金籌碼

　　禁止轉換現金籌碼（nonnegotiable chips）是賭場一種額外有效的促銷工具。它們提供簡單而有效的方法來吸引玩家，並容易為亞洲賭場旅遊俱樂部經營者（junket operators）所接受。使用禁止轉換現金籌碼的優點有二個方面：

1.禁止轉換現金籌碼允許賭場旅遊俱樂部經營者和玩家精確追蹤各自的賭博活動歷程；他們知道這是一種有效的方法，並且得到充分證明。

2.禁止轉換現金籌碼提供了「退還部分損失現金」的方式，提供附加的娛樂要素。這種額外的要素是按照賭金總額計算的，這確保了玩家在任何特定的賭場，無論輸贏都可以得到支付。玩家視「退還部分損失現金」為公平遊戲的一種，然而對於賭場而言，這只是一個無關緊要的運作方式，為的是達到賭場在某時期為了平衡交易額所預估獲勝率的活動。

如果賭場營運商想要在支付給仲介或玩家的佣金回扣與可接受的淨營運利潤（net operating margin）之間取得適當的平衡，那就很有必要了解一下隱藏在禁止轉換現金籌碼背後的含義。透過這個簡單而有系統性的過程描述，可以讓我們了解什麼是禁止轉換現金籌碼，以及禁止轉換現金籌碼是如何使用的：

1.賭場旅遊俱樂部玩家（junket group）到達賭場。

2.存入賭場的賭博信託金（deposited front monies）被轉換成禁止轉換現金籌碼優惠券〔在某些賭場也被稱為支票信用（check credits）〕。這被記錄在賭場收銀台的禁止轉換現金籌碼優惠券記錄中。

3.禁止轉換現金籌碼優惠券可以在博奕賭桌上用來購買禁止轉換現金籌碼（通常用在百家樂）。

4.賭場旅遊俱樂部玩家（junket players）在博奕過程中使用禁止轉換現金籌碼下注。

5.獲勝的賭注以現金（可轉換籌碼）支付，禁止轉換現金籌碼仍然作為原始籌碼。

6.輸掉的賭注被莊家或賭場管理人收回，放入賭桌平台。

7.禁止轉換現金籌碼只能用來交換禁止轉換現金籌碼。

8.一旦玩家用光他們的禁止轉換現金籌碼，他們可以用贏得的

玩家可用贏得的現金籌碼換取禁止轉換現金籌碼券

現金籌碼在賭場收銀兌換處換取新的禁止轉換現金籌碼優惠券。換取是根據所得價值，並被增加到玩家個人的禁止轉換現金籌碼優惠券的記錄中。

9. 當賭場旅遊俱樂部團體離場時，禁止轉換現金籌碼優惠券記錄會被加總，所有剩餘的禁止轉換現金籌碼優惠券被退還。這為據以支付折扣的營業額提供了價值。所有的禁止轉換現金籌碼優惠券會被轉換成現金或者計入一個新的私人帳戶。

佣金回扣的支付是根據一個時期內禁止轉換現金籌碼的損失為基礎計算的。有句俗話有點道理，「進籠一元錢，上台兩元錢」（"Once through the cage equals twice over the tables"），意思是如果知道禁止轉換的賭金總額，實際的賭金總額大約可以按照2：1的比例計算出來。例如，假設百家樂是一種輸贏各占一半機率的賭博遊戲（這裡排除打平的可能），若下賭注的莊家是50,000美元和玩家50,000美元，那麼只要玩一次，賭場就擁有50,000美元，營業額就是100,000美元。

　　因此，一旦經過賭場籌碼兌換處取錢，就有兩倍的錢出現在賭桌上。這可以幫助大家理解，這就是為什麼在一種賭場遊戲如百家樂，賭場的莊家優勢是大約1.25%，而賭場老闆卻準備為禁止轉換現金籌碼支付大約1.5-1.8%，甚至更高的折扣。由於禁止轉讓的周轉率與正常的周轉率的比例是2：1，故賭場的莊家優勢可被視為是正常狀況下的兩倍。因此，百家樂被認為是以禁止轉換現金籌碼進行下注的方式讓賭場的莊家優勢擁有2.5%，或者反過來看，禁止轉讓的百分比可能被對分而使得他們的莊家優勢回到以實際賭金周轉率的比例線。無論怎麼看，兩種結果都是一樣的。

 ## 第二節　數學比率：簡單的等比數列

　　現在，讓我們從數學的角度看一下能不能找到一個公式來更加適當的定義這個比率。要從理論上把全部的禁止轉換現金籌碼變成0，一個玩家可能得一直不停的賭博直至精疲力竭。如果每次下注後可以得到一個理論回報率（theoretical return），我們可以得出下面的等式：

下注	下注之後的剩餘
1	p
p	p^2
p^2	p^3
p^3	p^4
p^4	p^5
……等	

其中，p是下注獲勝的概率。在這一過程中的下注總額等於：

$$1 + p + p^2 + p^3 + p^4, + \ldots, p^n$$

這可能提供了實際下注總額與禁止轉換現金籌碼下注損失的比率。這其實就是一個簡單的等比數列，它的解法可以在許多數學教科書上找到。解法是：

$$R = 1 / (1 - P)$$

其中，R＝比率

那麼禁止轉換現金籌碼以及百家樂的比率是多少呢？在這個例子中，根據相對概率（考慮到平手對禁止轉換現金籌碼沒有影響，這個結論就是正確的）計算，玩家下注獲勝的概率（p）是0.4932，莊家獲勝的概率是0.5068。因此：

$$
\begin{aligned}
R &= 1 / (1 - P) \\
&= 1 / (1 - 0.4932) \text{ 對於玩家而言} \\
&= 1.97
\end{aligned}
$$

或者：

$$
\begin{aligned}
R &= 1 / (1 - P) \\
&= 1 / (1 - 0.5068) \text{ 對於莊家而言} \\
&= 2.03
\end{aligned}
$$

如果莊家和玩家下注相等，那麼：

$$p = 0.5 ; R = 1 / (1 - P) = 1 / 0.5 = 2$$

那麼對於其他收益不相等的賭博（例如輪盤）又是怎樣的呢？我們以單零的輪盤遊戲（single-zero roulette）作為例子，p應該計

算如下：

單一號碼（straight-ups）
P＝0.027
R＝1.028

12個號碼／整欄（dozens and columns）
P＝0.324
R＝1.480

對等機會（even chances）
P＝0.486
R＝1.947

　　如上所示，實際收益與禁止轉換現金籌碼下注損失的比率不是固定的，而是各種博奕對應的概率和下注額的函數。因此，「進籠一元錢，上臺兩元錢」只有在相等機率的賭博遊戲下，才有一個較低的賭場餘額（house margin）才大致成立。如果禁止轉讓的下注純粹是輪盤的單一號碼（straight-ups），這個比率就會非常接近1。

　　怎樣使用另外的一項資訊呢？當使用禁止轉換現金籌碼建構佣金回扣項目時，很有必要了解這個項目的成本。讓我們看看幾個簡單的例子，並在表格中對此進行百家樂評價（同時玩閒家和莊家的時候）；賭場的優勢是1.26%。

理論的賭金總額 （theoretical turnover）	＝2 × 籌碼兌換處的賭金總額 （2 × cage turnover）
賭場稅（casino tax）	＝20%的彩金（僅適用於本案例） （20 percent win）
理論的彩金 （theoretical win）	＝賭場的優勢 × 賭金總額（edge × turnover） ＝1.26% ×（2 × 籌碼兌換處的賭金總額） （1.26 percent ×（2 × cage turnover）） ＝2.52% × 籌碼兌換處的賭金總額 （2.52 percent × cage turnover）
理論的彩金（稅後） [theoretical win（after tax）]	＝2.52% × 籌碼兌換處的賭金總額－20%的彩金 （2.52% × cage turnover－20%（win））
稅後彩金 （win after tax）	＝2.016% × 籌碼兌換處的賭金總額 （2.016 percent × cage turnover） ＝2.016% 每輪賭金 （2.016 percent per turn）

 第三節　比較不同遊戲的稅後盈餘計算方式

　　從**表**9.1所提供的資料之中，我們可以計算出各種佣金（commission）百分比所產生的結果。舉例來說，假若佣金設定為不可轉讓籌碼賭金總額的1.5%，即可計算出不同遊戲的淨優勢（net edge），如**表**9.2所示。

使用於輪盤中的禁止轉換現金籌碼

　　儘管有些賭場營運商不情願在某些遊戲中使用禁止轉換現金籌碼，例如輪盤，但是結論很清楚的顯示應該放棄這種想法。當然，

表9.1　不同賭博遊戲的賭場莊家優勢

遊戲	賭注	優勢 (%)	理論下注額：籌碼對換額	每注籌碼優勢 (%)	每注籌碼稅後優勢（%）
百家樂 Baccarat	玩家（player）	1.36	1.9732	2.6836	2.1468
	莊家（banker）	1.37	2.0276	2.3723	1.8978
	平手（tie）	1.26	2.0000	2.5200	2.0160
21點 Blackjack	對等（even）	2.70	1.9470	5.2569	4.2055
輪盤 Roulette	對等機會（even chance）	2.70	1.9470	5.2569	4.2055
	單一號碼（straight-ups）	2.70	1.0280	2.7756	2.2205
	12個號碼／整欄（dozens/columns）	2.70	1.4800	3.9960	3.1968

表9.2　提供佣金的效應

遊戲	賭注	每注籌碼優勢 (%)	每注籌碼稅後優勢 (%)	佣金（舉例來說）(%)	淨值 (%)
百家樂 Baccarat	玩家（player）	2.6836	2.1468	1.5	0.6468
	莊家（banker）	2.3723	1.8978	1.5	0.3978
	平手（tie）	2.5200	2.0160	1.5	0.5160
輪盤 Roulette	對等機會（even chance）	5.2569	4.2055	1.5	2.7055
	單一號碼 straight-ups	2.7756	2.2205	1.5	0.7205
	12個號碼／整欄（dozens/columns）	3.9960	3.1968	1.5	1.6968

如果這些人喜歡沒有佣金回扣的輪盤賭博，或者在一個減少的籌碼現金比例中賭博的話，那自然更好。相反，不允許輪盤中使用禁止轉換現金籌碼，也不會造成明顯的市場分割，只要裝作沒看見，賭場老闆和經理們是鼓勵玩家進入低收益的遊戲的。

可以迅速採用禁止轉換現金籌碼，並將它運用到已經提供禁止轉讓的賭場旅遊專案和佣金回扣的賭場嗎？是的。只要得到適當的監管審查，簽個名字就可以了。佣金折扣率、計算方式以及經營流程都會保持不變了。

 第四節　其他方式的解釋

讓我們看一下其他對禁止轉換現金籌碼使用的解釋。這也許能幫助那些不習慣數學公式或者那些希望向賭場人員解釋得更加簡潔的人。

考慮一下百家樂賭博。玩家在兌換收銀台買入兩個單位，從而得到禁止轉換現金籌碼優惠券。他帶著這些來到賭桌前，下了兩個單位的注。一注下在莊家，一注下在閒家。假設閒家勝而莊家輸（輸掉一單位的禁止轉換的）。玩家得到現金的籌碼。

此後，玩家拿著這個現金籌碼來到賭場收銀台，將其轉換成一單位的禁止轉換現金籌碼優惠券。然後，他再次回到賭桌，將優惠券換成禁止轉換現金籌碼，又下注一單位在莊家，一單位在閒家。這次假設莊家贏，閒家得到0.95單位的現金籌碼，損失一單位的禁止轉換現金籌碼。如果玩家現在離開賭場，我們可以得到：

最初的投入賭金（initial deposit）	=2個單位
接下來的投入賭金（subsequent deposit / conversion）	=1個單位
合計（total）	=3個單位
最終留存的禁止轉讓的單位（retained final nonnegotiable unit）	=1個單位
禁止轉換現金籌碼賭金總額（nonnegotiable turnover）	=3-1=2個單位
實際的賭金總額（actual turnover）	=4單位（2單位×2種決定）
損失（loss）	=0.05單位（提取1單位禁止轉讓＋0.95單位現金）
實際的賭金總額與禁止轉讓的賭金總額的比率（ratio of actual turnover to nonnegotiable turnover）	=4/2=2
賭場的莊家優勢（house advantage）	=0.05/4 =1.25%的實際賭金總額
賭場的莊家優勢（house advantage）	=0.05/2 =2.5%的禁止轉讓賭金總額

　　上面的計算很合理的展示了涉及的理論流程與機率流程。同樣的情形可以用在單零輪盤／歐式輪盤（single-zero roulette）上，我們還是使用整個循環（full-cycle）的方法：

最初的投入賭金（initial deposit）	=37個單位
買下所有的數字和0（cover all numbers and zero on roulette table）	
損失禁止轉換現金籌碼（loss in nonnegotiables）	=36個單位
獲得的現金籌碼單位（gain in cash chips）	=35個單位
留存的禁止轉換現金籌碼（retained nonnegotiables）	=1個單位
實際的賭金總額（actual turnover）	=37個單位
禁止轉換現金籌碼賭金總額（nonnegotiable turnover）	=36個單位

實際損失（actual loss）	=1個單位
實際的賭金總額與禁止轉讓的賭金總額的比率（ratio of actual to nonnegotiable turnover）	=37/36=1.028
賭場的莊家優勢（house advantage）	=1/37在實際的賭金總額 =2.7%
賭場的莊家優勢（house advantage）	=1/36在禁止轉讓的賭金總額 = 2.78%

　　因此，有別於R = 1/(1-p)，在一個完整循環中表述實際賭金總額與禁止轉換現金籌碼賭金總額比率的另一種方法是：

　　　　1+留存禁止轉換現金籌碼賭金總額
　　　　÷損失的禁止轉換現金籌碼賭金總額
　　　　在一次完整的循環中

附錄　辭彙表

buy-in / front money　存入金／賭博信託金

賭場顧客存入一筆博奕用途的金錢，在賭場當作一筆信用的賭博信託金，顧客前往賭桌賭博時，可以使用存入的這筆賭博信託金。

commission-based play　基於佣金回扣的賭博

也被稱為VIP賭博以及國際佣金。支付給顧客佣金回扣的佣金以確保佣金具有吸引力，一開始顧客通常需要存入超過25,000美元。

complimentary　互補性免費招待

也被稱為複合式招待（comp），確保顧客無償享受賭場服務，例

如酒店房間或旅館。互補性免費招待的優惠禮券（complimentary privileges）是基於賭博金額／活動支付（play volume/activity）給顧客的獎勵計畫項目的一部分。

drop　賭金

就賭桌賭博而言，指的是所有的現金以及籌碼優惠券（chip purchase vouchers）和互補性免費招待的下注優惠券（complimentary bet vochers）等。

hold percentage　賠率

指的是由彩金（win）除以賭金（drop）計算得到的百分數。可以按照每張賭桌來計算，也可以按不同的賭博種類計算，按天或者按班次以及一段時間都是可以的。對於賭場的管理層來說，這是一個核心指標。

junket　賭場旅遊俱樂部遊客

一群到賭場專門博奕的人。他們的行程是由賭場旅遊俱樂部營運商事先安排好的。

junket operator　賭場旅遊俱樂部營運商

負責組織賭場旅遊行程的人。通常是獨立的代理人，他們與賭場協商，為玩家爭取佣金回扣，同時也從賭場獲得一定佣金，這筆佣金是根據賭場旅遊俱樂部遊客團體（junket group）的賭博活動的賭金總額（turnover activities）來確定的。

theoretical win　理論的賭博彩金／理論的賭博淨收入

理論的賭場賭博彩金是根據賭金總額和賭場的莊家優勢。賭場的莊家優勢是計算機根據所有賭博遊戲的實際混合在一起的百分比。

turnover　賭金總額／總賭注金額

下賭注的總金額，也被稱為handle.

第 三 單 元

博奕與社會

Chapter 10

Nerilee Hing

賭博對澳洲社會的衝擊

Nerilee Hing

　　Nerilee Hing現任澳洲利斯摩爾（Lismore）南十字星大學
觀光與餐旅學院資深講師，並擔任該校博奕教育研究中心的
主任。Hing的教學領域為博奕、俱樂部管理、策略管理、企
業家領導精神以及餐飲管理。Hing的主要研究重點為商業博
奕管理，尤其是博奕產業的社會責任與問題博奕的管理。她
為許多政府及企業團體執行與博奕相關的研究計畫，也曾出
版許多在博奕、觀光、餐飲領域的書籍，並在管理期刊中發
表多篇文章。

 前　言

　　在過去二十年裡，賭博在澳洲以空前的高度成長及擴張——特別是賭場與博奕機的增加——已經為社會及經濟帶來一些衝擊。本章檢視這些在澳洲的衝擊，也指出賭博所造成的最引人關注的一項顯著的社會衝擊——問題賭博（problem gambling）及其相關聯的成本（associated costs）。在此並指出澳洲對現行政策之爭論，而本章所討論的重點是問題賭博。在釐清什麼是問題賭博及其對社會的衝擊之後，更解釋為何問題賭博在澳洲已經成為一個重要的社會議題，以及政府和賭博業者所實行的一些補救方法。接著談到一個公共健康方法來對應問題賭博，賭博業者也實施多種的負責任的問題賭博測量標準，來增進達到在賭博時的損害降低以及顧客保護。本章辨認了這些測量標準，以及探討賭博業者在實行時會面對的機會與挑戰，與達到有效處理問題賭博的成果為何。

 第一節　賭博的衝擊

　　賭博對社會的各個群族都有其衝擊，有一些會直接地衝擊到在博奕產業工作的人；有一些會間接地衝擊到從事其他行業者的人；又有一些會影響到參與賭博的人以及與其身邊所接觸的人；更有些衝擊是操縱廣達社會各個層面的（Productivity Commission, 1999）。Productivity Commission（1999）是第一也是唯一的澳洲全國賭博調查，茲將賭博所造成的衝擊清單彙列如下：

　　1.在產業內的衝擊：包括賭博業員工的收入、工作滿意程度、

賭場周邊的租金、投資者的利潤（有時為負利潤），及政府的稅收。

2. **對其他產業的衝擊**：賭博業也增加了就業機會，惠及其相關的周邊供給博奕產業需求的行業（如博奕機製造商或賽馬業），或者承接流動的增加之其周邊的互補的行業（如獲得顧客的計程車業及餐館業）。然而實際上，賭博產業（gambling industry）也是與其他產業競爭，相互爭取顧客的錢，所以賭博衝擊到了工作、利潤、投資及那些產業所付出的稅收等各方面。

3. **對賭博者的衝擊**：參與賭博是需要時間、金錢及集中精神的，賭博會導致人的情緒從極大的喜悅至絕望，也影響了其每一天的心情，從以往或許都待在家，變成為了光顧賭博地點而出門的人。

4. **問題賭博的衝擊**：當問題賭博發生時，會牽涉影響到與賭博者相關的事務、家人、朋友、同事、雇主、政府及社會福利機構代表、警務人員、法庭、法律及監獄系統。

5. **對社會群體的衝擊**：賭博也會衝擊影響到社會群體生活的性質與感覺氛圍，例如透過從賭博收益支持之社群俱樂部所提供的服務。透過娛樂地點的性質和娛樂的活動，以及在社群經驗裡與其互動之人的類型、人們對其生活社群的一般感受，以及人們的行為標準與社會道德觀等，這些社群為生活提供了不一樣的經驗和人際關係。

6. **對人們的興趣與活動的衝擊**：賭博的成長也為有些個體、媒體、顧問、活動集團、政府人員、政策顧問、部會首長，以及立法機構提供了新的或關注的興趣和行動來源。

無疑地，有些賭博造成的衝擊主要是經濟性質的，這些會在

第十一章中提到。主要是在那些社會性的衝擊之中,澳洲已經注意
到問題賭博與其衝擊所引起之軒然大波,故本章將著重於探討問題
賭博,以及各利益相關者現在如何盡力解決這個問題,來降低因減
少問題賭博所付出的成本代價,並且能夠保持源自於賭博的娛樂利
潤。

 ## 第二節 澳洲的問題賭博及其衝擊

　　澳洲所謂的問題賭博的定義,廣泛的被接受為是:「當一個
人從事賭博活動時,對他個人本身造成傷害,又或者對他(她)
的家人造成傷害,也有可能會禍及社會。」(Australian Institute
for Gambling Research, 1997, p. 106)。Productivity Commission
(1999)估計,約有1%的澳洲成年人口(約130,000人)有嚴重的
賭博問題,另外有1.1%(約160,000人)有適度的賭博問題,也就
是說有大約290,000人,或說是有2.1%的澳洲成年人有賭博問題。
這也說明了,澳洲問題賭博的普遍性。就有賭博問題的玩家而言,
Lesieur(1996)列舉了這些人有意志消沉、失眠、腸胃不適、憂
慮,及有心臟、高血壓、偏頭痛等問題,在後期更會有自殺傾向等
和其他壓力相關的典型症狀。當然,玩家的家庭也會受到影響,特
別是經濟上的負擔。加重負債也就意味著家庭開支不夠、逾期帳
單、被終止水電供應,不動產信貸被終止或被拍賣,甚至導致家人
沒有棲身之所。配偶常因被追討債務而感到心煩意亂,就會產生和
壓力相關的病症,進而有自殺傾向。玩家用謊言和欺瞞維持的婚姻
生活,最後導致家庭破碎,當然也提高了對孩子們的虐待和忽略的
可能性。在工作上,則遲到、缺勤、花更長的午餐時間及早退,這

些成了家常便飯,更甚者用上班的時間去賭博,工作時人也顯得煩躁及精神不集中。他們在一開始也許會向同事借錢或預支薪金或盜用公款。在用完自己的存款之後,開始向朋友借錢,也開始信貸,他們甚至使用非法手段來掙錢,包括詐貸、偽簽支票並跳票及盜用公款。有些白領罪犯最後受到法律制裁,賠上上法庭以及破產的代價(Lesieur, 1996)。政府為了幫助這些問題賭博玩家及其家人,也就加重了社會成本。Productivity Commission(1999)的研究發現,如果把這些普遍的賭博衝擊算入,在澳洲,一個有賭博問題的人至少會牽累社會中的另外五個人。

雖然這些估計表示,這些問題玩家僅占澳洲人口的非常少數,但全國性的問卷調查建議,問題玩家應該包含了15%的定期的、非樂透彩的賭客;更進一步的說是,他們輸掉的錢大約占了30%的賭博產業之收益,和超過40%的博奕機之收益,或說他們每年大概是輸掉了美金36億元。這也代表了問題玩家平均每人輸掉了美金12,000元,或說輸掉了他們家庭稅前收入的22.1%(Productivity Commission, 1999)。

由於衝擊的範圍及其嚴重性,問題賭博成了澳洲重要的社會問題,成為一個需要被考量的公共健康問題,而非所說的少數一部分不幸的人之問題。接下來將提供更深入的解釋和探討,來加強領略感受澳洲對博奕的觀點。

 ## 第三節 問題賭博在澳洲所增加的社會議題

在澳洲,許多因素指出問題賭博的增長催化了澳洲的社會問題,反映出其對問題賭博帶給社會影響的關切:

1. 問題賭博概念的改變：病態的（pathological）、強迫性（compulsive）、成癮的（addictive）、過度的（excessive），以及問題賭博，都是經常被用來描述頻繁而無節制的賭博所造成的害處。（Caldwell, Young, Dickerson, & McMillen, 1988）一直以來，人們總認為這是個人的意志力失常、成癮的或過度的行為，直到最近才改變觀點，認為這會導致不止個人甚至社會受到危害（Australian Institute for Gambling Research, 1997）。這使得澳洲已經以公共健康的概念方法來教養問題賭博。

2. 政府在賭博政策的轉變：在澳洲，賭博的政策和條例及稅收制是省政府的責任。雖然這些省政府普遍地同意，賭博政策的廣泛目標是諸如增加稅收、減少社會衝擊、確保產品的完整性，以及阻止犯罪行為產生（Productivity Commission, 1999），有時這些目標之優先處理順序會互相抵觸，影響了問題賭博之浮現，成為社會議題。從澳洲觀察到的是，有逐漸傾向以經濟上獲益的考量為優先順序，並以此為目標前進，而過於降低對社會衝擊的重視。故自1970年以來，市場刺激、擴張，和競爭已經成為政府在賭博政策目標上可見的特徵（McMillen, 1996）。

3. 賭博業的擴張與商業化：在澳洲，賭博的花費一直在逐步增加，賭博業者的收入也強健的成長，像賭場、酒店及俱樂部（Tasmanian Gaming Commission, 2002; Productivity Commission, 1999）。很多業者注資在對經濟波動狀況明顯地不受影響的賭博市場上，採取擴張主義的方法來表示對政府政策的滿意。其結果是人們更輕易且方便地接觸到賭博，各種各樣的賭法激增及有著更活躍的市場。這些因素使得大

眾對與賭博相關的問題表示關切，並尋求更多符合社會性的賭博責任條款。

4. 來自議員們的壓力強烈要求釐清賭博對社會的衝擊：至1990年代初期，反對賭博的立場主要是以道德爭論為理由，由教會成員及保守的中產階級來促進（Sylvan & Sylvan, 1985）。然而，隨著日漸普遍的教育與宗教分離的情形，社會越來越安穩及開放自由，制度化的賭博被視為文化上可接受的休閒活動，而反對賭博的立場就變成比較注重其對社會衝擊的增長，主要來自各種各樣的利益相關者，通常是提倡鼓吹限制和控管，而較少主張廢除。呼籲重整賭博業的利益相關者越來越注重問題賭博及其對社會的危害，直接把責任加在政府及賭博業者身上，而把玩家描繪成不負責任的，習以掠奪為目的下的犧牲者。

在澳洲許多的發展中，已經集中地描繪對問題賭博所帶來一連串的社會衝擊之注意，一項須要被承認為是公共健康之議題。以下將解釋，對於這項觀點的支持率增加，促成了較佳的賭博責任條款措施：降低危害以及保護消費者。

第四節　問題賭博的公共健康措施：降低危害與保護消費者的任務

明顯可見的，問題賭博現在在澳洲已趨向於由對社會的衝擊之角度來定義，較非從其隱藏的藥物因素或心理學的歷程來界定。這種觀點是來自於賭博的衝擊是根據社會因素，如個人的收入、性別、生活史、傳統，以及社會規範與價值（Australian Institute for

Gambling Research, 1997）。Productivity Commission（1999）也支
持這項看法，他們發現：

1. 問題賭博基本上不被多數受其影響者認為是心理疾病，儘管
 有些確實需要醫療來協助他們解決問題。

2. 問題賭博並不僅僅只有指向那些有嚴重問題的人，或者是那
 些需要心理諮商協助的人。非常重要的是須看待問題賭博為
 一種連續體——有些人只有適度的賭博問題而有些是比較嚴
 重的程度。

3. 公共政策應適當地引介給那些需要協助他們解決問題的人，
 那些生活在困難時期但不需要醫療協助或心理諮商涉入的
 人，以及那些有問題發生之風險的人。

4. 問題賭博應該被當成公共健康問題，其目標並非完全消除所
 有的賭博問題，而是以一種符合經濟效益的方法減少風險。

　　問題賭博在重新定位之後，給了政府和業者非一般的壓力，
特別是從執行政策上、管理上及市場的戰略上來看待問題賭博。所
以，以公共健康措施來處理問題賭博是現在比較受歡迎的方法，是
強調在降低危害與消費者保護策略之需求，而非僅只是當他們已經
發生問題後才提供協助給賭博者。

 ## 第五節　政府對問題賭博的回應

　　問題賭博在澳洲已經是屬於一個重要的公共健康議題，也已經
促使政府政策架構與規定的變更，更著重於透過執行較好的降低危
害與消費者保護之有責任的賭博責任條款。然而，澳洲政府在六個

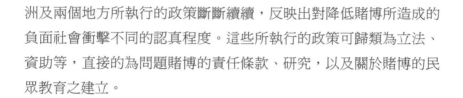

洲及兩個地方所執行的政策斷斷續續，反映出對降低賭博所造成的
負面社會衝擊不同的認真程度。這些所執行的政策可歸類為立法、
資助等，直接的為問題賭博的責任條款、研究，以及關於賭博的民
眾教育之建立。

一、為有責任的賭博立法

　　為了促進對消費者的保護，所有澳洲的省政府立法規定賭場最
低的賠率、年齡的限制及信貸賭額，並且在各個司法管轄地建立了
大量的監視及控制系統（McMillen, 1996），除了這些條例，也有
其他大量的改變，例如新南威爾斯（NSW）省是澳洲唯一一個引
入賭博責任制法案及條例的省。新南威爾斯的責任賭博立法修正案
（Responsible Gambling）法案1999就明確的闡明「修正一些法案以
減少傷害及濫用賭博條例，和引介及引導賭博活動的責任制」（p.
1）。法案裡面就介紹了與賭博有關的廣告業務條例、管理人員，
及員工對有責任的賭博之訓練、問題賭博通告的張貼、賭博條例的
說明、提款機及電子轉帳系統的設施的位置，以及移除「自我戒
賭」（self-exclusion）方案的法律障礙，以避免賭場鑽法律漏洞。

　　在其他省及地方的司法管轄地，法案及條例對有責任的賭博之
實行也只對有限度的範圍加以控制，這導致了不同形式的賭博有不
同的條例。例如，在昆士蘭區及Australian Capital Territory，有責任
的賭博之義務在賭場比在酒店或俱樂部更要嚴格執行，而在南澳這
種情形就剛好相反；又如對Totalisator Agency Boards（TABs）及彩
票的要求強制性執行少過對博奕機的要求。

　　其他一些省政府以分階段式的立法，實行其有責任的賭博制
度。比如，在維多利亞，博奕機法令1991 VIC要求博奕機據點允許

自我戒賭，配合一些既定的適合博奕機競爭的規定，為限制區域遵循特別的規定，ATM提款機和EFTPOS電子轉帳系統設施須設立於博奕區外面，並且禁止為了賭博目的從信用卡支付或預借現金的提供。在賭場業法（Gambling Legislation）（Responsible Gambling）Act條例2000下，維多利亞區更延伸其條例，包含目標為「培養有責任的賭博以減少問題賭博對社會的傷害」，及「滿足那些不會傷害自己和其他消費者的賭客」（p. 1）。並在這條例下凍結維多利亞區博奕機的數目，以區域的方式規定最多應有的博奕機台數，也限制二十四小時的營業執照，新申請的執照由地方政府發出，並說明其對該地區之經濟和社會的衝擊，用以提供政務會議來考量博奕機的擺設，設立賭博調查審核團（Gambling Research Panel），及提供規範條例給賭博相關的廣告，並且提供玩家條例資訊。而後，在年中更新的2001條例中，要求在所有的博奕機上裝置鐘錶，以及在每個博奕機之據點必須有自然光的照明。

另一個可以觀察到的變化是在昆士蘭區，省政府支持由賭博業者自發的規定準則，而非嚴格的條例。雖然如此，一旦這些自發的規定準則沒有被廣泛接受，立法的規則就會介入。

二、資助

大多數澳洲的省政府和地方政府都會向賭博業者徵收額外的稅收，像是賭場、酒店和俱樂部，以募集資金的方式用於特別的社區計畫，這包括了那些對問題賭博的處理，或者是以固定的賭博收益比例來資助提供給問題賭博的服務。只有西澳和南澳除外，僅依靠從產業來的自願捐助。

三、對問題賭博的直接協助

雖然在澳洲的社會、健康、福利、金融及法律服務有時需要處理問題賭博，但特定的問題賭博服務最近已經設立了（有別於自助會，如Gamblers Anonymous 及Gam-Anon）。在多數的司法管轄區之政府和產業，以兩種型態資助區內的問題賭博之服務（Productivity Commission, 999）：

1.賭博諮商和支持服務網路。除了新南威爾斯省之外的所有省，建立了一個以地域性為根據的網路，叫做Break Even（打平），提供免費的心理諮商給賭博者、他們的家人和朋友。
2.二十四小時救助熱線電話服務，提供立即危機的心理諮商，提供資訊和轉介服務，以及後續的支持。

四、問題賭博的研究方案

澳洲的很多地方政府將一部分的產業稅款作為研究賭博的經費，典型的是研究問題賭博對社會和經濟的衝擊、降低危害實施方針的有效性，以及治療問題賭博方法的效果。如新南威爾斯省賭場社區利益基金（NSW Casino Community Benefit Fund）就定期邀請計畫補助金申請者，研究賭博對社會與經濟在個人、家庭和一般社會的衝擊。在維多利亞的賭博研究中心（Victorian Gambling Research Panel）中就採取不同的方法，他們發展了一個為期一年的研究方案，然後提出給計畫牽涉的人。

五、社區教育

　　廣泛的教育方案，主要是著重透過教導關於有責任的賭博策略、風險因素、徵兆，以及問題賭博的效應，來降低賭博的危害。在澳洲只有司法管轄區的維多利亞和昆士蘭實行全面的社區教育，維多利亞有三個電視臺、廣播電臺及廣告宣傳看板，各自被評估並且連接其電話熱線或其他服務之衝擊（Wootton, 1996）。在昆士蘭較新的有責任的賭博協會競選運動（Responsible Gambling Community Awareness Campaign），其關鍵標語是「不要讓賭博控制你」再加上「玩家的責任」的口號，再次提醒及加深玩家早已知道的有責任的賭博之行為。這些訊息反映在針對賭場常客的一系列創意的廣告裡，尤其是社會上十八歲至三十四歲的主流年齡。競選運動的素材被展示在有執照的據點、報紙、公車上、計程車上、公車候車亭、廣播，及電影院，也有專家為大學設計的訊息（Queensland Treasury, 2005）。維多利亞區也開發了賭博教育指導方針供小學及中學學校，而昆士蘭政府更在學校課程中加了兩個單元：(1)健康的賭博：溝通技巧的建立與賭博；(2)減少健康生活的風險（Productivity Commission, 1999）。在其他州，社會教育主要限制給協調社會保健和福利單位產業且收支平衡（break even）的人員及一般社會大眾。

　　總而言之，這些年澳洲政府所採取來處理問題賭博的行動已經增加。雖然這些努力是值得稱讚的，但大多數澳洲省政府都很依賴賭博稅收，由於約占整體稅收的12%（Productivity Commission, 1999），所以不太可能去推廣採用會實質地減少賭博稅收的標準。反而倒是賭博業者的責任義務，據點介紹推廣有責任的賭博之標準。

 ## 第六節　產業對問題賭博的回應

　　近年來在許多司法管轄區，博奕產業領域及賭博業者已經介紹推廣有責任的賭博之方案以及準則標準。一項綜合的審計（Hing, Dickerson, & Mackellan, 2001），鑑定與審查澳洲在2001年間執行的三十個自發性之有責任的賭博準則標準。這部分是對施行有責任的賭博準則標準範圍進行解決及評論，根據所訴求的公共健康之降低危害與消費者保護的目標，來分類這些執行的準則。

一、降低危害的準則

(一)消費者教育

　　消費者教育牽涉提醒消費者問題賭博的風險及忠告有責任的賭博，部分提倡的資訊類型包括：讓人們了解什麼是問題賭博；問題賭博者囊括所有年齡、性別和背景；問題賭博的現象（如在輸時又繼續追加和失去自我控制）；問題賭博的風險因素（如精神抑鬱或壓力）；問題賭博的後果（如因此貧困、失業和與身邊的人關係絕裂）；及在哪裡可以尋得協助（Productivity Commission, 1999）。然而，目前產業的努力主要專注在為問題賭博支持服務提供聯繫細節，有時會包含附上警告標語及問題賭博指標的檢查清單。這些資訊通常以海報、禮券、或皮夾卡片的方式放置在賭博的地方、廁所或靠近提款機和找換錢的地方。如此的訊息也可以引入在博奕機的螢幕畫面上，但這樣的方式並不常見。有限的問題賭博資訊在大部分的TAB及彩票販賣處都可以見到。

(二)問題賭博的警告用語

賭博業者所使用的標語，比起其他在公共健康部門活動所用的標語就傾向較溫和（Productivity Commission, 1999）。一些標語如「用你的頭腦下注，不是超過它」；「你最好的下注是你可以負擔的」；「要做贏家，那就只為了樂趣玩玩就好」；「玩得有樂趣，但安全地玩」。為了提醒人們賭博方面安全性的議題，似乎可以考量公共健康部門用的準則，成為研究替代的資訊、媒體、標語，和放置問題賭博資訊之效果的範疇。

(三)使用自動提款機及電子轉帳系統

為求方便使用，據點設置的自動提款機（ATMs）及電子轉帳系統（EFTPOS）導致賭博危害之升高，所以賭場內就限制了從賭場據點內的自動提款機多次提款，及提款金額的限制或完全的終止提款（Productivity Commission, 1999）。在澳洲的一些司法管轄區，自動提款機及電子轉帳系統不可以擺設在賭場、俱樂部及酒店內。當其他準則標準施行時鼓勵自發性，有一些區是自行將這些移出賭場，自動提款機在很多場合只提供從存款或支票帳號提領現金。基於降低危害標準，澳洲國家銀行（National Australia Bank）撤走所有賭場內的提款機。

(四)限制支票兌現

雖然有些是強制性限制在賭場兌現支票的，但也有一些賭博業者自行實行這項限制。然而，在自發性澳洲的準則標準中關於支票兌現的限制，很少有徹底的要求禁止於賭場據點發生，但有施行其他可考量之變化的限制。比如，一些產業的條例規定不允許支票在

賭場內兌現，有些則限制第三者或聯合的支票，也有的限制當天所能兌現的金額。

(五)以支票支付贏家

澳洲賭場也強制性規定以支票支付部分大筆贏得金額，是為降低為害及安全標準。其他有自發性的策略施行，有些業者鼓勵贏得大筆金錢的顧客能夠有段冷靜期，並且以支票接受款額；也有業者明訂限制贏得澳幣1,000或2,000以上的賭金，一律以支票或電子轉帳的方式支付。

(六)回歸現實面

在賭客的視線範圍內設置時鐘，可以幫助玩家追蹤了解所花費在賭博的時間，並且讓他們回到現實面（reality check）。在澳洲司法管轄區外的地方，是有強制性的設置時鐘，而在TABs這是基本的商業操作，有些賭博業者自發性地在賭博地方陳列時鐘。除此之外，一些窗戶及自然光也可以讓玩家在賭博時知道當時的時間。

(七)鼓勵遊戲中暫停

一些賭場地點按照法律規定，每天至少要關門休息幾個小時，其中不提供食物和飲料及換錢幣服務，賭場也鼓勵玩家在遊戲中暫停去休息。

(八)預設約束策略

預設約束策略（precommitment strategies）以玩家指定每人在每週或者一段時間內可以下注的限制方式運作，雖然這樣的標準在澳洲很少用到，且主要是限制使用在線上賭博（online

gambling）。在科技的幫助下，這些「無現金博奕」（cashless gaming）以智慧卡（smart cards）的方式提供進一步的機會，使得賭博者必須定下預設的賭金才能開始賭博。

(九)限制工作人員賭博

賭場的員工也可能是有風險的顧客之一。雖然按照法律一律禁止員工在他們工作的地方賭博，也有些澳洲的司法管轄區、賭場、俱樂部，以及區外的酒店地區，自發性地禁止員工在他們的工作地點賭博。

(十)禁止醉酒者賭博

很明顯的，醉酒者會削弱了他們做賭博的決定和自制的能力。在澳洲，酒業牌照法令（the liquor licensing acts）也禁止業者對醉酒者提供服務。許多自發性的有責任的賭博準則標準建議則對醉酒者作出測試的步驟及拒絕為他們服務。

(十一)自我戒賭

所有澳洲有責任的賭博之方案的賭場、俱樂部及酒店都設有自我戒賭（self-exclusion）方案的步驟及條例。通常賭場及玩家會一起簽下關於賭場與顧客之間的約束，並提供問題賭博支持服務的聯繫。通常都是對內部運作的，雖然有些採取的是對全區性的方式。例如維多利亞區的俱樂部及酒店，其自我戒賭方案的方法就是由玩家自行決定所要禁涉的場所，另外的變化方式是設定最短自我戒賭期。有些方案通常由玩家自行決定，而其他的倡導最短的一段時間一般是三到六個月。雖然說自我戒賭方案是個有用的附加方法，以鼓勵問題賭客去正視及處理他們的問題，並且協助他們取得

心理諮詢與支持的服務（Productivity Commission, 1999）；但「自我戒賭」方案仍存有其內在的弱點——依賴賭客本身發現自己問題所在，導致限制了對那些否認自身有問題的賭客之作用，自我戒賭者也可能會迴避自設的禁足區而到另一個賭場去，這對賭場而言著實很難監視及強制；另外，如對那些違規的自我戒賭者施以罰款，通常都會對那些早已經歷經濟問題的問題賭客造成另一個經濟問題；要證明自我戒賭者違規，通常又會涉及法律上的問題；賭場必須出示自我戒賭者的自我戒賭法約；這些策略對於博奕業者來說，無疑是須要很大的動力才有辦法執行（Productivity Commission, 1999）。

(十二)直接輔導

一些大型的賭場為其顧客提供直接的心理諮商，或許會有專聘的諮商師，也或許是安排諮商服務以提供危機介入。

二、消費者保護條例

(一)產品資訊

為了最佳化有影響的購買決定，賭博業者可以提供給顧客的基本資訊包括有不同形式賭博的價格，如贏的機會、賠率及主要的支付情況，以及關於賭法最常發生誤解的資料情況（Productivity Commission, 1999）。幾乎所有的澳洲賭博業者都有提供產品的資訊給玩家，從簡單的提供一些玩法規則到玩家提出的需要，以及能讓人理解的小冊子解釋賭注的型態、遊戲的選擇，以及贏的機會。還有許多範圍可以從用在其他公共健康議題的方法中學到，尤其是

那些被認為最有效的內容；以及傳達產品資訊與更進一步可以影響
購買行為的媒體。目前，仍沒有為賭博產品進行這方面的研究。

(二)有責任的廣告及促銷

雖然對賭博的廣告及促銷（advertising and promotion）受到交
易法的約束，但已被抨擊為對其無控制力，以及忽視賭博是否比用
在其他產品之上的約束更需要特別的關注。因為廣告資訊或賭博科
技的作用，不斷加深關於贏錢的錯誤信念，或許仍有些空間可以執
行更嚴格的廣告控管，同時應在賭博廣告中加入對其賭博產品之風
險警告（Productivity Commission, 1999）。在澳洲，有許多有責任
的賭博準則法規提供指導原則給有責任的賭博，且有些是關於道德
認知的特殊廣告道德準則。典型的內容是基本上必須合乎法律；廣
告目標是針對十八歲以上的人們；被認為有好品味的廣告必須符合
社會的標準；沒有錯誤的、誤導的，以及騙人的廣告；更不可將賭
博和酒類有所牽涉。雖然如此，這些都只是要求業者自行審核其廣
告要符合規定。

(三)消費者申訴機制

澳洲的法規規定所有的司法管轄區必須負責任地處理消費者的
申訴，但問題是其效率不高，主要原因是沒有一個獨立的法律部門
負責這些申訴（Independent Pricing and Regulatory Tribunal of NSW,
1998; Productivity Commission, 1999）。雖然說法規問題實質上並
非業者的責任範圍，但業者有義務讓消費者知道申訴的途徑與權
利，在澳洲很多自發性的賭博條例都有提醒業者這點，有些賭場更
張貼告示以告知消費者。

(四)隱私機制

　　雖然現有的法規已經有賭博業者必須遵守隱私的條例，但這些必須有額外附加的規定。這些在澳洲的有責任的賭博準則法規已強調對顧客的資料必須保密以及對玩家所贏得的款額不能公開。但在一些情況下，如玩家須用到會員卡時，或在網路及電話運用戶頭下注時，且更有一些常見的排除條件限制下之下注的情況是必須由賭場員工代勞的等等，在現有的隱私機制（privacy mechanisms）法令已經不足之下，額外的關注就必須加予在有責任的賭博準則法規的實行上。

 第七節　有責任的賭博條例的效果

　　在澳洲有了有責任的賭博方案條例的大綱概要及執行後，很明顯地我們要問，它的效果到底如何？這個部分把問題由效果的三種類型方面來談——方案執行的效果、對玩家行為改變的效果，以及減少問題賭博的效果。這個分析符合使用在一般的公共健康方案評估上，其辨識了三種類型的分析評估：過程評估、衝擊評估及結果評估（Hawe, Degeling, & Hall, 1990）。下面的討論即是由此三面來考量澳洲之有責任的賭博方案。

一、過程評估：方案執行的效果

　　過程評估（process evaluation）是量度執行公共健康方案時是否達到預期的計畫目標（Hawe, Degeling, & Hall, 1990），也就是評估這方案到底在執行時有多成功。因為在澳洲的有責任的賭博方

案都是自發性的,且由業者聯合會制定發展出來的,而並非各自開發的,所以在公布方案時的過程,和散布方案資料、訓練管理人員及工作人員,以及一般支持方案執行的過程,以擴大執行率是非常重要的。一些基本的支持機制包括驅動方案的聯合會及提供諮詢,這些機制同時也在不同的業者聯會中提供聯絡的作用,也提供對管理人員及工作人員的訓練,也印發了方案執行的手冊,及有責任的賭博方案的標語等等各種幫助方案執行的方式。

雖然上述關於在澳洲檢查有責任的賭博準則法規(Hing et al., 2001)發現,多數自願性的方都支持這類的過程評估,但是其主要的困難是提供獎勵給遵守者或對不遵守者懲罰。當一個準則法規只用在一個地方,比如說一個賭場,管理階層可監控以確保其落實,就像類似監控其他組織的條例落實一樣,然而一個準則法規是針對所有區域或所有的省時,遵守的機制執行時便受到限制,這個產業組織以及指導委員會較沒有權力來強力執行法規,通常遵守的比例是根據業者自我檢查系統,而比較不是一個獨立的過程評估。

二、衝擊評估:改變賭博者行為的效果

衝擊評估(impact evaluation)是在檢查公共健康方案是否有提出對於目標群眾之期望的行為改變,及在造成健康問題之風險因素方面是否有達成期望的降低(Hawe, Degeling, & Hall, 1990)。所以,這種類型的有責任的賭博方案的評估會檢查是否以及到什麼程度,已經被執行的準則指引賭博者採取更多有責任的賭博行為,如花費不超過自己所能負擔的、賭博時間不長於所計畫的、對他們的賭博做出明智的決定,或者是如何提出與賭博有關的抱怨申訴。至今,仍沒有如此有責任的賭博方案的評估在澳洲進行。

三、結果評估：減少問題賭博的效果

結果評估（outcome evaluation）是關注公共健康方案較長期的效果，通常也是評估帶來在健康問題中期望的改變是否成功（Hawe, Degeling, & Hall, 1990）。對於有責任賭博的方案，如此的評估會牽涉到檢驗是否問題賭博已減少以及到什麼程度。同樣地，仍沒有如此的評估在澳洲進行。反而，所有現存的有責任賭博的方案已經以從上而下的辦法來進行發展，發展的策略與程序被認為可以減少問題賭博以及推廣有責任的賭博。現在我們所需要的是由下往上的辦法來評估哪一個策略實際上在處理問題賭博上更有效果。然而，固有的挑戰會在如此的評估中遭遇到，這些挑戰包括了對在社會裡之問題賭博在方案實施前與實施後之普遍性的研究，杜絕方案的效果受到其他效果的干擾，以及確認任何問題賭博的準則法規是有效的、可信賴的，與健全的。

 第八節　結　語

在澳洲已經有許多進一步的方法來處理最明顯的賭博社會衝擊——問題賭博，重新將賭博認定為公共健康問題是其核心作為。Korn及Shaffer（1999）指出，如此的觀念將焦點集中在各方面的預防、治療與復原議題，以及組織的和政治的作為對問題賭博的影響，而非僅限於個人的作為。他們也注意到以公共健康的觀點來看問題賭博時，可以助長多樣的策略與觀點的介入，因為他們意識到風險的連續性、回彈性，以及會影響到賭博相關問題發展和管理的保護因素。在澳洲已經施行了一些各樣的策略，本章詳細說明了政

府與賭博業者推動的方法。然而，仍需要進一步的程序確保廣泛的
與一致的法令準則之實施，其效果在改進具有風險性的賭博行為，
以及減少問題賭博的效果。

 參考文獻

Anglicare. (1996). *More than just bob each way: Tasmania takes the gamble out of service delivery.* Hobart: Department of Premier and Cabinet.

Australian Institute for Gambling Research. (1997). *Definition and incidence of problem gambling, including the socio-economic distribution of gamblers.* Melbourne: Victorian Casino and Gaming Authority.

Caldwell, G. T., Young, S., Dickerson, M. G., & McMillen, J. (1988). *Social impact study, Civic section 19 development and casino: Casino development for Canberra: Social impact report.* Canberra: Australian Government Publishing Service.

Hawe, P., Degeling, D., & Hall, J. (1990). *Evaluating health promotion: A health worker's guide.* Sydney: MacLennan and Petty.

Hing, N., Dickerson, M. G., & Mackellar, J. (2001). *Australian Gaming Council summary responsible gambling document.* Melbourne: Australian Gaming Council.

Independent Pricing and Regulatory Tribunal of NSW. (1998). *Report to government: Inquiry into gaming in NSW.* Sydney: Author.

Korn, D., & Shaffer, H. (1999). Gambling and the health of the public: Adopting a public health perspective. *Journal of Gambling Studies, 15*(4), 289-365.

Lesieur, H. (1996). Measuring the costs of pathological gambling. In B. Tolchard (Ed.), *Toward 2000: The future of gambling, proceedings of seventh national conference of the National Association for Gambling Studies* (pp. 11-22). Adelaide: National Association for Gambling Studies.

McMillen, J. (1996). *Perspectives on Australian gambling policy: Changes and challenges.* Paper presented at the National Conference on Gambling, Darling Harbour, Sydney.

Productivity Commission. (1999). *Australia's gambling industries* (Report No. 10). Canberra: AusInfo.

Queensland Treasury. (2005). *Responsible Gambling Community Awareness Campaign.* Available online at: http://www.responsiblegambling.qld.gov.au/gamble=resp/awareness=camp/index.shtml.

Sylvan, R., & Sylvan, L. (1985). The ethics of gambling. In G. Caldwell, B. Haig, M. G. Dickerson, & L. Sylvan (Eds.), *Gambling in Australia* (pp. 217-231). Sydney: Croomhelm Australia.

Tasmanian Gaming Commission. (2002). *Australian gambling statistics 1975-76 to 2000-01.* Hobart: Author.

Wootton, R. (1996). Problem gambling: A successful community education program in Victoria. In B. Tolchard (Ed.), *Toward 2000: The future of gambling, proceedings of the seventh national conference of the National Association for Gambling Studies* (pp. 189-209). Adelaide: National Association for Gambling Studies.

Chapter 11

Jeremy Buultjens

澳洲賭場的經濟學

Jeremy Buultjens

　　現任澳洲利斯摩爾（Lismore）南十字星大學觀光與餐旅學院資深講師。授課科目為經濟學以及觀光業規劃。他的研究興趣包括：餐旅業中的聘僱關係、負責任的博奕產業以及在地觀光業。他曾在討論聘雇關係與餐旅業的期刊中發表文章。Buultjens目前擔任*Journal of Economic and Social Policy*的聯合編輯，同時也是南十字星大學博奕教育研究中心的成員。

前　言

　　澳洲賭場迅速擴張對博奕產業的環境已成為較近期的現象，它們的引入標誌著政府博奕政策開始從關注社區福利到更注重實用性和經濟性的轉變。賭場被視為經濟衰退、稅基縮減以及棘手的失業問題的解決方案。儘管賭場存在這些實實在在的利益，公眾對於在一些法律許可權上引入和擴張賭場的嚴厲反對聲浪仍不絕於耳。這種反對聲音大多是基於賭博和賭場擴張方面所造成相關的經濟和社會成本。

　　本章的目的是檢驗澳洲賭場賭博的經濟衝擊效應。本章在一開始會大概簡單描述澳洲賭場產業的發展和影響政府政策的經濟措施，下一個部分是討論澳洲賭場產業和它的市場結構，接下來是對這一產業發展相關的經濟利益和成本的檢驗，在討論完收益和成本後，最後是對於澳洲賭場產業和未來期望的約束進行描述。

第一節　澳洲賭場產業的簡史

　　自1973年第一家賭場開幕以來，賭場賭博的擴張倍受注目。舉例來說，塔斯馬尼亞的瑞斯特點賭場（Wrest Point Casino, Tasmania）從1973年正式揭幕後，澳洲賭場消費金額在所有博奕消費金額的市場占有率，由原本的零成長到2000至2001年的20%（Tasmanian Gaming Commission, 2002）。2001年時，澳洲賭場的博奕消費金額是25億4,330萬澳元，其中維多利亞省占最大的賭場消費額總計有9億4,570萬澳元（Tasmanian Gaming Commission,

2002），其中一家賭場的平均利潤率（average profit margin）是
3.4%或9,300萬澳元（Australian Bureau of Statistics, 2000）。此外，
在2001至2002年，賭場對各省份與領土稅收的貢獻大約是5億80萬
澳元（ACIL Consulting, 2002）。就澳洲所有商業博奕在這一時期
迅速擴張而言，這一產業的擴張更為驚人。

　　澳洲賭場產業的發展經歷了三個顯著的階段或浪潮
（McMillen, 1995）。這一發展歷程在第一章有所闡述。儘管它
的發展歷經三個顯著階段，不過澳洲所有賭場（**圖11.1**）的建立
和全球經濟的變化是緊密相連的（Australian Institute for Gambling
Research [AIGR], 1999, p. 119）。

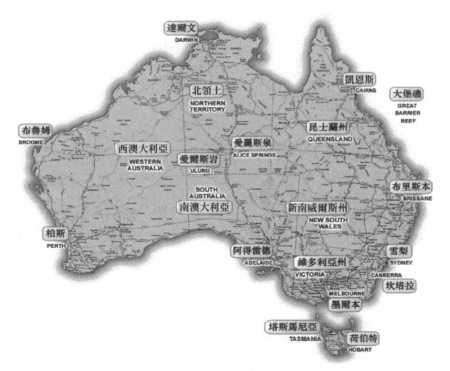

圖11.1　澳洲賭場的位置

　　起初的十三家合法賭場是在1970年代早期建立於塔斯馬尼亞和北領土（Northern Territory），當時這兩個區域的經濟是非常落後的，當地的政府希望賭場的興建和營運能幫助這些地方注入新的活力（AIGR, 1999; McMillen, 1995）。塔斯馬尼亞省和北領土的賭場相對上是設計在偏僻的目的地低調發展，以吸引遊客並推動地方經濟的活動為主。

　　由於澳洲經濟的持續衰退，而塔斯馬尼亞省賭場成功興起和北領土較小的程度的蕭條，鼓勵了其他省分考慮把賭場作為刺激經濟成長的工具。賭場發展的下一個階段發生在1980年代末期的柏斯（Perth）、黃金海岸（Gold Coast）、阿得雷德（Adelaide）、坎培拉（Canberra）、湯斯維爾（Townsville）和聖誕島（Christmas Island）。這些賭場的興建是試圖使它們的城市經濟多樣化，經濟由初級的生產製造業轉向包括觀光旅遊業在內的服務業，以推勵經濟的成長。此外，在這段時間，這些省承受著與日俱增的壓力，由於聯邦政府的撥款削減，它們不得不在更大的程度上能自給自足。第二階段的賭場是以建立類似較大形式的美國式賭場為主，它們鎖定的是大眾觀光旅遊市場（AIGR, 1999），故這些賭場都坐落在大型都市的市中心，以吸引當地居民和觀光客的惠顧（McMillen, 1995）。

　　澳洲賭場發展的最後一個階段是開始於1990年代。澳洲一些沒有賭場的省分，其壓力日益增加，而它們建造賭場是為了防止其博奕市場的占有率滲漏到其他省和領地特區的博奕市場中。這個最後發展階段的特徵，是省政府需要克服由1980年代晚期和1990年代早期的經濟衰退期所引起的經濟負成長和產生的財政問題，賭場也是出於這種需要而發展起來的（AIGR, 1999）。墨爾本、雪梨、布里斯本的各大城市中心和凱恩斯（Cairns）旅遊目的地的大型賭場就

是在這個最後發展階段所興建的。

 ## 第二節　賭場的市場結構和所有權制度

　　澳洲的一些賭場吸引著一部分平均每人最高博奕消費額的賭客，因為它們的地理位置接近於亞洲的豪賭客（high-roller，大戶）市場。在2000-2001年度，澳洲來自國際觀光客的淨賭博收益達到61,100萬澳元，比起前一年度增加13%，其中賭場的豪賭客貢獻了50,000萬澳元，較前一年度增加了8%（Australian Bureau of Statistics [ABS], 2001）。在1998-1999年，賭場業從賭桌上收益22億澳元、從電子博奕機上收益86,700萬澳元和從基諾遊戲上收益2,400萬澳元。這些數據顯示了跟1997-1998年相比，電子博奕收入成長24%，但是賭桌遊戲收益與去年同期相比卻減少了7%（ABS, 2000）。

　　與荷蘭、奧地利和菲律賓等國賭場經營完全由政府掌控的國家不同，澳洲政府承認了其主要賭場的私人所有制（Eadington, 1999）。私人所有制也與較早期澳洲博奕業直接由省政府執掌的那種主要形式相反，而這種情況在澳洲已不復存在。

　　政府無需招標的形式，把荷伯特市瑞斯特角賭場的營業執照給予聯邦飯店公司（Federal Hotels Ltd.）。賭場的營業執照每年須更新一次，並且在最初的二十五年裡，塔斯馬尼亞省的南部不會再發給任何其他賭場營業執照。這說明了營業執照持有者的實際壟斷權。政府也將這一風險投資的外國人股份所有權限制在38%以內。

　　北領土的賭場是建立在塔斯馬尼亞的法規基礎之上。然而，在這個領土，賭場建立的計畫需要由未來的開發者提交。起初，達爾

文賭場（Darwin casino）並沒有提供任何博奕機器，但這一情況在十八個月後改變了。自1970年代早期起，北領土對賭場的運營和管制進行了一些改變。

建立在塔斯馬尼亞和北領土的兩家賭場設定了區域壟斷的形式，這一形式後來成為澳洲賭場政策的特徵（AIGR, 1999）。因此，澳洲的產業是以大型城市和少數旅遊目的地的壟斷條款為基礎的（Mossenson, 1991）。然而，除了西澳大利亞省之外的所有省份，由於諸如飯店和俱樂部等其他形式的博奕場館也供應電子博奕遊戲機，賭場的壟斷狀態都被顛覆了，其他博奕遊戲賭博在一定的程度上限制了賭場的收益能力。

 第三節　賭場的衝擊

一般來說，鑑定和評估博奕影響是一個複雜問題，特別是賭場的衝擊。雖然賭博可能有正面和負面的影響，而且，雖然這些衝擊也許主要是社會的或經濟的性質，這些類別總是並不那麼的清楚。評估博奕衝擊的困難來自於下列這些考慮因素：

1. 衝擊的類型：這些衝擊可包括不同的區域，例如像是觀光旅遊業、犯罪、稅制、就業和問題賭博。

2. 分析的層面：賭博的衝擊在省、地區、社區和個人或家庭層面等，各類型的層面都有值得注意的變化。

3. 賭博的類型：賭博的衝擊也許在每種類型的賭博都可能有值得注意的變化（如在博奕機、賭場遊戲、賓果遊戲和投注活動）。

4.時間範圍：賭博的衝擊在短期和長期之間可能各有變化。

5.人、團體和組織的影響：賭博衝擊對不同的人、團體和組織是有所不同。更進一步的說，這些衝擊可能改變他們的本質、程度，無論他們主要是正面的或是負面的衝擊變化。

6.衝擊的本質：賭博可能有經濟、社會、文化和政治衝擊。

7.衝擊的程度：某些衝擊只有影響到那些直接地介入賭博的賭客，而其他的衝擊可能更廣泛地影響一群賭博的利害關係人。

如**表11.1**所顯示，儘管有上述這些考慮，但從賭場的發展來辨認衝擊是有可能的。AIGR（2000）確定在墨爾本的複合式賭博娛樂場的建立可能有一些衝擊的產生，例如加強目的地的形象、提供額外的娛樂和休閒選擇且增加觀光旅遊業消費，取代原本當地娛樂業和休閒消費。這些衝擊會在後面部分加以仔細說明。

表11.1 博奕發展在觀光、娛樂及休閒所預期的直接衝擊

發展	實例	觀光、娛樂及休閒影響
博奕發展	娛樂設施的建立	1.顧客需求增加：帶來國際、省際、省內的觀光客，以及當地人的光顧。 2.強化目的地形象：造成產品範圍擴張、類似的地區性競爭。 3.增加促銷的機會：提供了一個旅遊目的地促銷的主要作用，對於小型企業來說有活絡的影響。 4.增加會議市場的機會：說明這個場所的適宜性與複雜性的用途。 5.增加大型活動／表演的提供：說明這個場所的適宜性與複雜性的用途，以有助於贊助。 6.增加娛樂及休閒選擇。
博奕消費支出增加	皇冠賭場	1.擴展國際觀光的消費額。 2.取代省際／省內觀光、娛樂及休閒消費。 3.取代當地娛樂及休閒的消費。 4.增加社區贊助式廣告（sponsorship）與捐贈。

資料來源：Australian Institute for Gambling Research (2000, p. 16).

 第四節 賭場帶來的經濟利益

一、消費者的利益

　　來自賭場發展的潛在收益落在三個主要的面向。第一個利益就是賭場所提供的實質消費者利益或享受，讓這些消費者可以適度的在賭場內賭博。Eadington（1999）指出，如果社會上存在著對賭博強烈的道德譴責，消費者剩餘水準會隨著譴責的強度而打折。

　　隨著澳洲人變得越來越富裕和他們潛在的自由支配的花費也隨之增加，他們增加了追求各式各樣的博奕活動作為娛樂和休閒的機會。圖11.2描述了自1976至1977年度開始，澳洲博奕產業實際的消費金額（調整了通貨膨脹的影響），並顯示了主要成長的博奕種類區塊。儘管全澳洲有超過7,000家企業提供博奕服務（Productivity Commission, 1999），但是主要的實際成長出現在賭場、俱樂部和飯店的區塊（近來則新增了體育賽事下注），成長下降則出現在彩票、賽馬以及小賭博遊戲（minor gaming）[譯註1]的區塊。與整個產業成長相伴的是合法博奕選擇的更加多元化。

　　博奕，尤其是賭場博奕，現在被認為是澳洲人合法的娛樂活動。博奕消費的增長反映了賭場博奕在澳洲的流行程度，見**表11.2**。Productivity Commission（1999）指出，博奕帶來的主要好處就是消費者可以購買該服務，並獲得樂趣。另外委員會也注意到，

[譯註1] 小賭博遊戲（minor gaming）是一種將收益用於非營利組織或慈善用途（如教育、福利、體育和娛樂）的遊戲，而不是為私人利益或任何人的利益，除非是以捐助的方式。「塔斯馬尼亞博彩委員會」已經批准一些遊戲為小賭博遊戲，其中包括賓果、獎券、幸運大信封，以及塔斯馬尼亞的最佳博彩遊戲。玩家必須年滿18歲，並且有一個持有小遊戲賭博許可證的負責人。

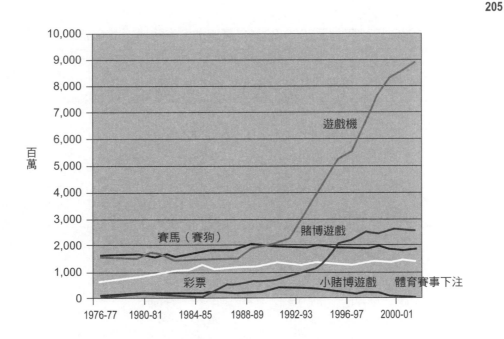

**圖11.2　1972-1973年度至1998-1999年度澳洲不同類型賭博的實際
消費支出**

資料來源：Compiled from Tasmanian Gaming Commision, 2004.

這種樂趣可能來自舉辦地點、社交互動、風險、激動的預期或者這
些的組合。委員會認為舉辦地點提供了可獲取的、舒適的和安全的
社交環境，而這正是吸引人們的地方，更重要的是，玩家買的是獲
勝的希望，對於找樂子的玩家，獲勝的預期就是樂趣的一部分；但
是對於問題玩家（problem gamblers）來說，這就是他們最大的問
題了。

　　透過完善的休閒設施，全國各地的賭場確保社區和個人都可以
從中受益。例如，墨爾本的皇冠賭場（Crown Casino）不僅提供賭
博，而且提供其他各種各樣的娛樂，若干的餐廳和零售百貨的暢貨

博奕產業發展──亞太地區的發展與影響

Casino Industry in Asia Pacific

206

表11.2　1975-1976年度至2000-2001年度澳洲各省賭博消費金額的成長（百萬元）

年度	新南威爾斯	維多利亞	昆士蘭	南澳大利亞	西澳大利亞	塔斯馬尼亞	澳大利亞首都特區	北領土	總額
1975-76	—	—	—	—	—	6.59	—	—	6.59
1976-77	—	—	—	—	—	7.90	—	—	7.90
1977-78	—	—	—	—	—	8.33	—	—	8.33
1978-79	—	—	—	—	—	10.33	—	—	10.33
1979-80	—	—	—	—	—	11.08	—	4.63	15.72
1980-81	—	—	—	—	—	11.70	—	6.11	17.81
1981-82	—	—	—	—	—	14.22	—	10.62	24.84
1982-83	—	—	—	—	—	17.73	—	10.64	28.37
1983-84	—	—	—	—	—	21.60	—	13.46	35.06
1984-85	—	—	—	—	—	23.49	—	11.60	35.10
1985-86	—	—	47.69	32.49	35.67	25.62	—	16.29	157.75
1986-87	—	—	93.31	54.72	72.89	28.92	—	26.62	276.47
1987-88	—	—	118.30	61.09	76.80	31.85	—	24.57	312.60
1988-89	—	—	143.13	75.21	113.03	39.80	—	33.18	404.34
1989-90	—	—	162.31	82.75	147.59	41.41	—	11.92	445.98
1990-91	—	—	171.20	86.61	188.53	44.39	—	35.00	525.73
1991-92	—	—	186.59	88.59	202.31	48.13	—	32.70	558.32
1992-93	—	—	194.51	100.40	261.73	48.44	21.32	30.39	656.78
1993-94	—	—	230.10	116.20	354.16	57.75	34.63	33.51	826.34
1994-95	—	357.85	253.79	83.56	395.04	58.87	39.58	36.85	1,225.53
1995-96	279.40	490.90	371.96	76.54	429.54	62.39	29.28	58.40	1,798.44
1996-97	361.45	578.97	432.00	70.71	375.30	74.23	17.80	45.86	1,956.32
1997-98	443.20	742.29	468.30	76.01	358.83	75.64	17.28	47.41	2,228.96
1998-99	479.70	721.85	476.80	76.65	285.76	82.17	16.29	54.28	2,193.49
1999-00	486.40	823.87	531.70	75.83	288.56	77.07	17.70	62.39	2,363.52
2000-01	529.00	945.75	543.00	80.74	281.06	76.27	18.39	69.11	2,543.32

資料來源：Compiled from Tasmanian Gaming Commission (2004) figures.

中心。此外，當有新的博奕的地區就會吸引大量的觀光遊客前往，那裡的相關產業也會獲得成長的發展。比方說，在墨爾本，許多距離皇冠賭場不遠的俱樂部都報告說，賭場開業之初，由於大量消費者湧入，他們的生意十分興隆。雖然這種情形可能會隨著時間拉長而有改變。

Productivity Commission（1999）估計，消費者剩餘（consumer surplus）[譯註2]來自澳洲的賭博在26億到45億澳元之間，其中消費者剩餘產生於賭場博奕大約有3.05億到4.95億澳元和140萬到230萬澳元的消費者剩餘來於博奕機，包括那些設在賭場的博奕機。委員會還引用了Swain在1992年的研究成果，據估計，從新南威爾斯省的星光賭場設立開始計算，每年的消費者剩餘大約為1.62億澳元。這大約相當於賭場預期收入的29%。很明顯，在澳洲，賭場是與大量的消費者剩餘緊密相關的。

二、經濟成長

賭場發展的第二個經濟利益就是它為所在國家或者地區帶來了經濟成長，從而為該地區帶來更多的就業機會。這些利益是透過吸引那些所居住的地區不提供賭場博奕服務的消費者來消費，或者鼓勵當地賭客的消費來實現。但是鼓勵當地賭客消費並不會增加整體經濟福利總量，而只是一種當地內部經濟消費的轉移。

此外，透過把城市刻劃成一個成熟的旅遊目的地，賭場很可能也會提振觀光旅遊業的發展。此外，賭場的設立可能也會讓那些原本準備離開澳洲出國尋找賭博假期的澳洲賭客打消念頭。

[譯註2]消費者剩餘（consumer surplus），簡單地說是指消費者對於擁有某項商品，所願支付的最高價格與實際支付價格之間的差距。

　　一些澳洲和海外的研究試圖量化包括賭場的賭博供應商帶來的經濟收益和增長。Productivity Commission（1999）強調說，賭博行業的擴張不太可能帶來長期的經濟成長和增加就業機會。這個理論會產生的原因之一就是，旅遊業帶來的淨收益太小。如1996-1997年，只有13.6%的賭場賭客來自當地以外的區域，而只有3.2%是來自國外的觀光客。

　　另外一個有限制性長期的影響原因是，當地居民的自由支配儲蓄流入賭場，雖然會帶來短期經濟的繁榮，但就長期而言，卻可能產生大幅減少未來消費的金額。賭場擴張帶來的有限經濟收益很可能限制了就業機會的增加。

　　澳洲的博奕業直接或間接雇用了大量雇員。據Productivity Commission（1999）估計，在1997-1998年度，澳洲直接受雇於博奕業的人數估計超過107,000人，約澳洲就業人口總量的1%。這包括：

1. 超過20,000人受雇於賭場。
2. 超過13,000人受雇於賭馬投注商、體育賽事賭注店以及投注商。
3. 接近3,000人受雇於樂透彩券行業。
4. 大約70,000人受雇於與賭場業務相關聯的俱樂部、酒吧和客棧（不包括餐飲以及管理等相關行業的工作人員）。

　　在賭場工作的20,342位員工中，59%的員工是永久的全職正式員工、17%是兼職員工、24%是非正式的臨時雇員。以職位類別來分，大約39%的雇員是有博奕執業證照的賭場操作人員、13%為男／女服務生、8%的櫃台和行政管理人員，以及大約7%的經理級員工（ABS, 2000）。

無疑地，在賭博的新形式中已經有直接的就業系統，如吃角子老虎機在不同地區的介紹。事實上，許多為新式賭博的立法就是以創造就業機會為主要目的。舉例來說，維多利亞的飯店或俱樂部，以及設立在墨爾本的皇冠賭場引進了新式的電子遊戲機（electronic gaming machines），便總共為維多利亞省創造了大約24,000個工作機會（National Institute of Economic and Industry Research, 2000）。

此外，賭場裡因應客人的需求，也需要酒吧侍者及餐飲服務生、辦事員及經理；再者，還有負責娛樂表演者、會計人員、審計人員、維修人員、清潔人員和保全人員等等的服務；由於賭博設施的擴展，故也創造了與建築相關的工作機會。然而，即使消費主要發生在其他經濟體系而導致博奕未能充分發展，許多就業機會還是能夠被創造出來。以下對經濟成本會有更深入的討論。

三、政府單位的收入

第三個賭場發展的主要利益是，讓賭場業的發展有額外的收入來源提供給政府單位。**表11.3**為澳洲政府各省及地區從博奕產業所取得的收入，包括賭場的收入。政府的稅收已經是澳洲賭博業的擴充發展的一個主要支柱。當然，澳大利亞政府實質（通貨膨脹糾正後）的賭博收益從1975-1976年度的15億增加到2000-2001年度的37億（Tasmanian Gaming Commission, 2004），這個金額大約是新南威爾斯省及維多利亞省總稅收的70%（Productivity Commission, 1999）。而現在賭博的稅收就代表了澳洲全國總稅收的12%（Productivity Commission, 1999）。

雖然，認知的賭博稅收對整體財政收入有貢獻是被用在社會服務及基礎建設的發展，如學校、醫院和警察局。但仍有相當大的爭

表11.3 自1975-1976年度至2000-2001年度，政府來自賭博業的實際總收入（百萬元）

年度	競賽類	博奕類	運動賭注類	總額
1975-76	701.77	762.84	—	1,464.61
1976-77	683.62	805.45	—	1,489.07
1977-78	673.52	831.04	—	1,504.56
1978-79	662.69	882.08	—	1,544.77
1979-80	663.45	979.04	—	1,642.49
1980-81	653.41	1,025.07	—	1,678.48
1981-82	630.84	1,094.91	—	1,725.75
1982-83	616.84	1,136.73	—	1,753.57
1983-84	656.42	1,224.84	—	1,881.26
1984-85	691.07	1,331.98	—	2,023.05
1985-86	721.71	1,330.09	—	2,051.80
1986-87	710.39	1,347.56	—	2,057.95
1987-88	744.17	1,411.76	—	2,155.93
1988-89	780.17	1,393.71	—	2,173.88
1989-90	798.41	1,586.99	—	2,385.40
1990-91	781.97	1,641.76	—	2,423.73
1991-92	771.07	1,696.61	—	2,467.68
1992-93	791.49	1,877.78	—	2,669.27
1993-94	794.00	2,214.56	—	3,008.56
1994-95	738.98	2,593.99	4.33	3,337.30
1995-96	694.10	2,905.23	3.69	3,603.02
1996-97	672.59	3,087.13	3.51	3,763.23
1997-98	626.18	3,534.05	4.05	4,164.28
1998-99	526.44	3,900.12	6.15	4,432.71
1999-00	483.23	4,173.03	8.03	4,664.29
2000-01	325.95	3,334.30	5.85	3,666.10

資料來源：Compiled from Tasmanian Gaming Commission (2002).

論時常存在，要求經由賭博來提高稅收。Johnson（1985）在一個有趣的商業公平研究報告中，針對博奕業的經濟效率、行政花費及稅收方面，他總結出了下面幾點的看法，雖說他的數字資料已經過期，但他對賭博稅（gambling taxes）的看法是很值得討論的：

1.公平稅額的理論是指個別相同或相似的經濟位置產業應平均分擔或公平課稅；而不同經濟位置產業應該課以不同的稅率。相對上比較起來，低收入的人需支付比較高收入的人較高的稅。這特別指的是像博奕業中的博奕機及彩票業（Productivity Commission, 1999）。

2.經濟效率（economic efficiency）的理論是指，稅收應是中立的，不會因採購不同的貨品或服務而有所不同，這也是說稅率對貨物或服務都應相同。除非政府為了保護一些本地產業或一些貨品及服務，對社會造成／產生經濟負擔。雖然說賭博稅會比其他行業來得高，但這高稅收主要是將其中收益的一部分轉向社會，同時也讓政府限制賭博業（Productivity Commission, 1999）。事實是政府很難找到強烈或非常明確的理由去降低賭博業的稅收，而現行對俱樂部的博奕機業的稅率，事實上也太低了。

3.行政費用及為了附合條例的開支得減免稅務。Johnson（1985）注意到那是毫無根據的，而且其成本和花費都異常的高——高出所需要繳納的稅額很多；納稅人通常都會找最方便的方式來減稅，也收到一些這方面的申訴。

4.賭博業金額收入增加，相對上也意味著澳洲政府近十年稅收的增加，但賭博的消費額並沒有明顯因為收入而增加（Johnson, 1985），而賭博業的稅收也保持不變。事實上，

Productivity Commission（1999）也注意到過去十年賭博業的擴張，也只是博奕機變多了和賭場牌照變多了，且收入並沒有增多。

 第五節　賭場發展的經濟成本

不管是整體以賭博的發展來說，或是特別針對賭場擴張而言，經濟利益呈現上升的趨勢，但是有一些知覺成本（perceived costs）和這個產業有相關。比如賭場產業員工工作的本質、政府過度依賴賭博業稅收的情況，以及與賭博相關的零售產業，這三項是普遍與賭博相關的知覺成本。也有些經濟成本及賭博問題造成的工作生產率降低、犯罪案件增加，以及政策和經濟的貪污腐敗是和問題賭客相關。在這些經濟成本（economic costs）當中，有些可以用金錢去衡量，例如花費在強迫性賭徒（compulsive gamblers）的社會服務成本（cost of social services）。然而，仍有一些成本難以去量化，例如問題賭客對於個人和其家庭所造成的傷害（Oddo, 1997）；另外，很多這類的問題並沒有深入的去研究，所以說對於賭場賭博的問題可能並不是那麼的了解（Margolis, 1997）。儘管這些不確定的外在經濟成本和賭場產業的發展做結合，這些被考慮和可能因素就是有些人一直爭論的議題，如興建賭場是利多於弊，還是弊多於利（see Starr, 1995; Kindt, 1994）。

一、工作的本質

雖然近年來賭博的自由化造就了大量的就業機會是令人印

象深刻的，但工作的本質也引起了一些問題。例如一項1995年對在昆士蘭地區之介紹博奕機台進行衝擊調查時，發現有三個因應創造新工作而生的工作性質議題（AIGR, 1995）。那就是有大量的兼職工作，這影響了青少年的勞動市場、職業生涯及職業隔離（occupational segregation）。問題指出，介紹新機器時所創造的65%的新就業機會都是兼職工作，而且都是非常態性的，同時80%兼職員工都早已是全職及管理性質工作中不具代表性的女性，雖然說兼職員工並無關服務品質的問題，報告中也顯示他們從事的只是一些小差事而非管理工作，但卻會申報為全職且為技能性工作，另一點注意到的是無經驗也可，特別是提供與其經驗不符的職位給青少年，實際上在這行業中有33.8%的員工是十五到二十四歲，68.3%的員工為兼職員工，報告也指出這樣趨向非常態性與彈性的利用員工方式是增加的，也增加雇用情況的不穩定性，也缺少了職涯與技能的訓練與培養，特別是那些比較小型的賭博業機構。

　　在澳洲全國性的層次，Productivity Commission（1999）也觀察賭博企業的雇用的情形具有非常態性、兼職、女性為主的特徵。這個研究指出在1997至1998年間，超過50%的博奕產業主要的工作人力是兼職或是臨時雇員的工作，而且這裡面女性就占了51%，應該注意的是賭場僱用的兼職和臨時雇員都是從事較低階的工作職務。

二、其他產業被減少的商業機會

　　儘管有感受到發展是增加的，另一個賭場的成本實際上有可能導致經濟發展的蕭條。Macisaac（1995）主張，實際上金錢都流向賭場可能會打擊其他商業體，因為增加的賭博機會將會減少花在

像是在零售業、觀光業、休閒產業及娛樂產業的消費。例如，因為
競爭而造成的威脅，一些娛樂業及餐飲業對增加的賭博機會表示反
對。他們的顧慮顯示是非常有根據的。在昆士蘭一份研究撲克牌機
台的影響報告中指出，有18.8%的受訪者表示要是沒有撲克牌機台
的話，他們會把錢花費在其他形式的娛樂（AIGR, 1995）。在達爾
文市的賭場開幕後，人們花費在咖啡館跟餐廳的開銷立即減少。這
表示雖然賭場增加了工作機會，但也有其他產業的工作機會因消費
者將花費轉移到賭場而減少（Productivity Commission, 1999）。

三、政府依賴於賭博收益的增加

政府依賴賭博稅收的增加也許也是賭博的另一個成本。這個
趨勢已經增加了公眾對許多省政府在賭博政策上從事的公開經濟
議題上的注意力。賭博發展的市場法則優勢，以及部分商業賭博
在決策過程對掌握特權地位的關注，已經引發了社會團體的關切
的政治風波（McMillen, 1996）。儘管賭博稅一般認為是可以接受
及無形的（McMillen, 1996），並且可以在沒有政治風波的情況下
增加（Blaszczynski, 1987），賭博稅是累退的消費稅（regressive
consumption tax），靠的是低收入者比高收入者多付出相當比例的
稅收（Johnson, 1985）。這是考慮到低收入者較之富裕的人，特別
傾向於花費較多的金錢在特定型式的賭博上，特別是遊戲機（State
Government of Victoria, 1994; DBM Consultants, 1995; Delfabbro &
Winefield, 1996）。

另外，澳洲政府已經顯示出對賭博稅收增加的依賴，賭博稅收
從1989-1990到1994-1995年之間增加了69%，其他的稅收相對上最
多只增加了18%（McCrann, 1996）。

四、問題賭博

　　主要的經濟與社會成本跟問題賭博是相關的，但是非常難以賭場的建立去決定何謂問題賭博的範圍。更困難的是想要從社會成本去區分出個人成本（Eadington, 1999）。在進行對賭場賭博的利益成本分析時，許多經濟學家爭論只考慮到社會成本的重要性而非個人成本或是家庭成本。經濟評估應該只包含社會承擔的成本而非個人成本，因為那是認為個人所承擔的成本是個人的選擇所產生的結果。然而，Productivity Commission（1999）指出，那非常不像是由問題賭徒看到的現象。委員會也建議外部成本應附加在這些人上，特別是與問題賭徒有關係的家族成員。

　　當評估賭博合法化的機會成本時，另一個考量因素就是需要比較現在合理的替代情形之結果（Eadington, 1999）。例如，如果賭博合法化不被允許並且有省政府對賭博的禁止存在，某種程度的非法賭博可能依然會進行而產生許多同樣的成本。所以，比較現有的情形與沒有賭博存在的環境會是錯誤的。不幸地，與非法賭博有關的成本是非常難以去界定的。

　　不管衡量問題賭博有多大的困難，其經濟成本將是重大的。如同在第十章的討論，Productivity Commission（1999）估計，大概有2.1%的澳洲成年人（約290,000人）是問題賭徒。儘管估計值指出問題賭徒的人數僅代表了非常少數的澳洲人口，如全國性問卷的資料指出這些問題賭徒包括了大約15%習慣性的非樂透彩的賭徒。這些問題賭徒在賭博遊戲中平均每人損失約$12,000澳元或是22.1%的家庭稅前總收入（Productivity Commission, 1999）。

　　Productivity Commission（1999）表示，為問題賭博預估的成本代價範圍，每一個問題賭徒從最低560美元到最高52,000美元。

從擴大範圍的數值差異程度可以解釋研究人員看待問題賭徒的開銷，以及轉讓開銷款額為社會成本。Dickerson等人（1996）在一項研究新南威爾斯的問題賭博中，估計過度賭博造成之就業、生產力損失、法院支出、破產、離婚、改善復原的效果，其花費要4,800萬。然而，這很難去估算有多少花費要歸咎於賭場賭博。也許有可能是20%（賭場的賭博市占率）的金額數值，也就是960萬澳元要歸咎於賭場賭博。相對的，Walker（1998）指出，賭場賭博也許可以比Dickerson等人說的金額增加差不多1,600萬澳元。Walker指出Dickerson等人（1996）的研究是在新南威爾斯的雪梨的星城賭場開幕後沒多久進行的，但與賭博相關的問題是會隨著時間的增加而浮現的。AIGR（1999）評估在新南威爾斯問題賭博的成本代價大約5,000萬元（見**表11.4**）。

在美國，個人因身體不佳、心理健康與喪失工作等影響所花費的成本，一年是1,000到2,000美元不等。另外尚將額外使用的離婚、破產或是扣押的成本開銷也估算在內，則每位受影響的個人約負擔5,000到6,000美元，這代表粗略的計算美國每年約有35億美金（Eadintion, 1999）。在澳洲，估計的費用每年在18到56億之間（Productivity Commission, 1999）。

 ## 第六節　社會觀感與衝擊

在澳洲人們對賭博包括賭場的普遍性增加，感到相當的不安。經濟成本是伴隨著這樣對賭博強烈的反感，但是他們非常難用數量來表示。在多數的情形中，這些反感是次等重要的，而且當考慮到政策時通常都會被忽略。然而，在某些情形下，人們的反感可以是

表11.4　問題賭博在新南威爾斯的經濟和社會成本

在新南威爾斯的衝擊	每年估計的成本（千元）
雇用的衝擊	28,474
生產力損失	20,796
工作改變	5,258
失業狀況	
法律成本	17,846
法庭成本	5,376
監獄成本	9,978
警察成本	
財務成本	66
破產	
個人成本	732
離婚	391
急性的治療	
存在的成本	3,191
總和	50,309

資料來源：Australian Institute for Gambling Research (1999, p. 86).

顯著的，例如吸二手菸（Productivity Commission, 1999），而這個可以被拿來形容是關於賭博的擴張使其不安的情況。

　　就負面的社會影響而言，賭博的擴張可能也會有額外的成本。舉例來說，有些人可能會感覺到當地社區的地方特性已經呈現不利的變化。這些成本是很難去量化的，而且可能很難將這些影響所帶來的變化歸因於賭博（Productivity Commission, 1999）。儘管如此，決策者必須意識到這些成本是合法而且存在的。

 第七節　淨經濟評估

　　很明顯的，如果要結合社會成本及利潤而對市場作準確的評估，那有其一定的難度去取得利潤，就像之前所提到的，有許多經濟效益的分析，在做淨效益評估的時候這方面需要特別的小心，另一點需要注意的是，在做工作評估的時候，同一省不同地區也存在著不同的環境因素。如在一些司法管轄區，機械式的賭具集中在低收入的社區中，所以在這區的淨評估中特別重要。

　　Productivity Commission（1999）估計，賭博業的淨利潤介於社會成本的12億與社會淨利潤的43億之間。就賭場遊戲而言，預估的佣金回扣介於社會利潤的4億3,100萬和7億2,300萬之間，而對於遊戲機而言，則是介於社會成本的23億到社會利潤的11億之間。

 第八節　對賭場的約束

　　在世界各地賭場業經常受到約束和控制，這是因為它一直受到道德的問題及引起爭論的消費場所（Eadington, 1998）。在澳洲，一些減少賭業危害的條例已實行。例如限制信用撥款的額度、限制廣告、限制最高賭注額及提供關於賭博危害的資訊。從經濟的角度來看，這些約束限制了市場的供需平衡，也造就了低效率及賭場上賭博產品的供應不足（Eadington, 1998），把這些約束條件加在賭場也可能給那些沒有約束條例的另類競爭者有機可乘。

　　例如郵輪離開了澳洲之後，也提供和澳洲本土一樣的水上賭場。這賭船就沒有受到條例限制和約束。所以在開支上就比在陸上

的賭場便宜很多,比較其經濟效益,陸地上的賭場就輸給海上的賭場;另一方面,政府的稅收也相對的失去一部分。

這也讓人產生了疑問,這些條例是否真的降低因賭博業而提高的社會成本,也就是說在實行這些條例限制賭業的成本,與降低賭博業造成問題的收益不符。如果是這樣,那從經濟學的角度看是沒有效率的政策條例,同時也減少賭博所帶來的社會經濟效益。它所產生的另一個問題是這些約束條例,如果不能公平的用在所有的賭博業者身上,那就等於在賭業上失去了競爭力及利益。對於投資者,也會因投資賭業的回報率低而轉向其他的非賭博娛樂事業(Eadington, 1999)。

第九節　前　景

市場對賭博業界的過度期望令產業分析人員及經營人員感到憂慮,這問題之所以受到重視完全是因為,在過去十年賭場業界一直被視為是澳洲的一隻金鵝,它史無前例的讓澳洲政府增加了高的稅收,同時也一直在高度發展著,儘管一些賭場國為地理位置的優良條件而在全球賭場業上有所成長,但至1990年代中期已經出現了飽和的現象。

在澳洲賭場業出現了三個層面間的競爭壓力:賭場和賭場(如不同省或區的賭場)間;賭場和酒店/俱樂部間及澳洲賭場與海外賭場在旅客或賭客上的競爭層面。這巨大的競爭壓力也可以從業績發表中看出來,1997-1998年的利潤是-10.8%(虧損),賭場毛利率(profit margin)的下降是從1995-1996年的8.9%,到1994-1995年的6.5%(ABS, 2000)。每一個雇員稅前生產力在1997-1998年

為4,600澳元，1998-1999年為1,200澳元，而在那之前1995-1996年為10,700澳元（ABS, 2000）。再加上對恐怖主義及嚴重急性呼吸道症候群（SARS）的防治更加劇了賭場經營壓力。澳洲博奕獲利率的不景氣和下降，可能會影響州政府同意用稅務減免（tax concession）的方式來維持賭博業的生存。

賭場管理人員的和彩票發行部的經理們，為市場尋找新的機會和尋找新的方法來增加他們的競爭能力。但綜合來看，一些舊賭場已無法在市場占有率上和對手競爭，而賭場的前景取決於賭場的規模大小，這很可能導致賭場將比現行的更加濃縮。如1999年6月，在四大娛樂事業中，1998-1999年賭場業就占總雇員的81%及總收入的85%（ABS, 2000）。

新科技的介入可看成是賭場業的另一個衝擊。在革新的電子博奕遊戲機下，也許會提升消費群（Eadington, 1999），而這也提高了業界的收入，包括賭場業。但新科技允許人們透過網路進行賭博活動，這對賭場而言又是負面的衝擊。目前澳洲政府制止網上賭博活動的進行，但這項限制遲早會改變，屆時一樣會對賭場業造成重大的衝擊。

社區成員對賭博問題的憂慮，也有可能對賭場的前景持續造成影響。政府現行有許多條例限制以減少賭博業對社會的影響。但如果政府被迫加強或增加更多條例，這些都會影響賭博業者的生存空間，也減少了他們的收益。

 第十節　結　語

自1970年代初期以來，澳洲的賭場產業經歷了迅速的成長，至

今全國賭業的總收入已達到20%。當初鼓勵發展賭場是因為把它當成拯救衰弱的經濟的手段，增加稅收及解決失業問題的特效藥，儘管在賭場設立之後確實達到經濟的效益。但這在業界仍受到許多批評攻擊，主要是認為其經濟效益不比其所造成的社會成本來得多，負責對這行業的經濟效益評估是個燙手山芋，主要是對收益和社會成本很難去量化。在評估賭場行業方面，Productivity Commission（1999）估計，社會的獲利介於4億3,100萬澳元與7億2,300萬澳元之間，遊戲機的獲利預估（包含賭場內的遊戲機）會介於社會成本的23億澳元與社會獲利的11億澳元之間，所有賭博種類的淨經濟價值（net economic estimate）預估介於社會成本的12億澳元與43億澳元的社會獲利之間。

 參考文獻

ACIL Consulting. (2002). *Casino industry survey 2001-02: Summary of results.* Canberra: Australian Casino Association.

Australian Bureau of Statistics. (2001). *Casinos* (Catalogue No. 8683.0). Canberra: AGPS.

Australian Institute for Gambling Research. (1995). *Report of the first year of the study into the social and economic impact of the introduction of gaming machines to Queensland clubs and hotels.* Brisbane: Department of Family Services and Aboriginal and Islander Affairs.

Australian Institute for Gambling Research. (1999). *Australian gambling: Comparative history and analysis.* Melbourne: Victorian Casino and Gaming Authority.

Australian Institute for Gambling Research. (2000). *The impact of gaming on the tourism, entertainment and leisure industries.* Melbourne: Victorian Casino Gaming Authority.

Blaszczynski, A. (1987). Does compulsive gambling constitute an illness? Responsibility of the state in rehabilitation. In M. Walker (Ed.), *Faces of gambling: Proceedings of the second national conference of the National Association for Gambling Studies* (pp. 307-315). Sydney: National Association for Gambling Studies.

DBM Consultants. (1995). *Report on the findings of survey of community gambling patterns.* Melbourne: DBM Consultants.

Delfabbro, P. H., & Winefield, A. H. (1996). *Community gambling patterns and the prevalence of gambling-related problems in South Australia, with particular reference to gaming machines.* Adelaide: University of Adelaide, Department of Family and Community Services.

Dickerson, M., Allcock, C., Blaszcynski, A., Nicholls, B., Williams, J., & Maddern, R. (1996). *An examination of the socio-economic effects of gambling on individuals, families and the community including research into the costs of problem gambling in New South Wales.* Sydney: Casino Community Benefit Fund, NSW Government.

Eadington, W. (1998). Contributions of casino style gambling to local economies. *Annals of the American Academy of Political and Social Sciences, 556,* 5-65.

Eadington, W. (1999). The economics of gambling. *Journal of Economic Perspectives, 13*(1), 173-192.

Johnson, J. (1985). Gambling as a source of government revenue in Australia. In G. Caldwell, B. Haig, M. Dickerson, & L. Sylvan (Eds.), *Gambling in Australia* (pp. 78-93). Sydney: Southwood Press.

Kindt, J. (1994). The economic impacts of legalised gambling activities. *Drake Law Review, 43,* 51-95.

Macisaac, M. (1995). Casino gambling: A bad bet. *Readers Digest, 146,* 71-74.

Margolis, J. (1997). Casinos and crime: An analysis of the evidence. Washington, DC: American Gaming Association.

McCrann, T. (1996, March 30-31). Why the wages of sin is a GST. *The Weekend Australian*, p. 28.

McMillen, J. (1995). The globalisation of gambling: Implications for Australia. *National Association for Gambling Studies Journal, 8*(1), 9-19.

McMillen, J. (1996). Perspectives on Australian gambling policy: Changes and challenges. In B. Tolchard (Ed.), *Proceedings of the National Conference on Gambling* (pp. 1-9). Sydney: Darling Harbor. Adelaide: Flunders Press.

Mossenson, D. (1991). The Australian casino model. In W. Eadington & J. Cornelius (Eds.), *Gambling and public policy: International perspectives* (pp. 303-362). Reno, NV: University of Nevada.

National Institute of Economic and Industry Research. (2000). *The economic impact of gambling*. Melbourne: Victorian Casino and Gaming Authority.

Oddo, A. (1997). The economics and ethics of gambling. *Review of Business, 18*(3), 4-8.

Productivity Commission. (1999). *Australia's gambling industries*. Canberra: Commonwealth of Australia.

Starr, O. (1995). Riverboat gambling does not help local economies. In C. Cozic & P. Winters (Eds.), *Gambling: Current controversy series,* (pp. 153-156). San Diego: Greenhaven Press.

State Government of Victoria. (1994). *Review of electronic gaming machines in Victoria* (Vol. 1). Melbourne: Author.

Tasmanian Gaming Commission. (2004). Australian gambling statistics 2004. Tasmanian Gaming Commission: Hobart.

Walker, M. (1998). *Gambling government: The economic and social impacts*. Sydney: UNSW Press.

Chapter 12

Ki-Joon Back,
Choong-Ki Lee

博奕產業對韓國的衝擊

Ki-Joon Back

　　現為美國休士頓（University of Houston）大學康拉德·
希爾頓學院（Conrad N. Hilton College）餐旅管理系（Hotel
and Restaurant Management）的副教授。他的研究與教學興
趣著重在：賭場開發與管理、消費者行為以及研究方法學。
他在若干學術期刊中曾發表專文，包括*Annals of Tourism
Research*以及*Journal of Hospitality and Tourism Research*。同
時，他也具有專業實務經驗，曾在拉斯維加斯擔任過賭場行
銷經理和賭場高階主管。

Choong-Ki Lee

　　目前為韓國慶熙大學（Kyunghee University）旅館與觀
光學院副教授。他的研究興趣包括：賭場政策與預測觀光業
需求。他曾在許多學術期刊發表文章，譬如*Annals of Tourism
Research*、*Journal of Travel Research*以及*Tourism Management*
等。此外，他還出版了*Understanding the Casino Industry*一
書。

 前　言

　　韓國的第一家賭場是在1962年開張，當時是為了吸引海外來韓的觀光客。時至今日，在韓國已開設有十四家賭場。在這些賭場中，其中十三家賭場只對外國的消費者開放，只有一家合法的賭場對國內玩家開放。賭場產業對韓國經濟最明顯的衝擊是它能帶來相當大量的外匯收入的能力。在2001年，十三家對外國觀光客開放的賭場總共為韓國賭場產業帶來了近300萬美元的收入。另外，唯一對國內市場開放的江原道大世界賭場大飯店在2000年開張後發揮著對韓國經濟明顯的衝擊影響。這些影響包括已經走下坡路的煤礦開採業的復興、就業職缺的提供、收入水平的提高，以及旅遊區的公共設施建設、交通運輸系統的發展和提升旅遊區的吸引力。

　　然而，有關的研究資料顯示了賭博對社會所帶來的負面影響，而且這些資料也不容忽視。有眾多的人成為有賭癮問題的賭客，更進而造成傾家蕩產、家庭破裂甚至自殺身亡。在今天全球市場中，賭場產業在韓國和世界上其他國家迅速發展。政府政策的立法者，賭場業者和博奕的研究學術者都清楚地知道賭場產業優點和缺點。尤其是發展和實施一些方法來儘量減少潛在的賭場所帶來的負面影響，包括加強察覺、發掘和治療的課程來幫助有問題的賭客。

　　這一章主要的觀點是：博奕產業的發展對經濟成長的顯著作用和對社會的負面影響，以及本章也會討論當前實際可行的解決賭博滋生的問題的論述。

 # 第一節　來自外國遊客賭場收入相關的經濟衝擊

　　一種可以估計賭場產業對經濟的衝擊的投入與產出（Input-Output, I-O）分析模型被廣泛用於觀光業的實證研究（Archer, 1977; Fletcher, 1989; Blaine, 1993; Heng & Low, 1990; Khan, Chou, & Wong, 1990; United Nations, 1990; Lee, 1992; Lee & Kwon, 1995, 1997）。I–O模型的本質核心是由Leontief（1936）所建立的投入與產生交易表格。表格由三部分組成，分別是中間投入（進行中）、初期投入及最終需求。中間投入（intermediate input）部分被定義為進行部分，包括初期購置投入和進行本身，同時還有轉讓其輸出給中間部門和最終需求部分。初期投入（primary input）包括工資、薪水和附加價值部分，被定義為中間部門的購置投入。最終需求（final demand）部分的定義是：最終使用者購買中間部門的產出。

　　在本章，韓國投入與產出（I-O）交易表格（Bank of Korea, 2001）推論賭場業的乘數效應。韓國博奕產業的經濟影響預估，藉由將總賭場收益乘以相對應賭場乘數（賭場乘數根據自整體產量、收入、工作、附加價值、間接稅及進口等），2001年十三家韓國賭場來自外國旅客的賭博收入共計2億9,600萬美元（Korea Casino Association, 2003）。如**表12.1**所示，這些收入還直接和間接帶動了

表12.1　賭場產業的整體經濟衝擊[a]

產出衝擊 Output Impact	收入衝擊 Income impact	雇用衝擊 Employment impact	附加價值衝擊 Value added impact	間接稅衝擊 Indirect tax impact	進口衝擊 Import impact
$750,283,000	$143,347,000	37,451人	$397,116,000	$55,122,000	$42,557,000

a.貨幣單位：美元

資料來源：Lee, 2003.

7億5,000萬美元的出口。賭場收入產生了1億4,300萬美元的當地居民個人所得稅，3億9,700萬美元的附加價值及5,500萬美元的政府收入。賭場收入還帶來了4,300萬美元的進口商品。

　　賭場產業另外一個對正面經濟的衝擊就是創造就業機會。對外國人開放的賭場收入的衝擊直接地和間接地提供了37,451個全職的相關工作機會。賭場產業在雇用的乘數效應的數字比其他主要出口行業，如汽車業和半導體業等產業都要高出很多。透過比較：在賭場產業每100萬韓元（1美元＝1,200韓元）的收入可以創造九十八個工作機會；而在半導體產業為每100萬韓元的收入可以創造四十二個工作機會；在汽車業為每100萬韓元可以創造四十四個工作機會；另外，在住宿業和交通運輸行業分別為每100萬韓元的收入可以創造八十個和五十五個工作機會。

　　韓國博奕產業為平衡韓國外匯收支做出了巨大貢獻，在2001年2億7,800萬美元的外匯收益中，博奕產業占了94％，在**表12.2**中的外匯收益率是這樣計算得出的：以每個部分的進口倍率乘以各自的出口總額，得出其博奕產業的外匯收益率為94％。以下為其公式：

　　　{〔出口額－（出口額 × 進口係數）〕／出口額}

　　這94％的外匯收益率意味著賭場部分的每1美元出口中有94美分來自外匯收益率，而在韓國的半導體產業產品出口中，只有40美分是來自於外匯收益率。由此可見，除零售業之外，韓國所有的出口產業與其他觀光產業部分中，以博奕產業對外匯收益的影響為最大。

　　更特別的是，2001年博奕產業平均從每個外國顧客身上賺了473美元。接待一個外國遊客相當於出口二十四個半導體商品或2台電視機。在博奕產業裡，一個可容納二十二個賭客的賭場收入，會

表12.2　外匯收益率（rate of foreign exchange earnings）比例[a]

數字	產業別	外匯收益	
		百分比（％）	排名[b]
出口			
1	紡織品／成衣／皮革	64.3	8
2	電視	60.0	9
3	半導體	39.3	10
4	自用汽車	79.5	6
觀光			
5	購物（零售交易）	93.9	1
6	餐廳	90.5	5
7	飯店	92.2	3
8	交通與通訊	78.2	7
9	文化與遊憩服務	91.7	4
10	賭場	93.7	2

註：a.｛〔出口額－（出口額×進口係數）〕／出口額｝

　　b. 在產業別排名第一表示在外匯收益上影響最強；相反地，排名第十表示在外匯收益上影響最弱。

有與販賣1輛自用汽車到外國一樣多的錢（Lee, 2003）。按照此公式計算，2001年博奕產業的淨收入相當於出口28,354輛自用汽車。

第二節　江原大世界賭場大飯店的經濟衝擊

　　江原大世界賭場大飯店（Kangwon Land Casino）是為了振興一個原本為煤炭開採區的地方經濟。該賭場是韓國境內唯一允許對國內玩家開放的賭場。在江原大世界賭場大飯店開張時，國內玩家指出，此舉對該區經濟有較大的促進作用。江原大世界賭場大飯店（2003）的年度報告指出，2002年時每日平均接待消費者達2,500

人，由於遊客的數量，致該地的住宿業與餐廳業者的收入最高增加到了50%（Lee & Back, 2003）；鐵路運輸的乘客量則增加了2至3倍；同時，自從賭場開張後，計程車業者的生意足足翻了1倍。

2002年底，江原大世界賭場大飯店的賭場收入大約為2億2,000萬美元，總共支付了超過1億美元的稅收給中央政府與地方政府，其中尚包括捐款支出在內（Kangwon Land Casino, 2003）。2003年3月隨著主要賭場開張營業後，當時估計賭場收入將會變成2倍。

政府用這些稅收和捐款來發展當地經濟與增加當地人的福利。同時，江原大世界賭場大飯店（2003）尚提供了超過12,000個就業機會，在這些工作崗位中有3,200人在賭場酒店和度假村擔任全職的工作，還包括一家酒店、一家高爾夫俱樂部、一座滑雪場、一座主題公園和公寓。根據江原大世界賭場大飯店的報告（2003），有61%的員工是來自於當地的社區居民，加上尚有三十家江原道省的當地企業參加賭場32%的建設，這些均足以證明該賭場對於江原地區的經濟促進作用；此外，江原大世界賭場大飯店所有採購的食物和飲料均來自於當地的供應商。

 ## 第三節　社會影響

就像Oh（1999）所提到的，評估賭博的社會影響將引起許多觀念上的爭議，因為要區分社會影響和經濟影響並不容易，經濟影響與社會影響在定義上多有重疊。賭博成癮的危害性應分為對社會層面的影響和對個人層面的影響。大量的次級資料（secondary data）來源可用來衡量對社會層面的影響，比如社區、城市、國家或是區域。因為博奕產業對當地社區居民的生活質量有重要影響，

個人層次的社會影響通常不被關注，儘管它較為重要。

一、社會層面的影響

儘管博奕產業提供了許多正面經濟衝擊和促進作用，但它同時也與一些負面的社會影響聚合在一起，比如說賭博成癮（gambling addiction）、破產和犯罪等。韓國傳統上將賭博視為不正常的行為，賭博行為威脅著人們自己和家庭的生活品質；在過去，病態的賭博者們可能會輸得傾家蕩產，甚至是丟掉性命。一個典型的問題賭博（typical gambling problem）帶來的危害，開始於一個日益增加的債務，之後賭博成癮者（gambling-addicted individuals）可能會開始騙人和犯罪。許多研究顯示，病態的賭博者（pathological gamblers）有時會虐待和凌辱自己的孩子和配偶，最後導致離婚。在最極端的情況下是，當病態賭博者發現無法控制自己時，他們會選擇自殺（Burke, 1996; Littejohn, 1999; Lorenz & Shuttlesworth, 1983）。

許多研究者研究了問題賭博的「病態賭博」（pathological gambling）與「強迫性賭博」（compulsive gambling）症狀。Burke（1996）指出，問題賭客通常須經歷深長的婚姻困難。實際上，內華達州有著美國最高的離婚率，其數值是超過全國平均值的2倍（Littlejohn, 1999）。Lorenz與Shuttlesworth（1983）的一項研究顯示，50%的問題賭客的配偶都曾遭受到過問題賭客肉體上的虐待；此外，Bland、Newman、Orn與Stelesky（1993）發現，病態賭博者的孩子有17%經歷過身體上的虐待或言語上的辱罵（verbally abused）。

Littlejohn（1999）推論出，問題賭客有著高危險的自殺可能性與高比例的分居率或離婚率。許多研究發現，20%的問題賭客曾

嘗試過自殺（McCormick, 1993; Lesieur, 1998; Thompson, Gazel, & Rockman, 1996）。而且Littlejohn（1999）指出，內華達州有著全美國最高的自殺率。

自從韓國政府於1989年放鬆了海外旅遊政策後，韓國出境旅客到國外賭場去賭博，導致了大量不合理的財務困難，包含涉及洗錢（money laundering）、支付高額的債務利息和自殺等。這些問題要比政府在2000年允許合法的國內賭場開放帶來的麻煩要嚴重得多。許多消費者把賭博當成改變他們命運和社會地位的一種途徑，如果他們運氣好到可以贏得大筆賭注的話。根據一項問卷調查，前往江原大世界賭場大飯店的賭客平均每人要輸掉4,000美元，而其中有80%是重複前來的顧客（Choe, 2000）。

Lee、Lee與Ahn（2002）為辨識問題賭客做了一項研究，在2002年7月15至19日之間，他們以面對面的匿名問卷調查方式，訪問了620位在江原大世界賭場大飯店的觀光客，這份問卷給予賭客們二十個問題讓受訪者回答。研究的結果顯示，有29.5%的受訪者被認為是問題賭客，剩下的受訪者則顯示為是有責任的玩家。這些問題賭客自從江原大世界賭場大飯店開幕後，來訪的平均次數為九十六次；此外，他們平均每次都待上八天左右。問題賭客（problem gamblers）與有責任的玩家（responsible players）這兩個群體，在人口統計學特徵、對控制的錯覺、持續的涉入、追求的利益，以及想要的賭場設備與節目，在統計上都有著顯著的不同。

二、個人層面：一項探索性研究

諸多研究者都提出，衡量博奕產業對社會在個人方面的影響是困難的（Oh, 1999; Rudd, 1999）。尤其是在那些已經被博奕產業影

響到了個人生活的城市居民，他們很難去分辨評論博奕產業對他們的影響是好還是壞。

　　儘管困難重重，Lee與Back（2003）仍進行了一項研究，去探索在江原大世界渡假大飯店賭場的開設前與開設後，當地居民態度與觀念的改變。該研究探索了博奕產業帶來的影響的本質要素，也就是從居民對利益的接受度與他們的支持度為出發，展開對社會經濟和環境的綜合影響的探索與調查。前測（預測）調查的時間是在2000年6月底實施，時間是在江原大世界賭場大飯店開幕前；研究樣本是根據江原道的旌善郡（Chongsun County）和太白市（Taeback City）的正式統計資料，以職業類別作為比例的分配抽樣；另外，研究人員尚完成了以個人訪談方式進行的問卷調查。研究員們還要進行後測（第二次）調查，以前被調查的對象留下了姓名和電話號碼，所以可以找到他們完成第二次調查，前測研究總共收集了517份有效問卷，第二次調查是在江原大世界渡假大飯店開張後的2000年12月開始，對完成了前測研究調查的人進行第二次調查，後測調查共收集到了404份有效問卷，比第一次收集到的少了一些。

　　基於社會交換理論（social exchange theory）的理論模型被建立了起來，許多研究人員根據社會交換理論模型，把居民反映賭場發展影響的因素綜合起來，社會交換理論表明居民的觀點會受到他們的交換物所影響（Gursoy, Jurowskin, & Uysal, 2002）。Jurowski、Uysal與Williams（1997）指出，居民對旅遊業發展的支持率，應該是基於社會交換理論下，居民是否樂意與旅遊者交流所影響。

　　理論模型反映出了：賭博帶來的影響有直接和間接因素，影響著居民對賭博事業帶來的利益和支持度的理解。理論模型的測試是由八個部分構成，包括：正負面的社會影響、正負面的環境影響、

正負面的經濟影響因素，還有利益與支持。居民的理解被分成了用李克特式五點量表（five-point Likert-type scale）分成1-5的等級：第一是非常不同意、第三是無意見、第五級是非常同意，調查者們統計了他們對每個部分的滿意度層級。

樣本**t**檢定（Pair t-tests）的結果顯示，居民的理解在賭場的開張前後有著明顯的不同。**表12.3**中所示，最大可變因素的平均值在

表12.3　前測和後測問卷的成對t檢定（paired t-tests）結果

變數	平均分數[a]		平均數的差異[b]	t-值
	前測	後測		
負面的社會影響				
賭博成癮的發生（occurrence of gambling addicts）	3.55	3.94	0.39	4.57**
投機性質的賭博（speculative gambling）	3.54	3.86	0.32	3.74**
破產（bankruptcy）	3.51	3.79	0.28	3.41**
破壞家庭（destruction of family）	3.47	3.52	0.04	0.52
賣淫（prostitution）	3.62	3.21	-0.41	5.22**
離婚（divorce）	3.45	3.09	-0.36	4.79**
酒精中毒（alcoholism）	3.51	3.11	-0.40	4.81**
犯罪（crime）	3.59	3.36	-0.23	2.79*
政治腐敗（political corruption）	3.47	3.27	-0.20	2.55*
負面的環境影響				
遊客造成的擁擠（crowding due to visitors）	3.89	3.13	-0.76	11.63**
交通擁擠（traffic congestion）	4.02	3.56	-0.46	6.76**
垃圾數量（quantity of litter）	4.16	3.51	-0.64	9.05**
吵雜程度（noise level）	4.02	3.36	-0.66	9.39**
水污染（water pollution）	4.01	3.22	-0.79	10.88**
自然環境的破壞（destruction of natural environment）	4.06	3.39	-0.67	8.91**
負面的經濟影響				
生活成本（cost of living）	3.24	2.93	-0.32	4.67**
增加的稅賦負擔（increased tax burden）	3.35	3.09	-0.26	3.97**
賭場的漏損量（leakage of casino revenues）	3.78	3.54	-0.24	3.08**

（續）表12.3　前測和後測問卷的成對t檢定（paired t-tests）結果

變數	平均分數[a]		平均數的差異[b]	t-值
	前測	後測		
正面的社會影響				
生活品質（quality of life）	3.11	2.34	-0.77	11.94**
強化團體精神（consolidation of community spirit）	2.76	2.50	-0.26	3.63**
教育環境的進步（improvement of educational environment）	2.38	1.99	-0.39	6.02**
當地居民的自尊心（pride of local residents）	3.19	2.55	-0.64	9.34**
正面的環境影響				
歷史景觀的保存（preservation of historic sites）	2.88	2.47	-0.41	7.10**
自然美景（natural beauty）	3.72	3.09	-0.63	8.94**
正面的經濟影響				
投資及商業（investment and business）	3.96	2.89	-1.07	15.73**
就業機會（employment opportunities）	3.63	3.01	-0.62	9.58**
遊客開銷（tourist spending）	3.94	3.17	-0.78	11.96**
稅收收益（tax revenues）	3.73	3.01	-0.72	11.29**
公共事業及基礎建設（public utilities and infrastructure）	4.00	3.21	-0.79	11.95**
生活水準（standard of living）	3.42	2.32	-1.10	19.26**
利益				
自身利益（benefit to myself）	3.18	2.43	-0.75	10.41**
當地居民的利益（benefit to local residents）	3.27	2.91	-0.36	4.87**
支持				
未來會因為賭場而燦爛（future is bright due to casino）	3.48	3.15	-0.33	4.42**
我能因為居住在此城市而感到驕傲（I am proud that I live in this city）	2.85	2.63	-0.22	3.23**
賭場讓這個城市成為更佳的居住地（casino makes this city a better place to live）	3.15	2.66	-0.49	6.51**
我支持賭場發展（I support casino development）	3.22	3.02	-0.20	1.93
對這個城市來說，賭場是一個對的選擇（casino is the right choice for this city）	3.33	3.00	-0.33	4.26**

資料來源：Lee & Back, 2003.

[a]平均分數建立在李克特式五點量表，1 =非常不同意，2 =普通，5 =非常同意。

[b]平均數的差異（pre-postsurvey）。

*p ≦ .01

**p ≦ .001

第二次調查後低於前次調查的平均值。結果表明，從賭場開幕前和開幕以後所做的調查，居民對正面衝擊影響因素和負面影響因素理解銳減。然而賭場開幕之後，居民對賭場帶來的一些負面衝擊影響持強烈意見，比如賭博成癮、慫惑投機性質的賭博，增加了破產率以及破壞家庭等；另一方面，一些負面衝擊影響因素在較之前次調查大幅下降，如對環境的負面衝擊影響因素，居民所高度關注的如擁擠、交通問題和噪音等層面的環境方面影響，在賭場開幕後的衝擊，並沒有他們在賭場開幕之前想得那麼糟糕。在負面經濟衝擊影響因素方面，受訪者的分數在第二次的受測分數也較低，證明他們並沒有經歷過他們所認為的那些經濟問題的負面衝擊，起碼在程度上並沒有超過他們在賭場開幕前所預期的。

對照之下發現，居民感覺到的衝擊影響在第二次調查中有所下降：

第一點　前次調查中，受訪者在生活質量上的分數（平均值是3.11），和感到自豪為當地居民的分數上（平均值是3.19），都稍微高於中立的數值，但在第二次的調查中，受訪者表現出更多的不贊成（平均值是2.34和2.55）。

第二點　受訪者在第二次的調查中，對環境正面衝擊影響的分數降低，受訪者認識到博奕產業的發展，對保存的歷史遺跡和美麗風景無益。

第三點　在第一次的調查中，受訪者對博奕產業對經濟的正面衝擊影響表示贊同（平均值的範圍是從3.63到4.00）。在賭場開幕後，受訪者對博奕產業對經濟的正面衝擊影響的分數大大降低，尤以在生活的水準項目的分數上，特別的低，平均值為2.32。

　　在第二次的調查中，受益因素的分數略有降低，表明了更大的不滿意；在支持度因素上，受訪者的分數也略有降低。受訪者對利益和支持因素在賭場開幕前的中立態度，在他們經驗了賭場的實際存在後變得更為消極。

　　此外，Lee與Back（2003）建立了一個分析結構的議程模型，用來審查居民在賭場開設後的獲利，和對賭場發展的支持態度對賭場開設的直接與間接衝擊的影響因素。其結果指出，對經濟的正面衝擊明顯地決定著賭場級別，影響的強度在賭場開設後進一步增加；而且，這份問卷回應了居民所認知的社會衝擊影響，在賭場開設的前後對賭場的開放都有很明顯的支持強度傾向。這個研究產生了幾方面的影響：(1)社會交換模型說明了在兩次調查資料中居民的態度，對於開設賭場認為做得很好；(2)決策者應該確定好如何去分配利益，以促進當地居民對發展博奕產業的支持度；(3)賭場的營運人和決策者都應努力減少賭場產業對社會帶來的負面衝擊影響。因為提高生活質量和小康生活不僅依靠了對經濟的促進作用，還包含著對社會的消極危害因素。如賭博成癮問題（Back & Lee, 2003）。

　　經過了一系列的深度研究，研究人員應該試著去改變對居民的看法，以及對賭場所帶來的正面衝擊和負面衝擊影響的雙面性。決策者可以採取適當的行動來打造一個愉悅的生活環境和提高生活質量。

第四節　將博奕產業帶來的負面衝擊降至最低

　　將賭博視為是一種休閒娛樂活動還是一種病態不健康的行為，

取決於個人如何去看待它。如果一個人能控制自己的時間和經濟，偶爾去賭場玩幾把並不是一件可怕的事，相比之下，那些病態賭博或強迫性賭博的問題賭博者才更可怕。**病態賭博**可以定義成：個人因賭博而對社會、工作職業和財務生活具有嚴重危害的人。大部分人認為，病態賭博只是個體會不由自主的去賭博和僅有少數個體會有常見的身心失調，而這些都是因為個體衝動的控制失調所造成的（Bland et al, 1993）。

透過研究學習其他國家問題賭博的解決辦法，韓國可以減少很多賭博對社會的負面衝擊影響，這些問題賭博者可以透過積極向上的戒賭所的教育治療來阻止其再賭。另外，配合適當條件的賭博活動可以使博奕產業有更健康的發展，和確保促進經濟成長。例如在江原大世界賭場大飯店，當地居民可以透過持身分證（identification card）進入的措施，限定每人每月只能進去一次，該措施是為了減少社區居民問題而專門設計出來的。

此外，政府和商人們應該支持一下強迫性賭博戒賭治療專案。一部分賭場的利潤應該作為該專案的經費。現在江原大世界賭場大飯店與韓國賭博問題中心（Korea Gambling Problem Center）展開交易合作（KGPC, 2003）。這個問題中心的任務是：(1)發展和提供預防及治療項目；(2)開設一個門診幫助熱線；(3)提供青年和當地居民教育宣導專案；(4)增加公眾對潛在問題行為的認知。

此外，韓國賭博問題中心提供一個即時電話求助熱線給病態賭客、潛在賭客（potential gambler）、問題賭客的家屬，及其他感興趣的人。電話求助熱線號碼被貼到賭場內、韓國賭博問題中心的網站上，以及它的宣傳小冊子上。一旦有一個人連絡韓國賭博問題中心，一個訓練有素的專業人員會幫助求助者把問題歸類分析和回答提問者，並請他們到韓國賭博問題中心來參觀。在與韓國賭博問題

中心的專業人員討論後，那個求助者將可以參加治療計畫，並與門診部簽訂協定，熱線還提供一些額外的資訊和幫助資源。例如賭客匿名計畫（Gamblers Anonymous, GA或是韓文的 "Dandobak"），或韓國短暫家庭治療所（Korean Institute of Brief Family Therapy, BFT）。韓國賭博問題中心圍繞賭客匿名計畫展開緊密工作，並向求助者通報賭客匿名計畫小組會議、地點和時間。韓國短暫家庭治療所提供對於在婚姻、親情、賭博上癮、藥物毒癮和酒癮上的問題的人，及家庭諮詢服務。

當個人的賭博問題看起來似乎嚴重了時，他們會聯想到韓國賭博問題中心的集中門診計畫。在門診計畫中，專業的輔導員會與諮詢者進行會談，由於韓國賭博問題中心還處於初期階段，還沒有進行團體活動，在輔導員和問題賭客之間的互動活動可能還需要得到政府、診所和宗教組織的支援。當然，個人可以求助韓國賭博問題中心的幫忙，解決財務、法律、婚姻或是勞務雇用上，由於賭博所帶來的問題。

參考文獻

Archer, B. H. (1977). Tourism multiplier: The state of the art. In J. Revell (Ed.), *Bangor occasional papers in economics: No. II.* Cardiff: University of Wales Press.

Back, K. J., & Lee, C. K. (2003). Structural equation modeling of residents perceptions toward casinos: Pre- and post-casino development. *Proceedings of International CHRIE 2003 Conference* (CD-ROM). Palm Springs, CA: CHRIE.

Bank of Korea. (2001). *1998 Input-output tables.* Seoul: Government Printer.

Blaine, T. W. (1993). Input-output analysis: Application to the assessment of the economic impact of tourism. In M. Khan, M. Olsen, & T. Var (Eds.), *VNR's encyclopedia of hospitality and tourism* (pp. 663-670). New York: Van Nostrand Reinhold.

Bland, R. C., Newman, S. C., Orn, H., & Stelesky, G. (1993). Epidemiology of pathological gambling in Edmonton. *Canadian Journal of Psychiatry, 38,* 108-112.

Burke, J. D. (1996). Problem gambling hits home. *Wisconsin Medical Journal, 95,* 611-614.

Choe, Y. (2000, November 22). Casino development. *Korea Herald,* p. A1.

Fletcher, J. E. (1989). Input-output analysis and tourism impact studies. *Annals of Tourism Research, 16*(4), 514-529.

Gursoy, D., Jurowski, C., & Uysal, M. (2002). Resident attitude: A structural modeling approach. *Annals of Tourism Research, 29*(1), 79-105.

Heng, T. M., & Low, L. (1990). Economic impact of tourism in Singapore. *Annals of Tourism Research, 17*(2), 246-269.

Jurowski, C., Uysal, M., & Williams, D. R. (1997). A theoretical analysis of host community resident reactions to tourism. *Journal of Travel Research, 36*(2), 3-11.

Kangwon Land Casino. (2003). *Casino visitors and revenues.* Kangwon-do: Author.

Khan, H., Chou, F. S., & Wong, K. C. (1990). Tourism multiplier effects on Singapore. *Annals of Tourism Research, 17*(3), 408-409.

Korea Gambling Problem Center. (2003). *Understanding gambling addictions.* Available: http://www.gamblerclinic.or.kr.

Korean Casino Association. (2003). *Casino visitors and receipts.* Seoul: Author.

Lee, C. K. (1992). *The economic impact of international inbound tourism on the South Korean economy and its distributional effects on income classes.* Unpublished doctoral dissertation, Texas A&M University, College Station.

Lee, C. K. (2003). *A long-term strategy for the Korean casino industry.* Seoul: Paradise Walker-Hill Casino.

Lee, C. K., & Back, K. J. (2003). Pre and post casino impact of residents' perception. *Annals of Tourism Research, 30*(4), 868-885.

Lee, C. K., & Kwon, K. S. (1995). Importance of secondary impact of foreign tourism receipts on the South Korean economy. *Journal of Travel Research, 34*(2), 50-54.

Lee, C. K., & Kwon, K. S. (1997). The economic impact of the casino industry in South Korea. *Journal of Travel Research, 36*(1), 52-58.

Lee, C. K., Lee, B. K., & Ahn, B.Y. (2002). *Comparison of characteristics between problem gamblers and leisure-oriented seekers in Kangwon Land Casino.* Kangwon-do: Author.

Leontief, W. (1936). Quantitative input and output relations in the economic system of the United States. *Review of Economic Statistics, 18*(3), 105-125.

Lesieur, H. R. (1998). Costs and treatment of pathological gambling. *Annals of the American Academy of Political and Social Science, 556*(1), 153-171.

Littlejohn, D. (1999). *The real Las Vegas: Life beyond the strip.* New York: Oxford University Press.

Lorenz, V. C., & Shuttlesworth, D. E. (1983). The impact of pathological gambling on the spouse of the gambler. *Journal of Community Psychology, 11*(1), 67-76.

McCormick, R. A. (1993). Disinhibition and negative affectivity in substance abusers with and without a gambling problem. *Addictive Behaviors, 18,* 331-336.

Oh, H. M. (1999). Social impacts of casino gaming: The case of Las Vegas. In C. Hsu (Ed.), *Legalized casino gaming in the United States* (pp. 177-199). Binghamton, NY: The Haworth Press.

Rudd, D. (1999). Social impacts of Atlantic City casino gaming. In C. Hsu (Ed.), *Legalized casino gaming in the United States* (pp. 201-220). Binghamton, NY: The Haworth Press.

Thompson, W. N., Gazel, R., & Rockman, D. (1996). The social costs of gambling in Wisconsin. *Wisconsin Policy Research Institute Report, 9*(6), 1-44.

United Nations. (1990). *Guidelines on input-output analysis of tourism.* New York: Author.

Chapter 13

Grace C. L. Chien,
Cathy H.C. Hsu

博奕與中國文化

Grace C. L. Chien（簡君倫）

香港理工大學（Hong Kong Polytechnic University）酒店及旅遊業管理學院博士。她曾在台灣的專科學校擔任專任講師，擁有美國愛荷華州立大學（Iowa State University）旅館、餐廳與機構管理的學士與碩士學位。她在2002年獲得台灣政府所頒發的年度優良教師獎，近期的研究重點為：旅館部門的知識管理與市場取向。現為義守大學休閒事業管理學系暨觀光學系助理教授。

Cathy H.C. Hsu（徐惠群）

目前在香港理工大學酒店及旅遊業管理學院擔任教授、副院長。Cathy Hsu為本書的主編，並撰寫*Legalized Casino Gaming in the United States: The Economic and Social Impact*，她也與其他人合著有*Marketing Hospitality, Tourism Marketing: An Asia Pacific Perspective*及遊遊營銷教科書。Cathy Hsu曾在各大旅遊機構擔任顧問，也曾出任國際觀光旅遊教育人員協會的董事會主席，現任*Journal of Teaching in Travel & Tourism*的總編輯，以及其他七本期刊的編輯委員，其研究重點為：賭場賭博的經濟與社會影響、旅遊景點行銷、遊客行為及餐旅教育。

　　中國史書記載關於玩骰子（dice）和中國象棋（chinese chess）比賽的資料，要追溯至公元前300年左右，根據部分研究指出，中國和香港在18世紀後期，人們可以在所有的事物上面打賭（Galletti, 2002）。一位澳門博奕產業的相關人士還說：「基本上所有的中國人都有愛好賭博的基因。」（Casino City, 2002）甚至連在街上向攤販購買肉品都可發展出一種賭博遊戲，買肉的顧客和肉販進行賭博交易來代替簡單的直接付款買肉的行為，買方願意冒著可能一無所獲的風險去賭可能贏到的三倍多的肉品。（Nepstad, 2000）。

　　中國是一個由賭博冒險者所形成的國度（Abel, 1997; Nepstad, 2000），中國人天生就願意承擔較高的風險，也較快接受新的領先技術，而且人們更願聚焦在越多財富上（Cullen, 2000）。部分中國人相當沉迷於賭博，現代這些機會形式的賭博遊戲，如輪盤、骰子、樂透彩券和百家樂，還有技巧競爭比賽性的賭博遊戲，如象棋、跳棋和撞球等，這些賭博遊戲讓中國人如此的迷戀，致其中部分中國人的命運變得與典當糾纏在一起，而其他的人即使完全清楚會有這種不可避免的後果，還是仍然堅持繼續追求這些賭博遊戲。

　　賭博是中國文化的一種形式，對中國人而言，賭博現象以一種特殊的文化表現方式存在著，本章為中國古代所產生的許多各式各樣的賭博活動做一個介紹，並討論在不同的中國社會中賭博政策和文化因素是如何影響現代賭博的實施。

第一節　中國的賭博歷史

　　機會和技巧式的賭博遊戲在中國古代時期的藝術審美傳統和社會傳統就可以被找到，在這些國家如中國、以色列（原巴勒斯

坦）、蘇美帝國、亞述帝國、巴比倫帝國、希臘、羅馬、印度、日本，及古埃及墓畫中的考古研究裡皆可發現機會遊戲存在的證據（Brenner & Brenner, 1990）。在中國古代的占卜手冊和神秘預言書《易經》（*I Ching*，中國占卜之術的書）的組成是由八個基本的三爻合成一卦[譯註1]，共八卦，而二卦組合可得六十四卦[譯註2]，《易經》的內容最早只是記載大自然、天文和氣象等的變化（Bary, 1960, p. 192）。《易經》可能是中國最古老的占卜書籍，它最開始是由傳說中的中國遠古帝王，三皇之一的伏羲氏（西元前2953至2838年）所撰寫，再進一步由西元前11世紀的周朝，經由周文王和周公加以注釋，最後由隋文帝（Wen of the Sui Dynasty, AD 581-618）修改而成（《易經》，1963）。《易經》通常可以用錢幣或木條／棍來預測命運式財富，它是由五十根草棍組成的最原始計算工具，被用來預測和解釋未來的事物（Barry, 1960）。

　　古代的中國人還會透過解讀甲骨[譯註3]（tortoise-shell）上的訊息與神進行溝通，藉此來尋求幫助、忠告或是得到訊息，因為甲骨上的裂痕和形狀被認為隱藏著天堂和人間的秘密（Eberhard, 1986/1983, p. 294）。人們以火灼燒這些甲骨造成了「兆」（細小的縱橫裂紋）的出現，甲骨也破裂成各式規律和不規律的塊狀，因此預言家、巫師和先知便解釋這些塊狀甲骨的訊息（von Franz,

[譯註1] 卦（trigrams）指的是三條線所構成的圖形，一如八卦的八個圖案都是由三條或全或斷的線所組成。

[譯註2] 六十四卦，亦能視為八卦的兩兩相組，在每一卦中，由六爻組成一個卦的整體，而整個卦表現了事物的發生、轉換及發展過程，所以能夠從每個爻中窺出過程。

[譯註3] 甲包括龜的腹甲與背甲，骨多為牛的肩胛骨與肋骨。甲骨文初發現於河南省安陽縣小屯村一帶，距今約三千餘年，經過鑑定是比篆文、籀文更早的文字。

1980），預測未來的吉凶，然後以文字的形式記錄下他們的預言（甲骨文）。卜卦文出自於一位中國古代需要能知曉未來發生事物的智者，對將要發生的事物進行推測。其他形式的占卜也因為同樣類似的原因而流行（Eberhard, 1986/1983）。早期的卜卦文也被發現刻在了長條的竹箋、絲綢，以及木板上。

在漢代（Han Dynasty, 202 BC-AD 220）流行的賭博類遊戲有所謂的六博棋（liubo）[譯註4]，它包含骰子和一塊類似古代的中國式棋譜的板子。六博棋的賭博活動玩法是藉由雙方輪流擲瓊（即骰子），根據骰子的大小來決定棋子前進的步數，其他的一些棋類、紙牌類遊戲及多米諾骨牌也在漢朝盛行（Eberhard, 1986/1983）。

但是孔夫子（Confucius）卻譴責這樣的消遣方式，不過，道教（Taoism）的創始人老子（Laotzu）是一個「無為而治的好好先生」卻「愚昧的鼓勵靠運氣的賭博活動」，從此以後沒有好的社會風氣了，很多漢朝的哲學家也對這種賺錢的方式感到不滿（Aero, 1980）。百年之後，所有各階層的男人和女人幾乎可以為任何事情去打賭：賭屠夫切肉的大小、賭麵包師父的麵包數量、水果商人賭一顆柳橙內有多少瓣的果肉，有趣的是，打賭柳橙的那些贏家可以贏得三倍的柳橙。另一個流行的遊戲是，當玩家猜對了在三十六隻動物當中獲勝的那隻動物，他／她就可以贏得三十倍所押注的金額（Aero, 1980）。

[譯註4] 六博棋是中國最早的博奕遊戲，又稱陸博，是一種擲采行棋角勝的局戲；棋子十二枚，六黑六白，每人以六棋相博而名之。擲具由竹木製成，兩頭尖如箭形，稱為箸，計六枝（刻一畫者為塞，二畫者為白，三畫者為黑，一面不刻）。箸後來也用骨、玉製作，稱為瓊。棋盤稱為局，局分十二道，兩頭當中名為「水」，放「魚」兩隻。博時先擲采，後行棋，進退攻守，相互脅逼，棋行到處，則入水食魚，每食一魚得二籌，得籌多者為勝。凡投箸或投瓊皆稱為博，而不投箸也不投瓊，就稱為塞。這些是六博棋的大致玩法。

在中國文化中最普遍的賭博性遊戲就是賭動物的打鬥、骰子、多米諾骨牌、棋類、紙牌和麻將（Aero, 1980）：鬥蟋蟀和鬥雞在秦朝（Chin Dynasty, 221-206 BC）和漢朝（202 BC-AD 220）開始盛行；擲骰子在唐朝（Tang Dynasty, AD 618-907）很受歡迎；多米諾（dominoes）骨牌是源自於唐朝的扔罐活動；紙牌和棋類遊戲盛行於明朝（Ming Dynasty, AD 1368-1644）；在清朝（Qing Dynasty AD 1659-1911），喜愛賭博的人更喜歡下賭金在踢毽子、放風箏、鬥雞、鬥蟋蟀、棋類、紙牌類、骰子及麻雀[譯註5]等遊戲（Werner, 1994）；此外，麻將從清代開始盛行（Hsieh, 2002）。

中國的賭博文化也可以由記載了賭博的古代文學著作來證明。唐代《李娃傳》（*The Story of Miss Li,* AD 79）故事中，白行簡（Po Hsing-chien）敘述了年輕的男主角以賭博贏得女士的喜愛；1466年明代的馮夢龍（Feng Meng-lung）評書家寫的〈蔣興哥重會珍珠衫〉（The Pearl-Sewn Shirt, AD 1466），故事便以一個叫三巧（Fortune）的妻子和圍繞她的奇怪命運而展開。在中國古典小說中有著重要地位的《紅樓夢》（*The Dream of Red Chamber,* 1791）一書中也充滿了賭博遊戲。《紅樓夢》為曹雪芹（Tsao Hsueh-chin）所著（Beal, 1975）。

 第二節　中國遊戲

一、中國的紙牌

玩紙牌遊戲的確切來源沒人知道，但是紙牌如果不是被歐洲人

[譯註5] 清朝的麻雀就是現代的麻將。

發明的話，那它一定是來自東方（Parlett, 1990）。古代傳說紙牌是13世紀時馬可波羅由中國帶回歐洲的說法，有點不可信，但是中國人皆知道如何玩紙牌遊戲倒是真的，也有可能是他們發明紙牌的（Parlett, 1990）。紙牌的一些玩法在中國很早就有了，可以追溯到唐朝的時期，雖然那些玩法在18世紀之前並沒有被傳下來，在漢語中找不到文字記載紙牌，它與其他賭博工具像骰子、多米諾骨牌、棋子混雜在一起，只是一種「賭博工具」的闡述意義，由此可以看出中國人對於玩紙牌的看法，只是將它當成是另外一種形式的賭博方法（Beal, 1975）。

另外一個關於玩紙牌的傳說，是玩紙牌的起源是來自於中國皇宮裡的內庭後宮，所謂的內庭後宮是指王室「睡覺成員」[譯註6]居住的地方，很多皇帝的后妃都隱居在那裡，在封建王朝建立的二千年來，皇帝擁有一個皇后、三個夫人或貴人、九個嬪或美人、二十七位世婦或宮人，還有八十一位御妻或采女。因此中國占卜學家占卜時特別關注三號跟九號（Tilley, 1973）。

八十一名御妻或采女分成九組，每組陪伴皇帝九夜；同樣的，二十七名世婦或宮人分為九組，伺寢皇帝三個晚上，九個嬪或美人和三個夫人或貴人各伺寢皇帝一夜，皇后單獨陪伴一晚，這些安排約是從周朝早期（Chou Dynasty, 1122-256 BC）一直使用到宋朝初期（Sung Dynasty AD 950-1279）。這項後宮生活安排制度在宋朝被打破和廢除，因為當時後宮的佳麗多達三千人以上，她們的競爭是絕對完全無法控制和管轄的。當安排制度廢除後，宋朝的後宮佳麗被皇帝寵幸的機會比以前少了許多，有些妻妾為了等皇帝寵幸等到幾乎要精神崩潰。結果，1120年就產生這個傳說，玩紙牌是一群

[譯註6]指後宮佳麗。

中國後宮妻妾們所想出來的一個消遣，用來消磨時間和減少無聊寂寞（Tilley, 1973）。

　　中國紙牌的起源傳說可能的確是真的，因為後宮佳麗們不僅急切需要這樣的一種發明，而且也有投注在此的時間，更重要的是她們有這方面的才能。下列這兩點敘述有意義的支持著這個傳說，首先是1100至1125年宋徽宗皇帝執政時期，宋徽宗（Emperor Hui-Tsung）是位一流的畫家和書法家，他不可能會同意他眾多的後宮佳麗們，使用他的筆去作畫和寫書法吧？其次，那個時期是活字印刷術盛行的歷史時期（Tilley, 1973）。

　　這個傳說和1678年出版的中國百科全書（《古今圖書集成》，又稱《康熙百科全書》）記載相符合，書中指出玩紙牌的發明時間是1120年（Beal, 1975），Ashton（1898）也相信玩紙牌是起源於中國，他聲稱是在12世紀；不過，這個觀點仍然有些爭議（Beal, 1975）。另一個歷史可追溯到969年與宋朝同時存在的遼國新年的除夕夜，遼穆宗（Emperor Mu-Tsung）與他的愛妃們一起玩紙牌（Dummett, 1980），那些紙牌很明顯的是多米諾紙牌（Parlett, 1990）。

　　中國的紙牌有不同的差別，通常是黑色和白色的一種長方形紙牌（Tilley, 1973）。長而窄是理所當然的原則，一般是從65×20公厘到120×30公厘不等（Beal, 1975）。根據Beal（1975）記載，那些紙牌可以分成六個主要族群：麻將牌、文字單字或片語牌、數字牌、錢幣牌、多米諾牌或骰子牌及棋類牌，每種形式的紙牌都有它不同的設計和不同的遊戲規則。

二、麻將

麻將（mah-jongg）一直以來都是深受中國人喜愛的遊戲，一般人認為它的取名來自於遊戲中撞擊的響聲。一些麻將愛好者說麻將這個名字是由麻和將這兩個字所構成，麻這個字就是中文亞麻或是大麻的麻，它與植物的葉子在風中搖曳所發出的聲音相聯繫，也可將這個字與麻雀喋喋不休的聲音相聯繫。不論是過去或是現在，麻將這名字在中國和全世界流行著，但是它的起源卻沒人可以說得清楚。

根據Parlett（1990）所說，麻將是19世紀中國的發明，它是由一個三種基礎花色賞錢卡（十筒相當於一索，十索相當於一萬）的形式衍生而來。一副麻將有144張牌，由索子（條）、筒子（餅）、萬子（萬）和風字四個部分組成，每個部分有36張牌（如圖13.1）。在打麻將時，會把牌蓋住，使得那些牌無法被看見，來增加這個遊戲的趣味性，玩家必須了解麻將遊戲的複雜性和眾多用語、打牌速度、隨時改變玩牌策略的變化（Whitney, 1975）。

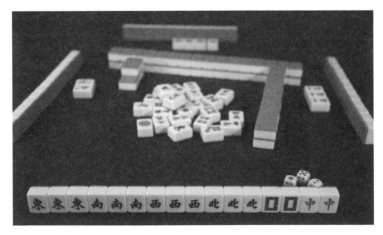

圖13.1　中國遊戲——麻將

　　大部分的中國人喜歡在玩麻將時，使用一些籌碼或錢幣來作為衡量輸贏的標準，只是為了增加玩麻將的趣味。後來麻將成為一種賭博方式，因而不同於中國的象棋和圍棋（中國象棋和圍棋都是很受歡迎的正式遊戲），因此在中國從來沒有任何地方舉辦過正式的麻將比賽，甚至在中國文革時期還禁止打麻將（1966-1976）。然而，現在麻將又流行起來了，有些人在晚上路過鄰居家的時候，可能還會聽到麻將的聲音；現在，麻將也可以在網路上玩，玩家只要登入指定的網站，就可以跟其他網路上的玩家打麻將了。

 ## 第三節　現代賭博市場裡的中國玩家

　　賭博——世界各地中國人的一種消遣方式。Abel（1997）指出，賭博在北美洲的中國移民華僑是很普遍和具有人氣的活動，而且這些華僑還盛行通宵打麻將。中國人是眾多美國西部拓荒開拓者的一群，他們把中國文化引入到美國各個城市的唐人街，賭博是這些中國人在19世紀所從事的三種經濟活動之一，除此之外還有賣淫和鴉片（Chen, 1992）。

　　中國玩家曾是也繼續會是博奕產業中不可或缺的一部分。現今，整個博奕產業的發展都是為了迎合中國玩家（Casino City, 2002）。因為博奕產業意識到了中國玩家的重要性，考慮到中國玩家在賭場的盈虧上與其它國家的玩家有著巨大的差異，賭場管理者應該高度重視這些中國玩家（Galletti, 2002），了解到中國文化元素可以帶動賭場賭客反覆來賭場參觀旅遊。比如機會式賭博和技巧式賭博在華人圈中，全年都很受歡迎，但是賭博活動則是在中國的新年——春節期間特別盛行（Aero, 1980; Toledano, 1997）。當成

千上萬的中國人去拉斯維加斯慶祝和賭博的時候，春節成了賭場人員認為一年當中賭博最熱門的一週（Galletti, 2002）。了解華人的文化、需求和期望可以改善華人的顧客服務，進而提升華人顧客的滿意度。

拉斯維加斯和澳大利亞是眾多中國賭客的首選之地，拉斯維加斯對中國人來說是一個理想的目的地。有85%的賭場豪客（high roller）到拉斯維斯賭博過，他們分別來自中國、臺灣和日本（ABC News, 2002）。儘管日本的遊客多於中國遊客，但是中國人更樂意在賭博上花費更多的金錢（Galletti, 2002）。統計資料顯示，在拉斯維加斯中國人輸掉的錢非比尋常（Pomfret, 2002）。在拉斯維加斯的賭場經營商還報告說，最近幾年來自中國的賭博人數急速地增加，很可能是因為到美國商務出差和參加會議比較容易所造成的。根據旅遊從業者透露，大部分中國觀光客把拉斯維加斯當作去美國的必去之地（Biers, 2001）。

在澳大利亞，Victorian Casino和Gambling Authority（2000）在《不同文化族群對博奕的影響》（*The Impact of Gaming on Specific Cultural Groups*）的報告指出，問題賭徒在中國人社會中比一般的人口來得多。更明確地來說，在所有賭客當中，中國賭客有10.7%是問題賭徒、越南賭客有10.5%是問題賭徒、希臘賭客有9.0%是問題賭徒，以及阿拉伯賭客有7.2%是問題賭徒（Victorian Casino and Gambling Authority, 2000）。又如中國賭客中的一般消費階層，個人平均每週賭博花費為10澳元，而一般賭客的平均每週花費只有3澳元。另外一項研究也發現，在澳大利亞的亞洲社區，問題賭博的機率是大多數其他社區的6倍多（Marshall, 2000）。

相似的情況也發生在加拿大的一些城市，在多倫多和蒙特婁，專為中國人問題賭博設立的治療服務迅速地發展起來了（Harvard

Medical School, 1997）。Sin於1996年進行一項探索性的研究，研究在魁北克的華裔居民的賭博和問題賭博的行為、態度後推論，華裔加拿大人可能發展出較高比例的問題賭博；然而，這個發現可能是一個不同文化的透視觀點。例如，打麻將在中國人看來是一個普遍的社會活動（Au & Yu, 1997），但是在加拿大，以金錢來打麻將被認為是賭博行為（Harvard Medical School, 1997）。

第四節　中國文化的特色

　　許多人都知道文化是因地而異的，但是文化也是不受國界所限制的。文化是社會群體特徵獨一無二的結合，含價值觀與成員的共同準則和規範，讓他們有別於其他社會群體（Lytel, Brett, & Shapiro, 1999）。社會組織共有的特定象徵、意義、形象、規章結構、習慣、價值觀、資訊處理和轉換模式等，會被提及到共有的一個共同文化（Ruben, 1983, p. 139）。

　　中國人原本就愛賭博，賭博也一直伴隨著中國文化（Toledano, 1997）。回顧中國歷史，中國的貧窮人口占大多數，因此人們一直希望會有一連串奇蹟的好運氣，成為一個大贏家。另外一種跟賭博有關的理論是儒家的世界觀，強調透過向神明祈禱可以獲得好運，所以中國人希望神明可以保佑他們的事業發達。因此，好運與尋求好運成為中國文化很重要的組成部分（Nesptad, 2000）；儘管孔子譴責賭博和尋求好運。

一、中國迷信

和西方人相比之下，中國人對好運和厄運的存在有著強烈的信仰，而且中國人把很多事情跟好運和厄運聯繫在一起。關於這一部分在賭場的管理中，跟中國迷信有關的顏色、數字、植物、餐飲和送禮等都將被討論。了解中國的迷信可以為賭場經營商提供提升玩家滿意度的契機，或者至少可以避免不滿意度，並增加中國賭客再度光臨的機率。

(一)顏色

顏色的選擇不僅是一種美學議題也是一種文化。中國人喜歡紅色，因為紅色象徵著喜慶（Ding & Bone, 1995; Galletti, 2002）。但是寫紅色的字卻是不恰當的，因為那會使人折壽，賭場經營者在印製給中國玩家的請帖或其他用具時應該要特別注意。因為白色和黑色在中國跟葬禮有關，所以賭場的賭廳內部不應該有太多的白色和黑色（Galletti, 2002）。

(二)數字

在中國文化中，他們相信數字可以決定一個人的命運。4是一個很不吉利的數字。在中國它的讀音和「死」的讀音相似（Chinatown Online, 2003; Simmons & Schindler, 2003）；反之，數字8跟好運與興旺聯想在一塊，而數字6被相信為是使事情順利的象徵（Galletti, 2002; Simmons & Schindler, 2003）。許多賭場已經撤去賭桌遊戲的4號椅子和4號客房或博奕廳，以迎合中國人的信仰（Galletti, 2002）。數字在迷信上的作用為賭場經營者在賭場的管理和價格設置上提供了幫助，也帶動了中國市場的增長。

(三)植物

好運竹（或說開運竹）是必備植物，因為它是象徵著健康、愛和好運。竹子據說可以給擁有者帶來好的財運，竹子還是風水專家推薦能創造一個讓人們感到安全和更充滿活力的空間的植物（Galletti, 2002）。很多中國人也喜歡種竹子，因為竹子象徵著正直和毅力。但是黃色和白色菊花卻跟死亡有關係，因為它們是在葬禮上用的花。當在裝飾飯店客房或賭場樓層迎接中國玩家時，賭場經營者應該注意並調整合適品種及顏色的植物，以便為中國玩家創造一個舒適的環境。

(四)餐廳

當與中國人談生意的時候，了解中國的飲食習慣是很必要的。當賭場經營者設宴款待中國顧客的時候，服務員應該特別注意中國的餐飲傳統習慣和餐桌的禮貌（Galletti, 2002; Reiman, 2003）。在中國的宴會上，座位的安排跟輩分和社會地位是有關係的，用餐是一件社交大事，中國人喜歡在用餐時候大聲交談。乾杯是用餐中很重要的一部分，在上餐點之前，會開始講精心準備的祝酒詞（請！請！），中國人喜歡每次都把杯子裡的酒喝光，而且通常是一口飲盡，然後另一個人會直接幫他把酒杯重新添滿酒，以準備下一次乾杯（Reiman, 2003）。

宴會一般有十至十五道菜（Seligman, 1983），並且能吃上幾個小時。把筷子直立在一碗米飯上是祭奠亡靈用的（Galletti, 2002）；所以，服務人員要知道不能這樣做，以及在某些特定的情況下，不要馬上去移動上面的筷子。在呈上水果的時候，梨是不能被分著吃的，因為「分梨」（fen li）與中國漢語裡的「分離」同音。

(五)送禮

送禮在中國是一門很微妙的學問，他們有很多嚴格的細則（Reardon, 1982; Galletti, 2002）。送禮不僅表達了關愛和友誼，也是傳遞特別「關係」（guan xi）的跡象；關係可以是社交關係、私人關係或特殊關係等（Kipnis, 1996）。選擇合適的收禮人與選擇禮物同等重要（Reardon, 1982），送給個人還是集體都應該避免尷尬，因為中國人有集體主義傾向（Galletti, 2002）。因為送禮會和收買混淆在一塊，所以禮物應該限制在小形式的物品（Seligman, 1983）。最容易被接受的禮物是宴會請客，比如歡迎宴會或餞別宴（Seligman, 1983; Galletti, 2002）。高級的筆也被認為是很受歡迎的贈禮（Galletti, 2002）。也有一些禮物和顏色會讓人聯想到不幸、死亡或分離，因此這類禮物在任何場合都不適合送給中國人。

例如，不受歡迎的禮物有鐘和雨傘（"No umbrellas," 1992）。送鐘的發音跟「送終」（sending off at the end）同音，它指的是出席葬禮；因此，把時鐘作為禮物是絕對不可以的。另外，絕對不能把雨傘當作禮物送給朋友、家人或是顧客，除非其中一人希望彼此分離。賭場經營者應該小心地先了解送禮的知識和含意，才能送給中國賭客合適的贈品（Galletti, 2002）。

除了以上的信仰之外，中國人在隱私這方面和西方人有不同的觀感。為了建立關係，中國人期待別人來問他們的年齡、家庭、事業及其他方面，這顯現出他們樂意變成朋友。這對西方人而言，不論是問別人或被問到這類問題也許就會感到不舒服，因此賭場員工應該了解對話的型態，來讓中國人感覺到是朋友而非只是顧客（Galletti, 2002）。

二、風水

中國文化一個重要的組成部分是「風水」（feng shui）。它是中國宗教對空間布局影響和平、繁榮與健康的學問（Galletti, 2002）。風水傳統上代表著天國和人類生存的陸地彼此的空間。基本的原理指出，人類和環境之間的維持是靠一種無形、實質且有能量的移動，就像風一樣，稱之為「氣」（Wong, 2001），負面的氣被稱之為「陰」，而正面的氣稱之為「陽」，風水的原理是教人藉由安排房屋及環境的布局吸引和增加正面的生命能量（氣）（Wong, 2001）。了解這些原理對於賭場經營者提供中國顧客舒適的環境是很重要的，因為材料的組合、形狀和物品的擺設會強烈影響中國人的舒適感。因此，在樓層規劃和裝飾方面，賭場經營者應該小心地先了解風水。

許多賭場已經雇用了風水專家來確保環境對於賭場的工作人員及中國賭客是恰當的（Central News Agency, 1997; Galletti, 2002）。通常中國人會讓街角商店、旅館或銀行入口向一方傾斜，好讓業績擴張而氣也能進來，也代表人和錢財都能被吸引進來。這些傾斜的門已被賭場經營者採用了多年，譬如澳門賭場（Rossbach, 1983）。

風水專家做的第一件事就是檢視建築物的外觀，及周圍那些可能會導致問題的物體。問題可能是周圍建築物、公路、天橋或其他物體。風水專家使用羅盤（lo pan）建立風水圖，風水圖包含了很多計算，根據結果可以知道哪個方向會帶來好和壞的影響。每個方向都跟特別的星象和數字有關係，而且每個星象都有特殊的能量（氣）。舉例來說，假如出現的是八號星象，它就跟財運相對應，其他的星象則可能代表的是疾病、慶祝、成功、關係、運氣、名

望、生死（Wong, 2001）。

八卦（bagua）在風水當中是另一個常用的勘測法，用來找出建築物或環境中和人生有特殊關係的某方位。八卦能讓風水專家評估和整頓環境，藉由使用八卦，可以選擇或安排房間內的物品去產生協調，並且促進恰當的能量流動。八卦上的每個指示能掌管人生不同的方面，像是健康、財富、名聲、婚姻、子女、貴人、事業、知識還有家庭。每方面都受五元素——金、木、水、火、土所影響。建築物周遭及裡面的物體都代表某一種元素，每個物體和其元素間的相互影響會進而影響環境（Wong, 2001）。

在風水學中，陽光被認為是能帶來或促進正面的能量，賭場的大門和窗戶可以規劃面向南方，以獲取更多的陽光和避開妨礙物。此外，流水意味著興隆，所以噴泉經常設置在建築物內的各個地方。通常風水專家會使用羅盤和八卦來決定噴泉設置在哪裡最能帶來財運（Galletti, 2002）。

三、金錢與中國人

中國人的金錢觀也與其他國家不同，美國嘉信理財亞太投資服務（Schwab's Asia Pacific Services）的創辦人余錦光（Larry Yu）說過：「中國人喜歡用一個口袋來存錢，另一個口袋用來裝花的錢。」（Cullen, 2002）「中國人願意用賭注來冒更大的風險。」（Cullen, 2002）雖然北美洲的賭客在賭桌上傾向於慢慢調整他們的賭注，中國賭客卻相反，他們傾向於根據運氣的變化加大賭注。賭場經營業者報告，中國賭博者把100美金的賭注增加到10,000美金是很常見的。這種樂意在單次賭博上下大賭注和賭博嗜好的特點，使得中國玩家成了拉斯維加斯最受歡迎的族群之一（Galletti,

2002）。

　　中國人賭博的嗜好可藉由Weber、Hsee與Sokolowska（1998）關於中國和美國在經濟價值方面的諺語研究加以證明。該研究發現，一般中國諺語比美國諺語更鼓吹冒較大的風險，這個結果解釋了中國公民確實比美國人更樂意承擔金融風險的早期研究發現。此外，由於中國文化的群集天性，他們願意承擔金融風險與他們的傳統習慣相聯繫，譬如集體和諧與合作精神確保了家庭成員的安全。傳統的家庭組織在中國文化意味著賭博者不會落入貧民窟，倒是在保護性不強的個人主義社區和家庭較可能發生這種情況（Taylor, 1999）。

　　中國玩家有一些特有的特色，像是賭注的大小和持續玩幾天不睡覺的能力（Biers, 2001）。相較於北美洲的賭客，中國人的賭博風格傾向於較激烈和捉摸不定（Galletti, 2002）。所有的因素使賭場注意到這塊脫穎而出的市場。拉斯維加斯Harrah's賭場大飯店的亞洲區域市場董事長Bill Chu聲明，亞洲是博奕市場中唯一有成長的部分，而且中國人是亞洲當中唯一擁有大把現金的人（Pomfret, 2002, p. A1）。

四、Hofstede的文化構面分析

　　要了解一個社會的文化衝擊，需要類型學（Schein, 1985）或維度（Hofstede, 1980）去分析成員的行為、活動、價值觀（Low & Shi, 2002）。根據Ogbor用來描述假設的觀點（1990），一個特定的社會可以分成三個部分：文化程度（Hofstede, 1980, 1984, 1985, 1991）、文化典範（cultural paradigm）（Schein, 1985）、模式變量（pattern variable）（Geertz, 1973）或文化模式（cultural

pattern）（Parsons & Shils, 1952）。本段討論採用Hofstede最廣為人所引述的文化構面分析（1980），Galletti（2002）採用這個概念來分析中國賭客。Hofstede的模式一般被分成四個層面（Holt, 1998），這四個層面是：權利距離、不確定性規避、個人主義─集體主義、陽剛特質。Redpath與Nielsen（1997）另外增加了一個構面──儒家動力（Confucian dynamism）到Hofstede模式當中，這個特殊的構面可以用來區分中國與西方的文化價值。

(一)權利距離

權利往往象徵了高地位、尊重和更多的權力及財富（Hofstede, 1980）。在中國社會當中，每個人的平等和機會是不會發生的，故中國社會階層之間巨大的權利距離也隨之而生（Galletti, 2002）。中國極受尊敬的長者是不能直呼他們的名字的。在西方，直接稱呼某人的名字可能表示友善；對中國人而言，這樣和長者溝通的方式會被認為是對長者的不尊敬。根據Galletti（2002）所言，**權利距離**（power distance）意味著，賭場經營者需要知道中國玩家的身價、社會地位和頭銜職位。因此，當賭博機構的高階主管表現對玩家需求的注意，以及用玩家的姓氏加職稱稱呼玩家時，他們會感到更有價值。

(二)不確定性規避

不確定性規避（uncertainty avoidance）與一個文化成員感受到模稜兩可和不確定性的威脅程度，以及與他們試圖避免這些威脅的情境有關（Hofstede, 1980）。Redpath與Nielsen（1997）指出，因為不安全感，人們試圖透過制定法律和準則，成立公共團體來控制他們的環境。文化大大避免了不確定性，比如在中國，有政策、規

程和準則來規定特定情況下所執行的行動，從而試圖控制風險與不確定性（Volkema & Fleury, 2002）。當知道了具體規則和掌握了遊戲技能後，中國人在賭博時就試圖限制風險和不確定性。中國玩家在賭桌上常常看起來很嚴肅，大部分是因為一些玩家在賭桌上押了大的賭注，但是絕大多數時候中國玩家表情嚴肅是因為他們想去控制局勢。提供小冊子具體說明各種遊戲的規則，以及為初學者提供新手賭桌，這樣一來能減少他們的不確定性。

(三)個人主義—集體主義

個人主義—集體主義（individualism-collectivism）重點在於社會著重在個人或集體的成就，以及個人的人際關係（Hofstede, 1980）。相較於個人主義，中國文化較重視集體主義，且中國人強調團體忠誠、社會輩分、人際關係、忠誠和團體名譽（Chang, 2003）。在特定期間，賭場經營者必須了解中國人傾向於強調團體的一致性和團體關係，中國人視自己為團體的一份子，而不是獨立的自我個體。舉例來說，以團體為單位提供一個禮物會比以個別成員為單位來得適當，給個人的禮物應該在私底下贈與，而不是在團體面前，以避免尷尬（Galletti, 2002）。

(四)陽剛特質

陽剛特質（masculinity）構面的重點是在社會強化傳統男性角色裡的男性成就、控制和權利的程度（Hofstede, 1980）。中國人高度的剛毅精神指出人們經歷了高度的性別辯證，和男性主導了社會與權力結構的大部分。在中國社會中，女性在所有的社會局面中並沒有受到和男性平等的對待，並且被限制參與管理和專業隊伍（Galletti, 2002; Chang, 2003）。同樣地，女性會覺得與男性進行談

判會比跟女性更輕鬆（Chang, 2003），這可能是因為異性相吸的原因。Galletti（2002）建議，賭場經營者應該為中國人補充相應的準則和規則。

(五)儒家動力

遵循儒學（Confucianism）的人可能有些特定的特質，譬如有忠誠度，一種相互責任和與別人誠實相處（Hill, 1994）。基於**儒家動力**（Confucian dynamism），中國人很重視長期承諾，這顯示出了長期承諾的價值，以及中國人對傳統的尊敬（Galletti, 2002）。當在和中國人談生意的時候，尊重對方的評價，禮貌和誠實可以幫助建立長期的商業關係（Chang, 2003）。故Galletti（2002）建議，賭場運營商應該在如何與玩家建立長期關係上投入一些時間，並以之作為維持事業的一種方式。

 第五節　賭博在中國的合法性

賭博幾乎在世界各國都具有合法性，在大部分意識形態環境，花錢的自由已經形成。但是，在中國社會賭博卻被看成是一種違背道德、邪惡和犯罪的行為，直至今日，許多中國人還一直堅持這種觀念（Hsieh, 2002）。儘管中國在1933年7月31日發行全國性的樂透彩（Brenner & Brenner, 1990），但賭博在中國仍被公認為是違法的，被政府視為是有害的行為（Beal, 1975; "China's uncertain odds", 1995）。樂透彩對中國人來說並不陌生，打花會（hwo-wei）是一種1930年代在舊上海下層社會階級非常流行的非法樂透彩（Brenner & Brenner, 1990）。

　　在過去的數十年間，中國在發行一個成熟綜合式的樂透彩的發展已經有了顯著的進步。自1949年成立中華人民共和國以來，所有形式的賭博皆被嚴格禁止，這項政策在1987年伴隨著第一個即時批准的樂透彩發行而改變，它最初僅僅提供了相對地原始的揭開式（break-open）的彩票（Compulot, 2000）。在中國有兩個被委任的彩票發行機構：福利彩票（Welfare Lottery）是設計用來支持社會慈善事業的，而體育彩票（Sports Lottery）是用來發展體育活動的（Asia-Pacific News Service, 2001），這兩種彩票的發行皆已被電腦化（Compulot, 2000）。中國福利彩票發行管理中心（China Welfare Lottery Issuing Center）於1987年在北京成立（World Lottery Association, 2003）；接著體育彩票在1994年開始，它也在北京成立國家體彩中心（World Lottery Association, 2003）

　　全國性彩票現在已經是中國一個有前途的產業，它提供了就業機會、增加稅收，以及為政府籌措資金（"China to tighten," 2002），中國彩票產業估計創造了五萬個就業機會（"Lawmaker says," 2001）。舉例來說，體育彩票已經在北京創造超過三千個工作機會，玩家已在彩票上投入4,400萬元人民幣（550萬美元），比原始推算要多出三倍，平均每週兩次五百萬人民幣獎金，已產生了十五位新的百萬富翁，再加上其他大獎的贏家，這些人大約付了180萬元人民幣的所得稅（Asia-Pacific News Service, 2001）。

　　發行電腦化的體育彩票所募集的基金中，30%的基金被投資在2008年北京奧運相關設施的建設，從1994到2001年，已有超過230億人民幣（28億美元）的電腦體育彩票的財務收入，被用於奧運相關設施的建設（"China approves," 2001）。在1987年福利彩票被引入的第一年，彩票淨收入只有1,800萬人民幣（"China's finance chiefs, " 2000）；然而，2001年福利彩票和體育彩票的收入合計達

到了280億人民幣（35億美元），福利彩票在中國的95%的城市和鄉鎮都有開設投注站，而在廣州、上海、武漢等大城市中，有超過60%的市民購買福利彩票（World Tibet Network News, 2002）。

彩票愛好者指出，中國有很大的潛力，目前大約只有12.6億人中的6%在買彩票（Asia-Pacific News service, 2001），中國人平均每年花費在投注彩票上的錢只有6元人民幣，在世界各國的彩券消費排第97位，遠遠大幅地落後於法國、日本和美國（Agence France-Presse, 2001）。平均每人的銷售額只要有輕微增加，總收入將創新紀錄。在未來幾年內，中國的目標是創造100億元人民幣的銷售收入，或是將平均每人花費在彩票上的錢增加到7元人民幣（Asia-Pacific News Service, 2001）。

全國性彩票面臨著非法對手強烈的競爭，而且在全國性彩票的成長和擴大後，非法彩票仍沒有因此消聲匿跡。根據中國彩票研究中心的報告，到2010年時，中國合法彩票的市場規模應該會成長到840億元人民幣，是1999年銷售收入的五倍之多（Agence France-Presse, 2001）。另一方面，中國需要制定全國法律來指導和幫助彩票行業的快速發展。自2002年開始，中國政府財政部門加強了對彩票行業的監督管理，維持一個公平的市場，以避免與其他博奕機構的不公平競爭（"China to tighten", 2002）。在過去，兩家彩票業務由中國人民銀行來管理，現在是由財政部來管理，彩票收益分配給數個行政部會和職責部門，而不是僅僅被指定為體育和社會福利項目（Compulot, 2000）。

隨著博奕娛樂在中國的發展，1994年一座美國形式風格的度假賭場獲得批准在海南省設置，這是中國經濟多樣化融入在全球觀光產業上的一部分（McMillen, 1996）。海南是中國南部的島嶼城市，而且被北京中央政府批准為經濟特區，賦予了更多的自由貿易

權利。北京中央政府堅持發展旅遊業，把海南作為亞洲市場而規
劃了一個自然的熱帶旅遊目的地。米高梅飯店集團（MGM Grand
Inc.）寫了一份意向書給海南省政府，探討發展兩個度假勝地以提
供賭博及其他娛樂為用途。1994年晚期，米高梅公司被給予了六個
月的專用期限，進行可行性評估調查及評估與省政府簽訂合作協
定（Kasselis & Landos, 1995），不過計畫還在持續等待審理中。
米高梅公司希望利用海南的特殊地理位置，來爭取北京政府批准
開放賭桌遊戲和吃角子老虎機，同時開放給外國遊客和本地遊客
（Kasselis & Landos, 1995），但是最終計畫還是失敗。

　　香港的賭博業主要是賽馬業和彩票業。香港賽馬會（Hong
Kong Jockey Club）成立於1846年（Cheung, 2002）；香港獎券管
理局（Hong Kong Lotteries Board）則成立於1975年（World Lottery
Association, 2003）。香港賽馬會經營和管理香港所有的賭博活
動，賽馬會是一個非營利性組織，且是世界上最負盛名的賽馬機
構；香港賽馬會經營著賽馬和彩票，其所接受的投注總金額是世界
上最多的賽馬會，且本身的俱樂部有快活谷[譯註7]（Happy Valley）和
沙田（Sha Tin）兩個賽馬場（"Gambling Laws", 2003）。

　　在香港，除了公認的合法賭博之外，當地的非法賭博投注商和
未獲核准的境外管轄賭博經營者，也提供賭客民眾下賭注在香港和
海外的各式競賽、六合彩及廣泛押注海外體育賽事，特別是歐洲足
球聯賽（European football matches）的比賽。對於香港居民來說，
英式足球（soccer）是一項大眾運動，因為他們經歷了一個多世紀
的英國人的統治，因此仍然保有許多英國殖民主義的傳統。由於近
年來眾多非法賭博經營和受到其受歡迎程度的影響，合法化的足球

[譯註7]跑馬地馬場（Happy Valley Racecourse），又名快活谷馬場。

博彩活動備受爭議。在非法賭博和赤字增加的情況下，香港政府執行委員會於2002年11月26日，宣布足球博彩活動的合法化，並且在2003年夏天，給予了香港賽馬會五年的獨家授權（Hsu, 2003）。

澳門則是中國另外一個具特色的社會，其博奕產業相當繁榮且蓬勃發展。（澳門的博奕產業及其發展詳見第三章）

博奕娛樂事業仍然被尚在適應市場形勢的臺灣政府持續的禁止著（McMillen, 1996）。在臺灣，愛國獎券（charity raffles）[譯註8]曾經經營流行了數十年，從1987年開始，建立賭場的構想一直是一個沒有解決的問題，特別是在澎湖群島（Hsieh, 2002），儘管仍在等待合法化的賭場，台灣於1999年發行了第一個現代化的全國性彩券——樂透彩，彩券的發行已增加了博奕產業發展的進程；對於島內民眾來說，他們對博奕業的印象已發生了顯著的變化（Yu, 2001）。

在亞洲，很多國家和地區已認知賭場可以促進經濟發展，中國和臺灣是個顯著的例子。長期以來，華人國家的政策制定者的觀念，對於博奕事業的態度仍被傳統的刻板印象所操控，認為廣泛的博奕將會被犯罪組織控制，以及會招致政治腐敗，所有的這些因素都反映了政策制定者的傾向，是集中在對商業博奕遊戲的社會衝擊影響，儘管賭博已經在中國流行了數千年，但是跟西方國家比較起來，賭博政策在中國人的社會還是比較保守的觀念，政策更偏重於關心社會問題，而非經濟問題。

[譯註8]彩券在台灣的發行已具有相當的歷史，自民國39年起，台灣省政府即發行「愛國券」，直至民國77年止，愛國獎券共繳庫盈餘達312億。初期盈餘支援「省政建設」，助益很大；而自民國74年7月起，為配合社會福利政策之需要，乃將繳庫盈餘及逾期未領獎金，全部用於社會福利事業。

 參考文獻

ABC News. (2002, April 24). Downtown Las Vegas. *ABC News,* p. A12.

Abel, A. (1997, June 16). A night at the races. *Sports Illustrated, 86*(24), 22-24.

Aero, R. (1980). *Things Chinese.* Garden City, NY: Doubleday.

Agence France-Presse. (2001, August 30). *China banks on lottery fever for Olympic funding.* Available: http://www.lotteryinsider.com/lottery/chinaspo.htm.

Ashton, J. (1898). *A history of gambling in England.* London: Duckworth.

Asia-Pacific News Service. (2001, January 19). China's lottery industry targets $10 billion in annual sales. Available: http://www.lotteryinsider.com/lottery/chinaspo .htm.

Au, P., & Yu, R. (1997, June). *Working with problem gambling in the Chinese community: A Toronto experience.* Paper presented at the Second Biannual Ontario Conference on Problem and Compulsive Gambling, Toronto, Ontario.

Bary, W. T. (1960). (Ed.). *Sources of Chinese tradition.* New York: Columbia University Press.

Beal, G. (1975). *Playing cards and their story.* New York: Arco.

Biers, D. (2001, March 22). Bright lights, high rollers. *Far Eastern Economic Review, 164*(11), 60-63.

Brenner, R., & Brenner, G. A. (1990). *Gambling and speculation.* New York: Cambridge University Press.

Casino City. (2002). Macau bets future on China: Asian high rollers. *Casino City Newsletter, 3*(86), 2. Available: http://newsletter.casinocity.com/issue86/Page2 .htm.

Central News Agency (Producer). (1997, December 24). Casino boss consults feng shui experts to attract Asian high-rollers, p. 1. Taipei: Asia Intelligence Wire from FT Information.

Chang, L. C. (2003). An examination of cross-cultural negotiation: Using Hofstede framework. *Journal of American Academy of Business, 2*(2), 567-570.

Chen, C. Y. (1992). San Francisco's Chinatown: A socio-economic and cultural history, 1850-1882. *UMI ProQuest Digital Dissertations: Full Citation and Abstract,* AAT9234773.

Cheung, J. (2002, November 27). Jockey Club wins soccer betting rights. *South China Morning Post,* p. 1.

China approves ticket increase in Olympic sports lottery. (2001, July 21). *China Daily.* Available: http://www.lotteryinsider.com/lottery/chinaspo.htm.

China to tighten supervision of lottery. (2002, June 18). *People's Daily.* Available: http://english.peopledaily.com.cn.

China's finance chiefs eye lotteries in fight against budget gap. (2000, July 31). *South China Morning Post.* Available: http://www.lotteryinsider.com/lottery/ chinaspo.htm.

China's uncertain odds. (1995, September 2). *Economist, 336*(7930), 84.

Chinatown Online. (2003). Chinese customs and superstitions: Miscellaneous customs and beliefs. Available: http://www.chinatown-online.co.uk/pages/culture/ customs/miscellaneous.html.

Compulot. (2000, February 7). The People's Republic of China's lottery industry is computerised. Available: http://www.lotteryinsider.com/lottery/chinaspo.htm.

Cullen, L. (2000, December). Fortune hunters. *Money, 29*(13), 114-121.

Ding, N., & Bone, C. (1995). Concerning the use of colour in China. *British Journal of Aesthetics, 35*(2), 160.

Dummett, M. (1980). *The game of tarot.* London: Oxford University Press.

Eberhard, W. (1986). *A dictionary of Chinese symbols: Hidden symbols in Chinese life and thought* (G. L. Campbell, Trans.). London: Routledge and Kegan Paul. (Original work published 1983).

Galletti, S. (2002, November 1). Chinese cultures and casino customers services. *Business Times.* Available: http://www.jackpots.com.sg/article/publish/printer _72.shtml.

Gambling laws for Asia. (2003, September 18). *Asia Casino News.* Available: http://www.asiacasinonews.com/gamblelaw/index.php.

Geertz, C. (1973). *The interpretation of cultures.* New York: Wiley.

Harvard Medical School. (1997, June 10). *The Wager: The Weekly Addiction Gambling Educational Report, 2*(1). Available: http://www.thewager.org/Backindex/ Vol2pdf/w223.pdf.

Hill, C. W. L. (1994). *International business: Competing in the global marketplace.* Burr Ridge, IL: Irwin.

Hofstede, G. (1980). *Culture's consequences: International differences in work-related values.* Beverly Hills, CA: Sage.

Hofstede, G. (1984). Cultural dimensions in management and planning. *Asia Pacific Journal of Management, 1*(2), 81-99.

Hofstede, G. (1985). The interaction between national and organizational value system. *Journal of Management Studies, 22*(4), 347-357.

Hofstede, G. (1991). *Cultures and organizations: Software of the mind.* London: McGraw-Hill.

Holt, D. D. (1998). *International management: Text and cases.* Fort Worth, TX: Dryden Press.

Hsieh, C. M. (2002). The policy-making analysis of casino gambling in Penghu County, Taiwan. *National Dissertations Database of Taiwan,* 90NTU02227017.

Hsu, C. H. C. (2003). Residents' opinions on gaming activities and the legalization of soccer betting. *Asia Pacific Journal of Tourism Research, 9*(1).

The I Ching: Book of changes (2nd ed.). (1963). (J. Legge, Trans.). New York: Dover.

Kasselis, P. A., & Landos, P. D. (1995). *Gaming in the Asia/Pacific—Joining the international bandwagon.* Sydney: Arthur Andersen.

Kipnis, A. B. (1996). The language of gifts: Managing quanxi in a north China village. *Modern China, 22,* 285.

Lawmaker says China needs national laws to guide the development of its fledgling lottery industry. (2001, March 8). *China Daily.* Available: http://www.lottery insider.com/lottery/chinaspo.htm.

Low, S. P., & Shi, Y. (2002). An exploratory study of Hofstede's cross-cultural dimensions in construction projects. *Management Decision, 40*(1), 7-16.

Lytle, A. L., Brett, J. M., & Shapiro, D. L. (1999). The strategic use of interests,

rights and power to resolve disputes. *Negotiation Journal, 15*(1), 31-49.

Marshall, D. (2000). No chance: Electronic gaming machines and the disadvantaged in Melbourne. *Geodate, 13*(4), 5-8.

McMillen, J. (1996). From glamour to grind: The globalisation of casinos. In J. McMillen (Ed.), *Gambling cultures: Studies in history and interpretation* (pp. 263-287). London: Routledge.

Nepstad, P. (2000, April 1). Gambling history and tradition in China. *Illuminated Lantern,* No. 2. Available: http://www.illuminatedlantern.com/gamblers/.

No umbrellas, please. (1992, January 16). *Washington Post,* p. A26.

Ogbor, J. (1990). Organizational change within a cultural context: The interpretation of cross-culturally transferred organizational practices. In A. T. Malm (Ed.), *Lund studies in economics and management* (Vol. 8, pp. 1-402). Lund, Sweden: Lund University.

Parlett, D. S. (1990). *The Oxford guide to card games.* New York: Oxford University Press.

Parsons, T., & Shils, E. A. (Eds.). (1952). *Toward a general theory of action.* Cambridge, MA: Cambridge University Press.

Pomfret, J. (2002, March 26). China's high rollers find a set at table. *Washington Post,* p. A1.

Reardon, K. K. (1982). International gift giving: Why and how it is done. *Public Relations Journal, 38*(6), 16-20.

Redpath, L., & Nielsen, M. O. (1997). A comparison of native culture, non-native culture and new management ideology. *Canadian Journal of Administrative Sciences, 14*(3), 327-339.

Reiman, C. A. (2003). China and the business of doing lunch. *Consulting to Management, 14*(2), 17.

Rossbach, S. (1983). *Feng shui: The Chinese art of placement.* New York: Dutton.

Ruben, B. D. (1983). A system-theoretic view. In W. B. Gudykunst (Ed.), *Intercultural communication theory: Current perspectives* (pp. 131-145). Beverly Hills, CA: Sage.

Schein, E. (1985). *Organizational culture and leadership: A dynamic view.* San Francisco, CA: Jossey-Bass.

Seligman, S. D. (1983). A shirtsleeves guide to Chinese corporate etiquette. *China Business Review, 10*(1), 9-13.

Simmons, L. C., & Schindler, R. M. (2003). Cultural superstitions and the price endings used in Chinese advertising. *Marketing, 11*(2), 101.

Sin, R. (1996). Gambling and problem gambling among Chinese adults in Quebec: An exploratory study. *Report of Chinese Family Service of Greater Montreal.* Montreal: Author.

Taylor, C. (1999). Risky business. *Psychology Today, 32*(2), 11.

Tilley, R. (1973). *A history of playing cards.* London: Studio Vista.

Toledano, B. C. (1997, April 7). Mississippi gamblers. *National Review, 49*(6), 30-33.

Victorian Casino and Gambling Authority. (2000, February). The impact of gaming on specific cultural groups. Available: http://www.gambling.vcga.vic.gov.au/

domino/web_notes/vcga/vcgareports.nsf/bydate.

Volkema, R. J., & Fleury, M. T. L. (2002). Alternative negotiating conditions and the choice of negotiation tactics: A cross-cultural comparison. *Journal of Business Ethics, 36*(4), 381-398.

von Franz, M. L. (1980). *On divination and synchronicity.* Toronto: Inner City Books.

Weber, E. U., Hsee, C. K., & Sokolowska, J. (1998). What folklore tells us about risk and risktaking: A cross-cultural comparison of American, German, and Chinese proverbs. *Organizational Behavior and Human Decision Processes, 75*(2), 170-186.

Werner, E. T. C. (1994). *Myths and legends of China.* New York: Dover.

Whitney, E. N. (1975). *A mah jong handbook: How to play, score, and win the modern game* (10th ed.). Tokyo: Charles E. Tuttle.

Wong, E. (2001). *A master course in feng shui.* Boston: Shambhala.

World Lottery Association. (2003). WLA membership list: Asia Pacific Lottery Association. Available: http://www.world-lotteries.org/.

World Tibet Network News. (2002, August 12). Chinese lotteries: A shortcut to instant riches. Available: http://www.tibet.ca/wtnarchive/2002/8/12_4. html.

Yu, C. L. (2001). Lottery in Taiwan: Theory discussion and policy analysis. *Theory and Policy, 15*(2), 25-44.

博彩娛樂叢書

博奕產業發展——亞太地區的發展與影響

主　　編／Cathy H. C. Hsu

著　　者／Helen Breen, Nerilee Hing 等

譯　　者／賴宏昇

出 版 者／揚智文化事業股份有限公司

發 行 人／葉忠賢

總 編 輯／閻富萍

執行主編／范湘渝

地　　址／222　台北縣深坑鄉北深路三段 260 號 8 樓

電　　話／(02)8662-6826　8662-6810

傳　　真／(02)2664-7633

E-mail ／service@ycrc.com.tw

印　　刷／鼎易印刷事業股份有限公司

I S B N ／978-957-818-933-1

初版一刷／2010 年 2 月

定　　價／新台幣 400 元

國家圖書館出版品預行編目資料

博奕產業發展：亞太地區的發展與影響 / Helen
　Breen, Nerilee Hing 等著；賴宏昇譯. -- 初版.
　-- 臺北縣深坑鄉：揚智文化, 2010. 02
　　面；　公分 （博彩娛樂叢書）
　含參考書目
　譯自 ： Casino industry in Asia Pacific:
development, operation, and impact
　ISBN　978-957-818-933-1 (平裝)

1.賭博　2.娛樂業　3.產業發展　4.亞太地區

998.093　　　　　　　　　　　　　98020257